尋 畫

／ 吳耀忠 的畫作、朋友與左翼精神

林麗雲 著

目次

（序）夢魘裡的理想、幻滅與堅持

陳光興

不知道為什麼，要替林麗雲的《尋畫——吳耀忠的畫作、朋友與左翼精神》寫序，馬克思寫在一八五二年《路易·波拿巴的霧月十八日》書裡，被後世不斷引用的一段話就自動地跳了出來：

人們創造自己的歷史，但是他們並不是隨心所欲地創造，並不是在他們自己選定的條件下創造，而是在直接碰到的、既定的、從過去承繼下來的條件下創造。一切已死的先輩們的傳統，像夢魘一樣糾纏著活人的腦子。當人們好像剛好在忙於改造自己和周圍的事物並創造前所未聞的事物時，恰好在這種革命危機時代，他們戰戰兢兢地請出亡靈來為他們效勞，借用它們的名

字、戰鬥口號和衣服，以便穿著這種久受崇敬的服裝，用這種借來的語言，演出世界歷史的新的一幕。

對這段名言我沒有更新的理解，但是再次閱讀中，感受到一八四八年，法國大革命的三年後，就能針對拿破崙正在進行的軍事政變提出歷史性的分析，是件不容易的事；放到第三世界的歷史空間裡，我們自身的歷史感與馬克思寫下的經驗相互重疊中又有分殊。我自己所熟識的前輩們，很少以回看的方式整理過去面對未來，憑空創造歷史的意味很強，雖然所有人都在理智上清楚的知道，當下不是孤立的，走到今天有它的歷史縱深與軌跡可尋，但是立即進入戰鬥狀況的迫切性，使得大家都拋開過去，於是一個事件接著一個事件，我們長期慣於捲入對於現實的回應，與過去歷史進行聯繫的工作都暫時丟在一旁，似乎只能等待以後處理了。這或許是歷經「革命想像」的人們一致的宿命吧。也正是因為這樣，歷史感流失的速度快的驚人，再加上過往對異議分子總是充滿了不堪，除非有強大的意志力，否則能閃就閃，總是將寄望擺在未來裡。於是馬克思所說的已經死去的前輩們建立起來的傳統，不再像夢魘那樣糾纏著後生的我們；從過去中解脫出來，我們憑藉著自以為

是的、真空的理論思考，因而與歷史絕緣，剩下的都是看似新鮮而又單薄的當下。

但是能夠感受到當下的單薄，開始要與過去建立起些許的關係，似乎都得到歷史已經翻了一頁，我們不僅終於有條件去面對過去，而且得開始與過往建立起聯繫才能照亮未來，否則路走不下去了。

我是以這樣的心情來理解林麗雲寫作的動力。

這些年來，我所屬團體《台灣社會研究季刊》的同仁們開始反省到，二十年來缺乏歷史感的投入當下的各種「運動」，好處在於現實感很強，但是一直被情勢拉著走，沒法建立起有主體性的知識方式。於是，我們開始慢慢追問自己是從哪兒來的，像追問《台社》這樣團體的形成，當初到底是哪些前一代人所代表的力量交錯的結果？為了回答這個問題，我們進行了幾次內部討論，也請來一些海外參與不同團體的朋友們回首當年，逐漸地有了些輪廓，才能驚覺到原來我們的路其實是前人走出來的。猜想，其他歷史更久的團體或許也在做類似的工作。在官方書寫百年歷史的洪流中，期待民間對戰後左翼思想狀況進行訪談、口述等歷史性的整理工作，該是很卑微的呼喚。

這些年來《台社》同仁集中的對陳映真進行研究，無非是想要以他為線索，開啟當代左翼歷史的討論，保住這塊不該被再度泯滅的歷史。我們發現，順著時序走，從陳映真那兒確實可以拉出不同的線索，其中包括鬆散的讀書會到後來的大小團體，乃至於無數的「單線聯繫」，所以「陳映真」早已不是個人，作為某種異端思想的組織工作者，他身上承載著各種各樣複雜糾纏的關係網絡。

吳耀忠於是很自然的就進入了我們的眼簾，有點像是陳映真少年失去的孿生小哥，那樣親密的位置很早由這個神童畫家補上了。而無緣與他相識的我們，只能在他零散的畫作與幾乎是七○年代那篇唯一的訪問中神交，驚豔台灣居然有這樣思想深度的異類畫家，但是跟其他幾位熟識的左翼前輩一樣，他們的抑鬱而終似乎都不是偶然，想要進一步理解吳耀忠這謎樣人物的主體精神狀態，卻不得其門而入。

二○○九年五月起林麗雲進駐交大亞太／文化研究室擔任駐校作家，提的寫作計畫是以報導文學的形式追蹤吳耀忠的過去。坦白說，因為相關資訊不足，當時很難判斷可以做出來什麼，同仁們都只能抱著樂觀其成、姑且一試的心情，當時很難判斷可以做出來什麼，同仁們都只能抱著樂觀其成、姑且一試的心情，支持麗雲的嘗試。有趣的是，這個計畫從一開始就是以團隊的方式

在進行，林麗雲、蘇淑芬、陳瑞樺，九〇年代是清大社人所前後期的同學，十餘年後因緣際會又在新竹聚在一起。除了舊識中存在互信與默契，他們三人在個性、能力上互補，麗雲雖然瘦小精悍，但是熱力十足，一方面有藝術家狂傲不拘的氣質，同時又有著革命領導人的主導性，所以扮演著動力火車頭的角色；瑞樺沉穩收斂，在經常踩煞車的同時，抓緊方向、穩定軍心；淑芬發揮了她協調的長才，鉅細靡遺的把所有事情落實了。我從旁觀察的理解是，幾乎所有的訪談，他們三人都在場。最後，麗雲以她文藝青年時期的薰陶，爾後記者與媒體的經驗，加上她的人類學訓練，在團隊一年內大致完成了訪談的工作後，在第二年逐步完成了本書的書寫，過程當中，其他兩人充分做好了對話、把關的工作。最後「尋畫」的整體行動計畫裡出現了三個支架，呈現在讀者面前的是林麗雲的報導文學，除此之外，讀者會看到他們三人共同編輯《尋畫──現實主義畫家吳耀忠》書畫冊中親朋好友們對他與時代的追憶，也會看到陸續在台灣各地展出的畫展與座談。因此，本書雖說可以單獨來看，但是想深入以吳耀忠及其畫作為媒介的那個時代的讀者，可以對這個三位一體的構成進行參照性的閱讀。

我個人認為最難能可貴的是他們三人組的團隊工作，讓我個人學習到在團體中截長補短的爆破力與相互支撐的連帶歸屬感，但又不壓抑反能充分發揚個人特質的動力關係，其中充滿了酸甜苦辣，不該過度美化，但對他們而言或將是長久珍惜的緣分，卻也是我們想做事的人該發掘的工作方式。我偷偷的認為其實圈子裡很多能成事，或多或少都是參與的人能夠在充分認知差異的前提下前進，落單的個體沒法做事，小團體的力量卻是不容忽視的，在革命組織隕落的時代，這或許是未來合作更為清晰的基本邏輯。

麗雲寫作的過程中，我零星的讀到正在成形的篇章，這次更為集中的閱讀，把分散的光點凝聚到一起，浮現的是一個多面向立體的吳耀忠。他讓我們學的是，那一代人青春的理想，雖然受到政治力量的重擊，壓迫著他們的精神與肉體，讓他們認識到在理想與現實世界之間存在著無法跨越的鴻溝，因而產生今生不可及的幻滅感，但是他們依然終其一生沒有背叛與放棄對世間、對勞苦大眾的關愛，最後就算被迫撤守到他們可以操作的範圍內，也還是繼續固守著原來的信念。就算朋友們在他身上都看到了那種無奈的頹廢，但是最終又得重新認識到世俗賦予頹廢意涵的膚淺，吳耀忠真實的頹廢裡依然是飽滿的堅持。在他那兒，我們看到了另一種前輩的典型，他的畫觸動了

許多路過的青年，他不多言而散發出深沉的魅力牽引著身邊的男男女女；他在一邊很不經意的透過著送畫，是在這樣點點滴滴細瑣而又真情的小事中，提供了身邊的朋友們的溫暖與前進的能量。我以為，吳耀忠樹立的生存方式，是讓我們學習到人們之間要如何互給空間，要如何不吝於輕輕地贊許與默默地扶持，但是又敢於真實的活出自己無法抗拒的懦弱，敢於不戀棧的先走一步。吳耀忠一九八七年離開人世，還深刻的活在家人、朋友、同志們的心中。

但是「尋畫」計畫卻發現到他從來沒有離開，

我以為吳耀忠既特殊又具代表性，在台灣的語境裡，他的同代人、與他擦身而過的晚輩裡，有不少的文化人、運動分子與思想者，其實都分享著他存在的軌跡：從理想到幻滅，卻依然堅持走自己的路，是歷史的命定也好，是自身無法抗拒的選擇也好，這個精神傳承卻真實的活在我們的天空裡，如影隨形。上綱地說，這或許是第三世界左翼分子共同走過的精神道路，在林麗雲刻劃的吳耀忠身上，難道看不到與韓國作家黃晢暎《悠悠家園》（印刻，二○○二）中吳賢宇、韓允姬重疊的身影？如何記錄、梳理、討論、比對、

承繼這些第三世界的精神資產，是我們這代人難以迴避的任務。

感謝林麗雲與尋畫小組成員蘇淑芬及陳瑞樺，他們的努力與堅持，不但提供了新的工作模式，啟發了我們對未來推進戰後左翼歷史的方法，更重要的是讓我們還有機會在夢魘中與前輩們相遇，麗雲說得好，尋找吳耀忠就是在尋找我們自身失去中的動力，請回吳耀忠及其朋友們的幽靈是讓我們跟過去連上線，在無路可走的當下，透過他們走過的幻滅與堅持的劇碼，看清自己的處境，準備繼續上場演出歷史的新劇。

是以為序。

二〇一二年元月十日於寶山

本文作者為交通大學社會與文化研究所教授

關於「尋畫」

陳瑞樺

吳耀忠（一九三七—一九八七）是台灣戰後現實主義繪畫的代表人物。他生於台北三峽，師承寫實主義大家李梅樹，作品多次於台陽展及省展獲獎。由於深受李梅樹賞識，吳於師大畢業後受聘於國立藝專美術科擔任助教。另一方面，吳耀忠就讀初中時即與陳映真結為莫逆之交，兩人自大學起共同研讀社會主義著作，而後於一九六八年因「民主台灣聯盟」案判刑十年，至一九七五年減刑出獄，其間共繫獄七年。

入獄前，吳耀忠便已為《文學季刊》畫插畫，出獄後正值現實主義文學蓬勃發展，吳進一步將自己在繪畫上的寫實功力與社會主義的藝術觀結合起來，為《台灣文藝》、《仙人掌》、《大地生活》等雜誌社以及遠景、遠

行、四季等出版社畫了許多封面，鄉土文學論戰前後多部文學作品的書封畫作，如《將軍族》、《第一件差事》、《金水嬸》、《我愛博士》、《鍾理和全集》等等，都是出自吳耀忠的手筆。

一九七八至一九八一年間，吳耀忠受聘擔任春之藝廊經理，與《雄獅美術》雜誌發行人李賢文合作，策畫了洪瑞麟、陳澄波、陳夏雨等一系列展覽，辦理新人獎選拔，並在藝廊負責人陳逢椿的支持下舉辦藝文講座，帶動了當時台灣的藝術討論風潮。一九八一年春之藝廊改組後，吳耀忠去職，繼續為遠景出版社及當時蓬勃發展的各種黨外雜誌畫畫刊封面。吳耀忠的創作歷程，呈現了台灣寫實主義繪畫向現實主義發展，以及美術與文學性公共領域結合，進而開展為政治公共領域的發展軌跡。

吳耀忠的生命底蘊是一位具有理想性格及人道關懷的藝術家，理想性格及人道關懷引領他接觸了左翼思想，也因此讓他被關入牢獄，讓飛揚的藝術生命為之挫傷，從此暈染上以酒調出的悲劇色彩。一九八七年一月六日，吳耀忠因酗酒肝硬化病逝於台北市和平醫院，留下了許多的遺憾與懷念。

以入獄及出獄為分隔點，吳耀忠畫作可分為寫實主義時期及現實主義時期，前期是他師從李梅樹學習到師大美術系就讀這段期間的畫作，主要表現

為功底扎實的人物及風景畫；後期則經常以勞動及庶民生活為題材，表現出濃厚的社會主義思想。

由於抱持社會主義的藝文觀，吳耀忠不將畫作視為商品，因此生前其作品並未出現在藝術市場。吳的前期畫作除了致贈好友，以及由母校台灣師範大學收藏，其餘均存放家中。吳耀忠去世後，一批畫作因失竊而流入藝術市場，其中部分被畫家李健儀發現後通知吳耀忠親友出資購回；另一批畫作則由大妹吳明珠及妹婿林克斌保存照顧，之後再由弟媳林素瓊委託李健儀修復。二〇〇三年一月六日，李健儀將畫作送還，接著在好友蔣勳、陳映真等人的奔走下，展開了將吳耀忠畫作捐贈給公立美術館收藏的接洽過程。幾經周折，吳耀忠家屬於二〇〇五年決定將吳所遺留的油畫及油彩，連同其他素描、水彩、蛋殼畫等八十四件作品一併捐贈給國立台灣美術館。二〇〇九年七月至九月，國美館策畫舉辦了兩檔「人與歷史的關懷——吳耀忠作品捐贈展」。然而國美館收藏的這批作品絕大部分是吳耀忠的早期創作，算是為吳耀忠前期許多畫作找到了歸宿。但在另一方面，吳耀忠出獄後所畫的許多文學出版品及黨外雜誌的書封畫作，或由出版社、刊物發行人及主編等收藏，

或是在刊物出版後贈送朋友，因此散存各處。

二〇〇九年五月，林麗雲受聘於交通大學亞太／文化研究室擔任駐校作家一年，以「尋畫——由畫家吳耀忠出發的左翼拼圖」為主題，與交通大學亞太／文化研究室蘇淑芬及清華大學社會學研究所陳瑞樺組成研究團隊，進行報導文學的調查寫作，在訪問過程中，陸續找到吳耀忠畫作一三〇餘幅。研究小組決定徵詢收藏吳耀忠畫作的朋友們同意，將散落各處的作品集合起來舉辦展覽，並邀請持畫者寫下自己收存吳耀忠畫作的故事。這些文章連同畫作將一起編印為書畫冊，以便為吳耀忠與台灣美術及台灣社會的關係留下一份記錄。在眾多朋友的成全、協助及支持下，這兩本報導文學及書畫冊終於得以出版。這本書，便是「尋畫」的報導文學成果。

本文作者為清華大學社會學研究所助理教授

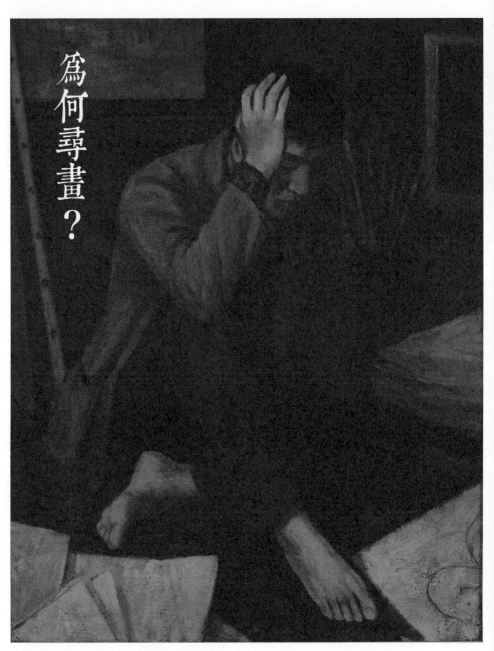

為何尋畫？

〈長夜〉，油畫，一九六二。圖片提供／陳金吉

乘著西行的列車，

我沉沉的掉進夢鄉裡啦，

我夢了個夢，

使我難過極了，

我夢見了自己，和早先的幾個朋友⋯⋯

<div style="text-align:right">

——鮑勃・狄倫〈夢〉，摘自李雙澤《再見上國》

</div>

我只見過吳耀忠一次。

一九八二年夏，我大學畢業，好友鍾喬從《關懷》雜誌轉進《大地生活》雜誌擔任主編，加上當時介紹我到《自由日報》工作的好友陳素香還持續為《大地生活》雜誌寫稿，所以有時我會跟著陳素香到雜誌社走走。在已經非常、非常模糊的印象裡，那是雜誌剛出刊的某日午後，編輯室裡有人聊起了吳耀忠，大約說他悶在三峽老家，一早起來就喝酒，拿到什麼就喝什麼，床底下滿滿都是大大小小的空酒瓶。我特別記得，當時說話者以一種略帶氣憤和憂心的口氣繼續說，他再這樣喝下去，遲早會出事。接著就聽到雜誌社發行人兼工作人員徐璐說，那要不要把他找出來玩玩、透透氣呢？徐璐的建議

很快獲得大家的唱和，於是，沒多久我就看到了吳耀忠，這是我第一次見到他，但也是最後一次。

事後回想，我之所以牢記這段情節，應該是那時我已經知道吳耀忠這個人，而且對他為陳映真小說《將軍族》和《第一件差事》所畫的書封作品留有深刻印象所致。對於當時有機會認識吳耀忠這件事，想來我是有著粉絲般的心情罷！否則不會幾十年後還留下那麼鮮明的印象，甚至連他說過的少數幾句話也都深印腦海。

記憶中的場景是從一家地下舞廳開始，八○年代初期，台北的年輕人很流行到地下舞廳取樂，就好像今天的年輕人到ＫＴＶ。地下舞廳的舞池通常在場子中間，座位要嘛環繞著舞池，要嘛集中在某一邊，那晚我們去的地下舞廳屬於後者。至今我仍清楚記得，吳耀忠邊喝酒邊笑著說：「青春真好」，坐在他旁邊的我，一時間無法會意，只好隨著他的視線往前看，舞池中的男男女女，在轟轟巨響的音樂聲中，快速且隨意的舞動著肢體，他們的剪影映照在身後閃爍著五光十色的牆面上。

青春真好？那年吳耀忠四十五歲，剛離開春之藝廊，自棄似的酗酒就是從

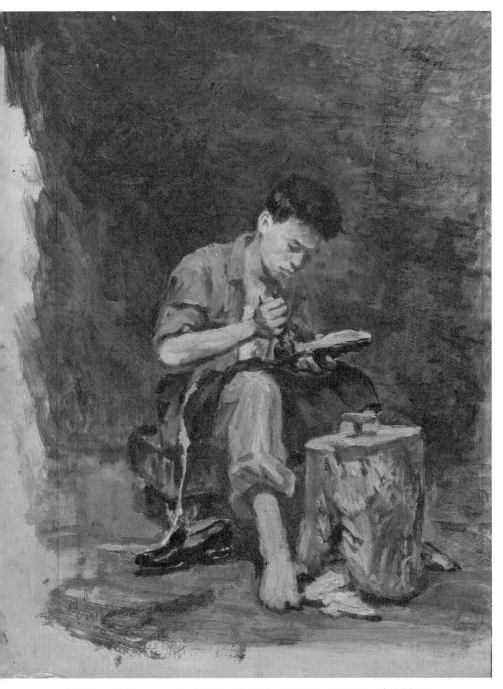

〈少年鞋匠〉，油畫，一九七五，陳映真《將軍族》書封畫作。圖片提供／遠景出版社

吳耀忠為陳映真小說所繪製的書封。圖片提供／遠景出版社

那時候開始。而我二十五歲不到，初初接觸左翼思想和黨外運動，諸多的疑惑和驚奇盤繞心中。理想主義的浪漫讓我怦然心動，只是否定、批判既有對社會、國家的認知，也讓我感到無比的惶恐與不安，但無論如何，我對吳耀忠的印象是美好的。他身材高瘦，舉止相當斯文，初顯頹敗的神情透露滄桑，話少而且說得很慢，與人互動的態度誠懇溫柔。年輕朋友跟他胡扯瞎掰時，他也都只是輕輕的笑著。總體而言，吳耀忠與這群小他二十歲上下的年輕朋友玩在一起時，顯然是既輕鬆又開心。

離開地下舞廳，有人覺得不過癮，起鬨殺到淡水老街續攤。兩部計程車，吳耀忠彷彿被挾持般地坐上了計程車。我跟他同車並排在後座，有點酒意的吳耀忠，表達更自在，話也慢慢講開來。在車上，他提到每次從台北回三峽，總是順著老街的騎樓走回家，一路上經過幾家棺材店，店家在屋內大廳刨棺木，木屑難免飛落在騎樓上，他喜歡一邊走一邊頑

皮地撿起木屑聞嗅，猜猜今天刨棺師傅刨的是有錢人家還是窮人家的棺木。

說完這段話，吳耀忠還自顧自地笑了起來，當下我油然升起一種奇特的感受，師大畢業生、政治犯、畫家、理想主義者、藝專助教、畫廊經理、叛亂分子、酗酒者，還有眼前說著這樣故事的吳耀忠，竟然會是同一個人。老實說，那時候的我，心中的疑惑和驚奇也因為吳耀忠而更加深沉了。

第一次提起想要幫吳耀忠寫傳，大約是在一九九三年前後。那年新店的房子重新裝潢，朋友非常喜歡家中新裝潢的木工手藝，因此轉告了當時也正想重整舊屋的陳映真夫妻，那是我第一次在私下場合和小說家陳映真面對面。看完家中木製家具，大家圍坐餐桌喝茶、聊天，我鼓起勇氣，表達我想幫吳耀忠寫傳的心意。聽我這麼一說，陳映真的雙眼瞬間滿是溫柔的笑意。他笑著對我說：「哈！他是一個很浪漫的藝術家喔！」

陳映真說，吳耀忠的父親於一九七九年過世時，留下一筆錢要給吳耀忠結婚時使用。當時吳耀忠有一位非常要好的紅粉知己，但礙於對方的身分，感情談得非常濃烈而痛苦。辦完父親的喪事，吳耀忠拿著這筆錢、帶著他的紅粉知己在島上四處旅行。根據陳映真的說法，吳耀忠租舒適的旅店、品上等的好酒、點美味的佳餚，直到錢財散盡才結束這段淒美的旅程。接著，我忍

不住追問，那這位紅粉知己呢？記得當時陳映真以不是很確定的口吻回答了我的提問：「聽說吳耀忠過世後她一心向佛。」

訪談過程，我們也曾聽聞受訪者提起吳耀忠與這位紅粉知己的慘烈戀情，詩人施善繼是吳耀忠出獄後的好友，他曾數度見過這位讓吳耀忠同時陷入快樂與痛苦的紅粉知己。施善繼說，其實這位女士為了吳耀忠，曾經考慮放棄原本的身分和吳在一起，但不知道為何，吳怎麼說就是不肯。朋友猜測，A型內向的吳耀忠，向來就怕麻煩人、連累人，有話不說、有苦不吐，過不去就喝酒。這是吳耀忠第二次拒絕愛情，第一次是在他入獄後，大學交往的女友要等他，他拒絕了，理由就是不想讓對方跟著他受苦。吳耀忠過世後，佳人親手交給施幾樣吳的生前遺物，其中包括：陳映真夫婦、陳映真父親，以及黃春明等好友，為了鼓勵吳耀忠脫離酒癮，並重新振作致力創作而送他的《列賓畫冊》1，還有完成於一九六〇年的油彩畫作〈自畫像〉等。

其實，除了浪漫的故事，陳映真當時並沒有多說甚麼。書寫吳耀忠傳記一事，也在我忙碌的工作中逐漸被淡忘，偶爾在媒體上看到施善繼或楊渡書寫追憶吳耀忠的文章，已然平息的念頭難免再次起伏，但總因不知如何開始而

為何尋畫？

023

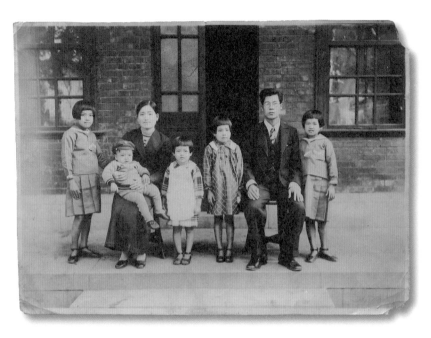

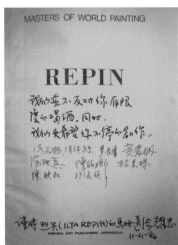

上圖：吳耀忠與父母及姊姊合影，母親抱的小孩
　　　就是吳耀忠。

左圖：吳耀忠好友們在《列賓畫冊》上的提字。

又復歸平息。

二○○八年，我離開生活九年的法國回到台灣，陳素香隨即送了我一本書：季季寫的《行走的樹》，書中一段話，讓我靜默良久：「你知道嗎，單槓2、吳耀忠，也都去世快二十年了！他們出獄後一直很消沉，用現在的說法就是憂鬱症，一個拚命抽菸，一個拚命喝酒。」書中還提到當年被視為「台大數學系才子」的蒙韶。在「民主台灣聯盟」案的判決書中，警總指控陳映真等人「意圖顛覆政府」的呈堂證物中，就有包括：蒙韶化名「東望」與淺井3來函三件。

季季書中有幾篇文章，記述了吳耀忠等人入獄前的讀書會活動，以及案發後他們陸續被捕的經過。季季的文章再度啟動我書寫吳耀忠的念頭。於是，我分別聯繫了季季和楊渡，並約了楊渡進行第一次的訪談。但尋畫工作正式展開是在隔年九月，要不是交通大學社會文化研究所及亞太/文化研究室提供一年的調查研究經費，吳耀忠的尋畫工作能否實現，生性疏懶的我也沒有答案。

記得尋畫過程中，友人問、親人問，連我自己都問了好幾次，為何放下手

尋畫

邊工作去尋畫？而我總是說，這次不尋，以後應該也不會尋了。但尋他有那麼重要嗎？只是，如果有一個聲音，一而再、再而三的從心底響起，是不是應該好好靜下來聽一聽呢？

二○一一年二月八日，交大社文所陳光興教授前往日本廣島市立大學和平研究所採訪淺井基文，其中淺井有段話回答了我為何尋畫的一半疑問。

……我真的很佩服他們，他們的真誠，他們對使命的奉獻。當我還是個非常年輕的外交官時，事業剛剛起步，我當時總是只顧自己，那時我還不認識陳映真。認識他之後，我發現不應該只為自己而活，更該為一些更偉大的東西才對（笑）。所以當我離開台灣之後，有很多時候，當我對一些事情如自己的未來或類似的事情變得野心勃勃的時候，每當這種情況發生時，陳映真的身影總是會出現在我的眼前，說：「你確定嗎？」（笑）所以他是我的一面鏡子。4

在這裡，陳映真與吳耀忠對我而言，確實代表著一種精神、一種做為人的意義與態度。陳映真用他的小說、評論以及創辦於一九八五年的《人間》雜

誌來實踐這種精神，而吳耀忠則是用他的畫作（主要是出獄後的作品）體現了這種精神。七〇年代中後期，陳映真的小說結合吳耀忠的畫作，曾經吸引無數的熱血青年，躍身投入各種不同的社會場域，以回應這種精神的感召。

然而吳耀忠這批有著多重意義的畫作，不僅在文化圈、繪畫界，⁵少有人討論，甚至在他離世後僅有一次的個展中也未被收入。

二〇〇九年，我們分別在七月和八月前往台中國立台灣美術館，欣賞「人與歷史的關懷──吳耀忠作品捐贈展」。早在二〇〇五年間，在陳映真、蔣勳等友人的協助下，吳耀忠家屬同意將吳生前遺留的油畫、素描、水彩等八十四件作品捐贈給位於台中的國立台灣美術館，此次畫展分為兩檔，共展出其中的四十四件畫作。記得觀畫過程中，我頻頻驚訝詢問，吳耀忠出獄後的作品怎麼會這麼少？那些展現吳耀忠後期繪畫的重要畫作怎麼都不見了？

在翻閱館方出版的吳耀忠畫冊後，心中更是不解，畫冊裡除了一張完成於一九八四年的〈建築工〉外，那些吳耀忠以深厚素描功力再現勞動階級、庶民生活的畫作，以及那一幅幅栩栩如生的諾貝爾文學獎得主的肖像畫呢？怎麼也都不見收進畫冊呢？如果說吳耀忠的畫作確實代表了一種精神，那是不

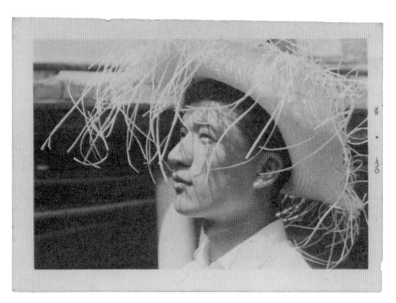

大學時期的吳耀忠

是值得我們為他記錄、幫他保留呢？如此想法強化了我們尋畫的動力。

至於，尋畫的另一半動因，則早在吳耀忠過世那年，蔣勳就已經代為回答了。蔣勳在吳耀忠過世後寫了一篇文章〈哭耀忠〉，該文於一九八七年四月刊登於《雄獅美術》一九四期，文中蔣勳說：

耽飲著生命苦酒的耀忠，有誰願意用寬諒一點的心去看他內裡不可卸脫的傷痛，政治的壓迫嗎？情愛的糾纏嗎？而他以十年的時間喝酒至死，再不回頭，我們的盼望、期許，我們的社會意識，我們淑世的理想，幾曾真正觸碰到這一孤獨者病痛的癥結。

尋畫工作究竟能不能碰觸到吳耀忠病痛的癥結？我沒有把握，但是除了認真尋找吳耀忠的畫作外，我們想不出能夠觸碰到吳耀忠孤獨靈魂的其他方法。此外，尋畫工作還暗含著我個人的一份私心，人過中年竟然有機會重溫年少時讓自己感動、震撼過的人與事，我覺得是幸福與幸運。

繪畫與文學結合，成為介入社會的藝文表現，應該是吳耀忠出獄後畫作的

重要特色，這個特色不僅打破了傳統畫作的獨占性以及潛在的市場價值，同時也讓繪畫作品有機會掙脫畫布的框限，以印刷品的形式大量流通在觀畫者與閱書者之間，讓畫作介入社會的功能有了多元表現的可能。隨著一本本書刊的傳播，吳耀忠雖然不是生產力最多的畫家，但就其畫作的流通及閱視人口卻最為多元，而我就是這些閱視人口中的一位。

見到吳耀忠之前，我先看到他的畫，但當我見到了吳耀忠，我看到的是他這個人。雖然當時的他仍有英挺的外表以及斯文的談吐，但言笑中已略顯疲態，而眉宇間的頹萎也已無法隱藏。剛剛踏出校園的我，對他有著多重的聯想：藝術家的悲劇嗎？〈提著頭顱的革命者〉6時，我心中有著深深的不捨。生前的吳耀忠應該有過多次力圖奮起的念頭罷？否則不會在他酗酒自棄一段時間後，還畫出這樣一幅提著自己的頭顱挺胸邁步的形象啊！

為了尋畫，我從書架上取出一本又一本有著吳耀忠畫作的書刊，這些書刊都是在我很年輕時購買的：成套的《仙人掌》雜誌、蔣勳主編期間的《雄獅美術》、鍾肇政主編期間的《台灣文藝》，還有王拓的《街巷鼓聲》、曾心儀的《我愛博士》、施善繼的《施善繼詩選》、張良澤主編的《台灣文藝與

我》，以及陳映真的《山路》、《夜行貨車》、《第一件差事》、《將軍族》等。因為這些書刊，我提早走出校園、走入社會，參與了「黨外人士」的聚會，還因此進了媒體當記者。

這些書刊隨著歲月的磨損，書頁大部分都已泛黃，有些書背甚至因紙張脆裂而剝落。我很久、很久不再翻閱這些書了。當年因為想突破報刊雜誌因出刊壓力而無法深究問題的限制，我一邊在報社擔任編輯，一邊跑去清華大學社會人類研究所進修，之後還遠赴法國繼續深造。然而在追求知識的過程中，我同時遠離了這些書刊，遠離這些原本激勵我繼續讀書的動力。尋找吳耀忠或許就是為了尋找那失去已久的動力吧！

1　列賓（Илья Ефимович Репин, 1844~1930），是俄羅斯傑出的批判現實主義畫家，也是創辦巡迴展覽的代表人物，其代表作有〈伏爾加河上的縴夫〉、〈伊萬雷帝和他的兒子伊萬〉等。受到社會主義啟蒙後的吳耀忠，一直視列賓為師，也期許自己能畫出像列賓一樣的偉大作品。

2　本名陳述孔，因對醫學體制和醫生人格失望，憤而從台北醫學院退學，後參加陳映真、吳耀忠等人的讀書聚會，案發後被捕，判刑十年，於一九七五年出獄。

3　淺井基文，一九六三年到一九六五年在台實習的日本外交官，因信仰社會主義而與時任強恕中學老師的李作成交好。陳映真就是經由同事作成才認識淺井。外交官的身分讓淺井得以帶進左翼書刊以及當時中國大陸方面的訊息。由於吳耀忠及陳映真都懂得日文，因此，許多日方的資訊也通過淺井傳遞，再由吳耀忠及陳映真翻譯後提供給其他讀書會成員閱讀。

4　陳光興採訪，林家瑄翻譯，刊載於《台灣社會研究季刊》第四十八期（二○一一年九月號）。

5　到目前為止，針對吳耀忠畫作進行研究分析的文章，只有一篇林振莖的〈白色恐怖年代裡的堅定左派畫家——試析吳耀忠的生平、思想與藝術作品〉，該文發表於《藝術學》第二十六期（二○一○年五月號）。至於美術界也只有一篇關於吳耀忠繪畫的文章〈吳耀忠——懷抱革命熱情，為人生而藝術〉，鄭惠美著，《台灣現代美術大系：鄉土寫實繪畫》，二○○四年。

6　該畫以楊渡為模特兒，原本是陳映真出版小說集《山路》的封面而畫，後因故未採用，〈提著頭顱的革命者〉是筆者為便於說明而依畫面形象暫定的名稱。

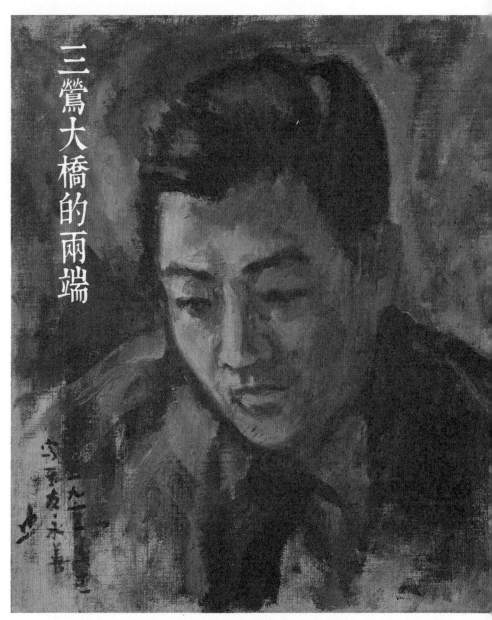

三鶯大橋的兩端

〈寫至友永善〉，油畫，一九六二，陳映真《夜行貨車》書封畫作。圖片提供／遠景出版社

尋畫

啊，耀忠，如果你為之掙扎、喘息的，是一時代的虛無與頹廢，但願你把一切愛你的朋友們心中的黑暗與頹廢，全都攬了去，讓我們以代你走完你極想走完而未走完的路，做為對你的酬賞……

——刊登於一九八七年二月《雄獅美術》一九二期，摘自陳映真〈鳶山〉

二○一一年六月的某日午後，接到施淑老師的來電，電話那頭所傳遞的訊息，讓我整個人從溽暑昏沉的狀態中清醒了過來。施老師說北京友人告知她，陳映真已經收到明年二月我們將在台北紫藤廬，為吳耀忠舉辦一場紀念展的訊息了。陳並表明收有吳的兩張畫作[1]，目前存放在北京家中，屆時可以提供出來參展，至於寫一篇關於這畫作的故事，陳映真的妻子和主治醫生討論後，擔心陳映真在憶往過程難免引發的情緒，會影響還在復健中的身體，因此只供畫作不寫文章。即便如此，這樣的訊息已經讓我和另外兩位尋畫成員，頓時間感到精神百倍了。

關於吳耀忠與陳映真的情誼，只要熟悉台灣戰後現實主義運動以及鄉土文學論戰的藝文人士，即使沒見過他們兩人，想來也都聽聞過他們的故事。吳耀忠離世半年後，時任新潮文庫主編的曹永洋先生在《台灣時報》副刊上寫

了一篇悼念文，文中他提到陳映真與吳耀忠的感情可說情逾手足，他說：

「……他們講話之間的默契，很像那一段時間我初識的雷驤與七等生，彷彿他們不必經由語言，單靠眼神、手勢也能心領神會似的。」同年四月蔣勳在《雄獅美術》一九四期上寫了一篇短文〈哭耀忠〉，文末也提到了吳耀忠的死讓他想想著陳映真：「知道耀忠逝世的消息之後，我只想到要寫信給映真，他們彷彿兄弟的情感，我想，耀忠的逝去，他是特別傷痛的罷。」

二○○六年夏天，任教於人民大學的陳映真因二度中風幾度病危，家屬為了讓陳專心養病，婉拒任何不必要的探視與外務。尋畫過程，我們從受訪者那裡確知，陳映真收有吳耀忠的畫作，只是幾度詢問與陳映真親近的友人，卻都不得其門而入。今年初，在交通大學亞太文化研究室擔任專案助理，並義務協助尋畫工作的蘇淑芬，因編輯陳映真專書而與施淑老師聯繫，兩人電話往返中提到了我們還在進行的吳耀忠尋畫工作。很巧，施老師不僅認識吳耀忠，而且與陳映真也算熟識，最重要的是，施老師覺得尋畫這事有意義，因此，很願意盡力幫忙促成此事，如今知道遠在北京的陳映真願意出借藏畫，心中真是百感交集。

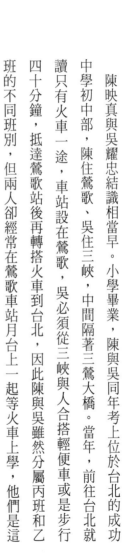

陳映真與吳耀忠結識相當早。小學畢業，陳與吳同年考上位於台北的成功中學初中部，陳住鶯歌、吳住三峽，中間隔著三鶯大橋。當年，前往台北就讀只有火車一途，車站設在鶯歌，吳必須從三峽與人合搭輕便車或是步行四十分鐘，抵達鶯歌站後再轉搭火車到台北，因此陳與吳雖然分屬丙班和乙班的不同班別，但兩人卻經常在鶯歌車站月台上一起等火車上學，他們是這樣認識的。

但兩人真正結成好友則是在初三那年[2]。一九八七年一月十七日，陳映真在吳耀忠的告別式上追憶好友時說：「有一次台北的幾位同學來找我，後來我們一起到鶯潭邊露營，就在那時候，他因為就近也來了，我記得就在那天晚上，我們在營火邊坐了一個晚上，當然，那時候都很幼稚，可是就在那個時候，我們成了莫逆之交。」在〈鳶山〉一文中，陳映真繼續寫著：「三十五年之後，他還清楚地記得當時我說過，幼稚的、青澀的夢，無謂的句子。」初三那年陳映真留級一年後考上成功中學高中部，而吳耀忠則在初中畢業後考進位於台北的大同高中繼續學習。根據陳映真的追憶，高中三年兩人疏於往來，唯一一個印象就是吳耀忠病了。

吳父留日學醫，返鄉後在三峽老街上開了牙醫診所，吳耀忠是家中長子，

一九六〇年吳耀忠畢業畫展，陳映真與吳耀忠在吳畫作下合影。

身負長輩厚望，然而敏感、纖細的吳耀忠，當時卻沉迷於先秦諸子的學說論述。吳耀忠的大妹吳明珠在受訪中也提到，高中三年，吳耀忠的成績不算好，除了會畫畫外，理化、數學都不行。但隨著聯考大限的逼近，一方面擔心辜負家人期待，再方面又憂慮考不上大學就必須入伍當兵，如此的苦惱加上種種的壓力，高三那年吳耀忠終於病倒了。療病期間，吳耀忠曾經央求家人代尋一處清靜住所，但因吳的病情反覆不定，最後家人只好將其送往台大精神病院觀察治療。

說也奇特，那件事對於曾經友好但當時已有些疏離的吳耀忠和陳映真而言，竟然像默片般地存印腦海。一九七八年，在《雄獅美術》的安排下，陳映真以許南村之名對吳耀忠進行專訪，該訪問稿刊登於同年八月的雜誌上，訪談中他們都提到了這段往事，陳映真說：「然而，一個永遠在我心中那麼鮮明的記憶迅速地呈現在我眼前。那一年，對於我們都是不幸的一年。那年夏天，養父咳血去世。第二天，我在屋前呆坐的時候，一輛台車緩慢地由一個台車伕推過門口街上的台車軌道。一個面容蒼白的少年，被神情憂愁的父母圍坐台車上。」當時陳心中驚異地喊道：「耀忠」。陳繼續說：「燠熱的六月的陽光，喪父的悲哀、緩慢地滑走在軌道上的台車、耀忠的青蒼的臉

神……構成不易遺忘的圖面，深藏在我的記憶裡。後來，我到台北住院的早晨。」至於當時坐在台車上的吳耀忠則是：「即使在病中，我也看見你家門前新搭的帳棚，恍惚中也有不祥的疑惑。後來才知道你父親去世了。」

一九五七年，陳映真自成功高中畢業後旋即考進淡江英語專科學校（今改制為淡江大學）外文系，而吳耀忠則因療病期間得到院中一位護理人員的鼓勵，不僅脫離鬱悶病困並且重拾畫筆。聯考失利後的吳耀忠，進入補習班準備第二年的大考，而就在這一年，陳映真與吳耀忠再續前緣，情誼比往日更加緊密。在接受陳映真的訪問時，吳耀忠就提到：「你應該記得我們倆，有一陣子，各自拿著速寫本子，在火車站，在街角，熱情洋溢地練速寫……」而陳映真在〈鳶山〉一文中則是如此地寫著再度見到吳時的印象：「等我們再聚，我已是外文系學生，而他則是蓄著長髮的，俊美英發的年輕藝術家，窩在補習班裡準備學科，等著考進師大美術系。」

一九五八年，陳映真陪著吳耀忠一起報考三年制的「省立師範大學文學院藝術學系藝術專修科」，吳耀忠取得榜首而陳映真敬陪末座。此後，吳耀忠

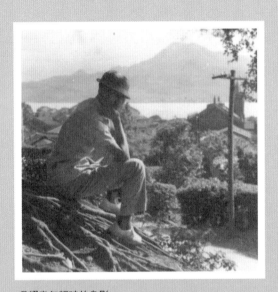

吳耀忠年輕時的身影

成為陳映真眼中：「一個非常狂飆、熱情、反叛、浪漫的學生，當別的同學在談戀愛、喝酒、混日子的時候，他卻像發瘋一樣每天都在畫畫。」而陳映真則留在淡江英專繼續他外文系的大學生活，漸漸成為一名影響整個世代的小說家。如果沒有那場翻天覆地的「民主台灣聯盟」案，一名畫家和一名作家的情誼，該會發展出甚麼樣不同的故事呢？

關於陳映真的社會主義信仰，在他個人的自述以及他人的分析中，已經說得很清楚。但吳耀忠呢？如果根據陳映真的說法，只知道大學時期，兩人一起閱讀從舊書攤買回來的各式各樣禁書，包括中國三〇年代的左翼小說、舊俄時期的現實主義藝術論等；還有，他們也都一樣喜歡魯迅並且心中嚮往新中國。如果其中一定要細究這件事上到底是誰先起了頭，那也只能確定的說，成立讀書小組應該是由陳映真提出來的。刊載於二〇〇四年《上海文學》第一期的〈我的文學創作與思想〉一文中，陳映真就提到：「就跟所有的思想過程一樣，思想發酵到一定程度，就會產生一種實踐和運動的飢餓感，就是覺得老這樣讀書，甚麼都不做，很可恥。然後我又不敢把這樣的思想告訴別人，但每一個青年都有自己最要好的朋友，我就跟最要好的畫家吳

耀忠（已過世），形成了一個很小的讀書小圈子，後來當然被國民黨特務滲透，很便宜就把我們賣掉了，坐了幾年牢。」

但吳耀忠呢？從訪談中，我們發現多位受訪者都是因為陳映真的關係才認識吳耀忠，加上陳映真不論是小說或論述都清楚展現其社會主義的信仰，但吳耀忠在朋友面前或公開場合，卻極少表達自己的政治主張以及談論個人的社會主義信仰。也因此，幾位受訪者在提及陳映真和吳耀忠的關係時，大抵會覺得吳耀忠之走上社會主義之途應該與陳映真密切相關，例如，兩人的共同好友施善繼在受訪時，就曾玩笑似地說：「當年看吳耀忠酗酒的樣子，心裡就不免嘀咕，你陳映真要搞革命自己去就好，幹麼要拉著吳耀忠一起呢？」曾經也是兩人好友的尉天驄則是斬釘截鐵地說：「吳耀忠沒有影響陳映真，只有陳映真影響吳耀忠」、「所以吳耀忠是配合陳映真的，陳映真做甚麼他就做甚麼。」事實上，我唯一一次聽到吳耀忠說起自己跟社會主義的關係，也是聽別人說的。

「史懷哲之友雜誌社」義工曹永洋先生，早在六○年代因幫《劇場》雜誌和《文學季刊》翻譯文章而結識了陳映真與吳耀忠。吳耀忠過世後，陳映真等人想幫吳耀忠辦一場個展，並有意籌募基金成立「吳耀忠紀念獎學金」，

為此曹永洋寫了一篇〈一個藝術家的悲劇〉，刊登在一九八七年六月二十七日《台灣時報》副刊上，並在文末呼籲擁有吳耀忠畫作的友人能夠提供手中畫作促成此事，但畫展和基金會的籌畫終因各項困難而無法順利進行，成立於吳耀忠離世隔年的「吳耀忠繪畫作品管理委員會」，也在幾次會期後停止了運作。

尋畫過程，我曾與曹永洋通過幾次電話，曹先生熱心相助並在電話中提及吳耀忠與社會主義的關係。二〇一一年四月五日，曹先生在來信中再度提及此事：「有一次上李南衡〈綠色和平〉綠色論壇訪談節目（此略），李兄告訴我，吳兄（吳耀忠）親自告訴他，他涉案不是外界以為受陳映真影響，吳兄接觸左派、社會主義書籍甚早，這是我大感意外的，相信吳家屬也不會接受。如今最重要的是讓後人更完整看見他生前完成的畫作，『人生朝露、藝術千秋』，只有創作是時間、扭曲的歷史、充滿謊言的政治掩蓋不了的。」此外，曹先生還鼓勵我可以找李南衡先生聊聊，並提供我聯繫李先生的方式。不多久我打電話給李先生，提及希望有機會拜訪他，請他談談吳耀忠，但電話那頭，李先生表示工作相當忙碌，恐怕無法接受我們的訪問。

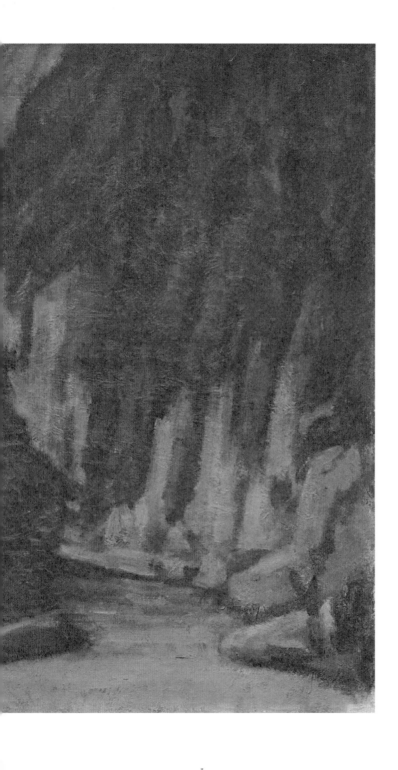

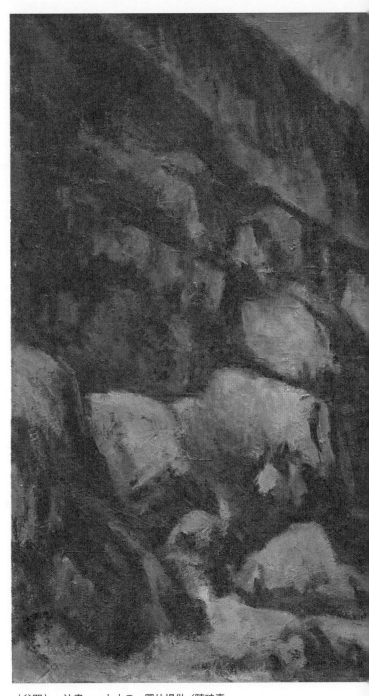

〈谷關〉，油畫，一九六〇。圖片提供／陳映真

一九六八年，台灣警備總司令部以叛亂為名逮捕陳映真與吳耀忠等五人，爾後持續逮捕陳映真之弟陳映和以及林華洲、陳金吉等相關人士。根據警總判決書上的說明，當年警總在陳、吳等人家中搜出「通匪」的物證，計有：匪偽《論人民民主專政》等書刊一百三十六冊（如偵察卷二四所附清冊）、匪《人民日報》十二份、偽「毛匪像」及「東方紅」徽章各一枚，以及日本友人淺井、留美友人蒙韶的來函三件，會議決議草案二件，致「台獨」分子函稿一件，閱讀匪書「心得報告」一件等。判決書上並載明：「一九六七年元月上旬在丘延亮家集會，將陳永善3所撰〈預備時期一九六六年九月會議議決草案〉提出討論……並通過組織名稱為『民主台灣聯盟』，暫設書記一人，負責召集會議，由每人輪流擔任，任期定為三月，當首推吳耀忠出任斯職……」。從以上說明，方可理解為何在景美軍事法庭上，陳映真與吳耀忠為了讓對方免除極刑，也就爭相承擔主事之責了。

七年的牢獄之災，不僅重挫了他們的革命理想，也改變了日後兩人的生命樣態。一九七〇年，陳映真移監綠島、吳耀忠持續留在景美看守所，陳在綠島獄中直面五〇年代前後被抓、被刑、被殺的大批台灣共產黨員，這個經驗大大衝擊著陳映真，也更堅定了他日後的社會主義信仰。至於留在景美繼續

服刑的吳耀忠，則因不堪肉體上的折磨以及精神上的凌遲，日日以酒代酖、積悶成疾。

出獄後，相較於陳映真積極的投入社會改革行動，吳耀忠則顯然有意遠離政治風暴。即使如此，出獄後更加活躍的陳映真，或許是為了幫助吳耀忠重振信心，或許是為了幫忙好友尋找生計來源。總之，只要是陳映真投稿的刊物，例如：《仙人掌》雜誌、《台灣文藝》雜誌等；或是結集出版的書籍，例如：《將軍族》、《第一件差事》、《夜行貨車》等；甚至由他主持企畫的出版計畫，例如：「諾貝爾文學獎系列」等，陳映真都會推薦或使用吳耀忠的畫作。興起於七〇年代初期、盛行於八〇年代中期的現實主義文風潮，陳映真的小說是重要的風潮中心，而吳耀忠的畫作則是具體表達受苦階級和庶民生活的集體形象。

至於，吳耀忠從那時候開始自我放逐、終至自棄？當時忙於《人間》雜誌籌畫工作的陳映真，竟也在吳耀忠的告別式上有著深深地自責，陳映真哽咽的說：「如果我們知道他會這樣的走，我們一定不會那麼怕麻煩，一定會更溫柔更有耐心地對待他。」一九八五年中秋前後，吳耀忠第一次因肝病問題

住進台大醫院，當時陳映真才知道吳耀忠的肝病已經相當嚴重了。隔年年底，吳耀忠再度住進和平醫院，但這事施善繼找來了陳映真完全不知情，直到吳耀忠病逝前一天，吳的家屬通知了施善繼，施找來了陳映真與楊渡，於第二天中午一起前往醫院探望，只是當時的吳耀忠已經陷入昏迷，未再醒來。

陳映真在告別式上追憶吳耀忠時，大抵停留在一九八○年前後，那時的吳耀忠還在春之藝廊擔任經理。陳映真回想起那段時日，兩人因上班的地點相距不遠，經常相約一起吃午餐、喝咖啡。陳記得當時的吳耀忠生活得還算好、精神狀態也挺正常。但陳就是不知道為了甚麼原因，一九八一年，吳耀忠離開藝廊工作搬回三峽老家居住。這之後，根據陳映真的說法就是：

剛開始他先是畫了一些封面，然後就逐步、逐步的沉淪下去，一種我們所熟悉但又不很瞭解的，那種心靈最深的孤單、那種心靈最深的悲哀，讓他一直抱著酒瓶不放。我現在回想起來，他最後的幾年，那種沉淪、自我放逐、自我拒絕，不願重新站起來的情況，我想在座，特別是在藝文上工作的朋友，都很熟悉。我想他所有一切所謂的頹廢、一切的悲傷，以及他的孤

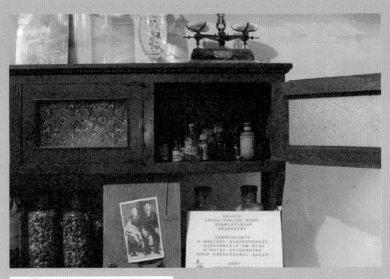

上圖：聚雲齒科。攝影／陳瑞樺
下圖：陳映真及《文季》同仁軼言手跡。
圖片提供／林素瓊

獨、任性，相信在我們每一個人心中，都有這樣的面貌。看見他後半段的日子，實在是太熟悉了，我們幾乎沒有辦法責備他。就在這樣最深最深的孤寂裡面，他過掉他最後幾年非常痛苦、孤獨、掙扎的日子。

這份從年少時期即已結下的情誼，在經歷過國家的暴力和時代的磨難後，陳映真有著身心早衰的倦嘆，對於生命的自然限制也有著深刻的體悟。是不是因為存在是如此的艱辛，以至於在凝視吳耀忠終於脫離痛苦、孤獨、掙扎，而復歸平靜的身軀時，浮現在陳映真腦際的也只能是兩人最初、最初的美好記憶呢？陳映真協助吳耀忠家人處理後事的那幾天，以陳的說法就是，每天、每天差不多迷迷糊糊，似真像假的會夢到吳耀忠，有一次，陳感覺到兩人再度回到往昔的三鶯大橋下，迎著橋墩整夜、整夜，不厭倦的說著話。

從一九八一年吳耀忠離開春之藝廊到一九八六年底吳耀忠陷入昏迷的這段時日，陳映真除了前往美國愛荷華大學國際作家工作坊進行短期訪問外，並以驚人的創作量在各媒體發表了「華盛頓大樓」系列、〈山路〉等重要作品，並於一九八五年底創辦了震撼文壇的《人間》雜誌，根據陳映真的自述，這段時間他過著異常忙碌的生活。於此同時，吳耀忠卻寄居在姊姊提供

的公寓裡深居簡出，一星期一次免費教導兩位晚收的繪畫徒弟。事實上，從

受訪資料中可知，沒有幾個人清楚吳耀忠離世前二年過的是甚麼樣的生活。

致詞結束前，陳映真感慨於年華老去，因此期勉他們的同代友人以及吳耀

忠的新世代年輕友人，一起在「無謂的茫茫世事」之外，共同分擔完成吳耀

忠生前想說卻尚未說完的話，想畫卻尚未完成的畫作。最後，陳映真以他對

吳耀忠的理解和感念，說出下列這段話，總結了他與吳耀忠長達三十多年的

友人兼同志的至深情誼：

　　我感覺我們每個人身裡頭、心上頭、生命裡面，都有最脆弱的部分。從耀

忠的謝世，我深深地體會到一個革命者跟一個酒徒、一個聖人與魔鬼、一個

向上的人跟一個不願意起來而沉淪的人，其實都是一個人，但願就像蔣勳寫

在這裡的輓聯，但願他把酒，他把所有他的頹廢、沉淪，在我們心中深深的

頹廢和沉淪都帶走，把他最光明的、向上的、激越的部分留給我們，讓他所

留下來的都成為我們的一部分，讓我們幫他活下去，走完他沒有走完的路

程。

二十年過去了，陳映真在種種的紛擾與爭辯中，離開台灣遠赴中國大陸教學、生活，當我知道他北京家中存放著二幅吳耀忠的畫作時，內心是感動的。不論是允諾好友生前希望自己的畫作有日能踏上中國大陸，抑或見畫如見人，總之，這兩幅畫所連結的不僅是一名畫家和一名作家的友情，更是連結那時代懷抱著社會主義淑世理想的一代人的想望。

1 當年陳映真將收藏的兩幅吳耀忠畫作帶往北京，其中一幅在運送途中損毀，陳映真及陳麗娜夫婦都非常樂意成全此事，但卻擔心畫作再度受損。幾經思慮後，決定請專人依原畫進行複製，再將複製品請人送回台灣參展，並願將該複製品留在台灣。如今要將畫作送往台灣並在多場畫廊展出，即使陳映真及陳麗娜夫婦花了一筆錢請人修復，

2 根據〈鳶山〉一文，陳映真追憶這段往事時，寫的是初二那年。

3 陳映真本名為陳永善。

成爲一名畫家

〈芳苑〉，油畫，一九六〇。圖片提供／吳明珠

藝術是一種憂鬱，良心是一種疼苦，藝術的良心便成了何等孤寂的煉獄。

給寂寞靈魂耀忠紀念。

<div align="right">

——摯友永善一九六一年七月八日

</div>

二○一一年七月初，尋畫小組再度前往台北市仁愛路四段拜訪吳耀忠的大妹吳明珠。

站在吳明珠舊家的寬大客廳，我們終於看到那幅名為〈芳苑〉的大型油畫。這兩年關於陳映真的研究和討論非常密集，跟陳有關的書籍和刊物，經常出現那張吳耀忠和陳映真並肩坐在地上的黑白照片。這張照片攝於一九六○年吳耀忠師大美術系的畢業個展現場。照片中陳與吳坐在兩幅大號油畫下方，右邊那幅名為〈黃衣〉的畫作完成於一九六○年，該作品曾入圍二十三屆台陽美展並於同年獲得台北市長獎，一九七八年八月刊登陳映真專訪吳耀忠的那期《雄獅美術》正是以〈黃衣〉為封面。至於照片中左邊的那幅作品〈芳苑〉，此刻就在我們的眼前，說來還真是有些奇特，這兩幅吳耀忠入獄前的重要畫作，竟然都沒被收進國美館，而且彷彿在冥冥中，有股力量引領我們前來認識吳耀忠畫作中的模特兒——同時也是他的大妹吳明珠女士。

聯繫上吳明珠有點意外，之前我們採訪吳耀忠的獄友陳中統，訪談中提到了吳明珠，沒想到陳不僅與吳耀忠熟識，而且還是吳明珠先生林克斌的成功高中同學。陳說不久前才在美國一艘遊艇上偶遇吳明珠夫妻，並熱心的幫我們打電話給吳，訪談結束時還給了我們吳明珠的聯繫方式，也因此我們才有機會看到這幅吳耀忠的早期重要作品。

吳耀忠就讀師大期間，吳明珠經常擔任吳耀忠作畫的模特兒，兩人自然有比較多的時間相處，感情也比其他兄弟姊妹親。力促將吳耀忠畫作捐給台中國美館一事，就是吳明珠和四姊吳秀娥努力奔走下的成果。吳明珠家的客廳不僅掛著吳耀忠的畫作，側邊靠牆的整排矮櫃上，還放了一張吳耀忠為吳明珠拍攝的黑白照片。吳說，拍照地點就在三峽老家內的天井，她指著照片中的一面牆說，牆後面就是吳耀忠的畫室。

根據吳明珠的回憶和吳耀忠接受陳映真訪問的紀錄[1]，大約知道吳耀忠從小就是三峽老街上有名的「小畫家」。吳耀忠在訪問中自述，身為長子的他是個好帶的孩子，忙碌的大人往往把他往門檻上一放，他就可以安安靜靜地看著街上的人來人往，大半天不吵也不鬧。等到上了小學，吳就拿父親做齒

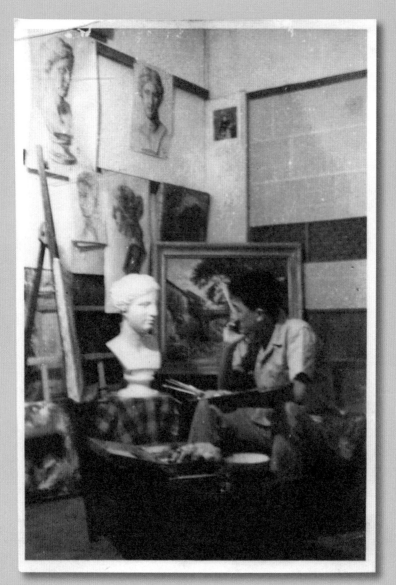

在畫室。圖片提供／吳明珠

模用的石膏，趴在騎樓上看到什麼就畫什麼，以吳耀忠在自述中的說法就是：「我的繪畫題材就是那些往來的人、往來著人的街道和遠處的景色。」

吳在塗鴉時經常吸引街道上走動的街坊鄰居的駐足、讚美，小五那年級任老師更將他的畫作收集起來辦了一場「吳耀忠畫展」，這些經驗給愛畫畫的他許多的鼓舞和支持，而畫畫這件事對於年少時期的吳耀忠而言，毋寧是最好的安慰和最大的喜樂了。因此，高三那年因聯考壓力而來的憂鬱恐慌，最終也只能通過畫畫而得到解除。

出院後吳耀忠進入補習班準備七月的大考，自覺學科成績不佳難以過關，於是決定以擅長的術科來爭取分數。當時石膏素描是美術科系必考的基礎能力，為了在術科上取得高分，吳耀忠考前數月才開始學習石膏素描，並想起三峽故鄉的知名畫家李梅樹。雖然李梅樹和吳耀忠同是三峽人，李又是吳父的舊識，但真正讓吳耀忠興起拜師李梅樹的因由，卻早在小學五、六年級就已種下。有一回學校師生前往台北遠足，並由老師帶領進入中山堂參觀一年一度的畫界大事──台灣全省美術展覽會（簡稱省展）。這是吳耀忠生平第一次參觀大型的專業畫展，在陳映真的訪談記錄中，他以「驚奇、興奮和敬

力的留英日本畫家石川欽一郎學習水彩畫。一九二八年，李梅樹在兄長的支

一九二二年台北國語學校師範部畢業，二年後跟著推動台灣現代美術不遺餘

李梅樹生於一九○二年，是台北三角湧（後更名為三峽）的富家子弟，

與西方、日本與台灣，表現為台灣現代繪畫史的兩條歷史軸線。

石膏頭像，不僅開啟了吳耀忠學習西方現代繪畫的新頁，同時也縮結了東方

『調子』（日本話，意為明暗層次的變化與韻味）。」這尊半面的法國婦女

身受用的話：「畫石膏像，首先要把握它的形體，其次要保握住石膏像的

炭條，在畫架上做了示範。」當天晚上，吳耀忠記得李先生說了一句讓他終

上，李先生工作完畢，從畫室裡出來，搬了一個法國婦女的半面頭像，拿起

地看。然後他淡淡地說：『好吧，你去畫，然後拿來我看看。』有一個晚

生家。我見到李先生，做了自我介紹。李先生默默地接過我的畫，一張一張

可又提不起勇氣敲門，又轉回家裡。直到有一次我鼓足勇氣敲門，進了李先

張自己的鉛筆畫、粉蠟筆畫和水彩，幾次走到李先生家的門前，彳亍徘徊，

吳耀忠向訪問他的陳映真說起拜師李梅樹的過程：「我回到家鄉，挑出幾

吳耀忠才知道原來那兩幅畫作分別是李石樵與李梅樹的。

佩」來形容當時看畫的心情。畫展中的兩幅畫作尤其讓他印象深刻，長大後

持下抵達東京準備報考東京美術學校。當時東京美術學校針對朝鮮和台灣來的留學生設有特別學生制度，該制度有別於本科生（日本學生），入學考試只考素描一科。即便如此，李梅樹對於使用炭條素描石膏像的畫技還是相當陌生，於是，李梅樹買了一座維納斯石膏頭像放在租屋處，每天沒日沒夜的對著頭像練習石膏素描，三個月後果然順利通過入學考試。

考進東京美術學校的李梅樹選擇師從留法的岡田三郎助（一八六九─一九三九），岡田三郎助是畫家黑田清輝的大弟子。黑田是日本明治維新運動以降勵行赴歐取經的第二批留學生。黑田留法期間（一八九〇─一八九三）正值巴黎新舊印象派運動的轉換階段，因此，結業後的黑田也將印象派技法和觀念帶進日本畫界和學院。印象主義在日本落地生根晚了法國將近二十年，而且中間還經過一段重要的本土化過程。

根據謝里法在《台灣美術運動史》中的說明：「黑田在巴黎的師父Raphael Collin只是有限度的接受了印象派，嚴格地說來，應該是田園畫派發展下來在學院系統裡的外光寫生派……。應用這種色澤明快的畫面來表達生活近邊的事物，正好與浮世繪以來的傳統路線不謀而合，遂匯合而成為明朗

而平易的自然主義，於是西洋的繪畫才實際著落於日本的土地。」[2]因此，李梅樹承襲自老師岡田的畫技並非源自法國的印象派，而是融合法國印象派和日本浮世繪的外光寫實技法。一九三四年，李梅樹將這種繪畫技法以及法國學院派的美術教學方式帶回了台灣，呈現在畫布中的「生活近邊的事物」就轉為三峽故鄉的街景山水和村婦孫媳。

二十幾年後，在李梅樹的指導下，吳耀忠同樣沒日沒夜地對著這座法國婦人的石膏畫像苦練素描。從法國到日本再到台灣，石膏素描就這樣巧妙地通過日本的西化運動、台灣的近代殖民，連結成一條漫長而曲折的師徒關係線。吳耀忠生前不喜收學生，直到他過世前二年才意識到承繼自李梅樹的畫藝技巧，加上自己琢磨增添轉化的繪畫觀念，如果沒有教下去恐怕就會隨著他的離去而消失。因此在好友請託教導其子畫畫的機緣下，吳耀忠收下了兩名學生，當時就讀於台北復興美工的吳佳謀就是其中一位。

二〇一〇年二月，尋畫小組採訪了吳佳謀。一年半的習畫期間，吳佳謀記得吳耀忠老師偶爾會提起昔日跟隨李梅樹學畫的一些印象。對吳耀忠而言，李梅樹教畫的態度非常嚴謹，當他開始示範作畫時，家人一概不准進入畫室，學畫的吳耀忠也只能站在李的身後靜靜觀看，絕對不可以發出任何的聲

音。示範作畫期間，吳耀忠必須努力記住李作畫的順序步驟，如何一刀一刀
地將顏色塗在畫布上。李結束示範，畫筆剛剛放定，吳就必須馬上收拾畫
具、洗滌畫筆，並匆匆趕回家按照老師的示範重畫一張，然後再拿回去李家
請老師指導。吳佳謀提到，習畫期間，吳老師最常聽到的一句話就是「太
厚、太厚了，層次不夠。」要求吳耀忠將畫帶回後立刻刮掉畫布上的顏料重
畫。吳佳謀想了想說：「可能因為這樣來來去去的訓練，我發現吳老師的油
畫作品雖然顏料很薄，但色階很豐富、非常的立體。」

李梅樹和吳耀忠都有一幅〈三峽石橋〉的油畫作品，有一次吳指著這幅畫
作跟吳佳謀說起當時的作畫過程。當日，天還未亮，吳揹了畫具和李一起外
出寫生，李站在石橋這一端畫過去，而吳就站在橋那一端畫過來，畫到天完
全亮時就停筆，李跟吳說：「天亮後，光線已改變，景象也跟著不一樣
了。」第二天，一樣是天未亮，師徒兩人就已經站在和昨日同樣的位置繼續
作畫。一直到作品完成後，李收拾好畫具先行離去，但吳必須走到橋的另一
端，站在李之前畫畫的位置再畫一張。經過一段時日的磨練，吳成為李梅樹
唯一認可的入室弟子，並於一九五八年考進了省立師範大學美術系三年制專

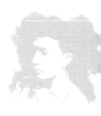

修班學習。3

入獄前，吳耀忠的繪畫風格深受李梅樹影響，也得其師畫作技巧的精髓。

吳耀忠過世半年後，曹永洋先生為了籌辦吳耀忠紀念展，走訪了畫家洪瑞麟以及賴武雄，前者是吳在藝專工作期間的同事，後者則是吳任職於藝專時期的學生，該訪問稿於一九八七年九月刊登於《台灣文藝》雙月刊上。訪問中，洪瑞麟和賴武雄兩人異口同聲地表示：「吳耀忠是李梅樹的真正嫡系傳人。」

吳明珠一自己保留的吳耀忠油畫作品〈芳苑〉，不論是畫風或用色，都與李梅樹生前的重要畫作難分彼此。《雄獅美術》月刊創辦人李賢文在受訪時就表示說：「如果將吳耀忠入獄前的作品與李梅樹的畫作放在一起，一時間還真的不容易分辨其中的差別。」

根據吳明珠的追憶，〈芳苑〉這幅畫作前後花了一年多的時間才完成。當時，吳耀忠希望畫中的人物要有一種像日本婦女般端莊、典雅的優美氣質。吳明珠笑著說，當年為了符合哥哥的要求，她還拜託阿姨陪她到日本買了畫中所穿的那件白底小碎花襯衫，至於手中握著擱在長裙上的那把黃色小陽傘也是在日本買的。畫中的吳明珠端坐在長木椅上，面向前方，在她背後林木

成蔭、繁花似錦。吳明珠模模糊糊有個印象，畫作背景是吳耀忠攝於台北民生社區附近的一座公園，但也不完全一樣，吳耀忠作畫時只是以這座公園為背景構圖參考，畫作中所呈現的繽紛色彩及恬靜氛圍，不僅非常像李梅樹，也非常印象主義。然而，出獄後的吳耀忠畫作，再也沒有出現過像這幅畫作中所表達的恬適靜美氛圍了。

考進師大美術系的吳耀忠立志成為一名優秀的畫家。在訪談中，他告訴好友陳映真：「考上師大，我便全心全意地視自己為青年畫家，整個心思意念都放在勤勉鍛鍊自己成為一個好畫家這件事上。我畫素描、畫油畫，參加台陽展、省展……幾至於廢寢忘食。想起來，那時也真用功。別的同學在交女朋友、談戀愛，我卻滿腦子都是畫……」吳明珠也有此印象，她記得考上大學的哥哥，反而經常關在家中畫室工作。位於三峽老街上的吳家很深，中間有兩個天井將房子分成三進，最後一進光線充足，因此成了吳耀忠的畫室。畫畫中的吳耀忠喜歡同時聽古典音樂，光線裡的吳明珠，常常一坐就是幾個小時，印象中她總是看著哥哥不斷地將油畫顏料一層又一層的塗在畫布上。畫畫中的吳耀忠喜歡同時聽古典音樂，吳明珠說，最常聽他放的就是貝多芬的〈悲愴〉和〈命運〉，當時她真的覺

得自己的哥哥是個浪漫的藝術家。

時常待在家裡畫畫，是因為吳耀忠無法認同師範大學的美術教育。吳耀忠在陳映真的訪談中表示，師範大學的美術教育是以養成中學美術師資為目的，而不是為了培育專業的畫家，其結果是：「使一個有繪畫天才的青年只不過成為一個美術老師；同時也要使根本缺乏繪畫天分的青年也竟而成為一個美術老師。」這對當時狂熱地期許自己成為一畫家的吳耀忠而言，是無法忍受的。因此，除了與繪畫相關的課程，面對其他「不必要」的學科，吳寧可躲在家裡畫畫。結果即使繪畫能力備受老師和同儕肯定，但蹺課太多加上連學科考試都缺席的吳耀忠，還是成了學校訓導部門眼中的「問題學生」。

師大的課程設計雖然不盡理想，但留日現代派的授課老師廖繼春、陳慧坤卻在訓導會議上，對吳的行徑表示了理解和寬容，讓吳得以免於校方的嚴厲處分並繼續往專業畫家之路邁進。

然而這部起因於日本現代化進程以及殖民統治經驗的台灣近代美術發展史，卻在戰後反共親美及去日本化的政策下，逐步產生微妙的變化。除開民間藝術不談，戰後台灣畫壇勢力大致分為兩大系統：一、隨著國民政府播遷來台的畫家；二、留日返台的洋派畫家。前者在去日本化政策下成為代表官

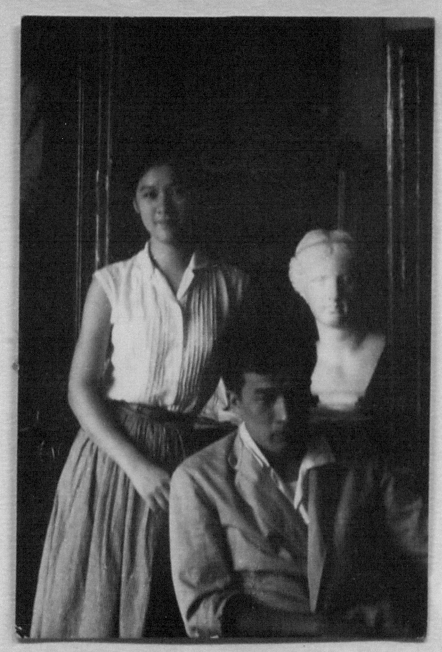

就讀師大時期的吳耀忠與友人合影。圖片提供／吳明珠

方的「正統」畫派，後者則固守學院教學並承繼自日據時期的省展活動，此兩者基本上是官方與民間的權力關係。然而使得吳耀忠涉入論爭的，並非上述兩大系統的緊張，而是在這兩大系統之外，由「五月」和「東方」畫會所掀起的現代抽象繪畫風潮。

「五月」與「東方」畫會的主要成員，例如代表「東方」的蕭勤以及「五月」的主將劉國松，都是在青少年階段隨著國民政府撤退來台，他們在台灣成長並進入師範體系接受美術教育。

一九五四年，「五月」畫會的代表劉國松，首先在媒體上發表〈日本畫不是國畫〉一文，隔年再發表一篇題為〈為什麼把日本畫往國畫裡擠？〉的文章。於此同時，「東方」畫會戰將蕭勤在取得西班牙政府獎學金後前往歐洲留學，並將西方畫會型態以及戰後流行於西方（尤其是美國）的抽象畫資訊傳回給台灣的畫友。一九七七年發表於《雄獅美術》第七十九期的雷田文章〈從「台陽」的歷程談時代樣式——寫於四十屆台陽展前夕〉，對這群與留日畫家和本土畫家有著不同身家背景和成長經驗的新世代畫家有如下的說明：「一群外省籍的青年畫家受美國美術雜誌的刺激，引進的則是純粹的抽象。此一群青年畫家利用報紙、雜誌作新舊之爭，鼓吹抽象，排擠具象繪

畫。」當時這群「外省籍」的年輕畫家，不滿留日畫家霸占學院、壟斷畫展，抨擊這群成熟於日據後期的繪畫菁英為「偽傳統派」和「省展畫閥」；但他們也一樣不屑於那群依附在國民政府官僚系統並自認為繼承清初四王傳統的八股文人畫家。他們抱持著「反傳統、反封建、反學院」的精神，強烈主張「畫別人不曾表現過的東西」。

李梅樹及其弟子吳耀忠在當時就是被批判的對象之一，他們嘲笑李梅樹：「只是畫得像而已」，或是「畫電影廣告的」，至於吳耀忠在他們眼裡也就成了：「只是李梅樹的翻版、台陽的餘緒」。為了這場「抽象」與「具象」之爭，性情沉靜、謹慎的吳耀忠，經常手捧一杯紅茶出現在師大活動中心，一人對眾人的展開辯論。畫家賴武雄在接受曹永洋的採訪時就提到：「五○年代後半，以劉國松、莊喆帶頭的『五月畫會』吹起了抽象之風，對老一輩的畫家大加撻伐，即使在那樣飆風狂襲之下，在年輕一輩的畫家之中，吳耀忠先生便是少數堅守陣墨的勇士之一。」

對於這場東西新舊之辯，出獄後的吳耀忠在接受陳映真的專訪時，有了進一步的說明。吳耀忠表示，當時之所以奮力迎戰現代抽象畫風及其擁護者的

詰問和批判，不全然是為了捍衛自己的老師或是留日的台灣畫家，並且還因為自己在繪畫美學方面的認知和信仰，而這些認知和信仰又隱然反映了自己對國際局勢的感受及認識。吳耀忠認為：

其實，現在回想起來，繪畫上的「抽象」、文學上的「現代」、思想上的「自由主義」，和一般價值上的歐美主義，都是一個風源刮起來的風。從五〇年代以降，歐美的經濟和政治壓倒性地影響台灣，在當時大行其道於美國的抽象主義，自然也跟著支配台灣的畫壇。

冷戰，五〇至六〇年代上半美國的右迴旋——如猖狂的麥卡錫主義，戰爭、軍事、產業組合體的形成……都給予美國抽象主義必要的土壤。但是這種抽象主義隨著美國政治—經濟勢力輸出到貧困的第三世界時，往往又經過一道折扣，成為原已虛空、墮落的美國抽象畫之可笑至極的拷貝。

現代中國抽象水墨畫運動的形成，不論是針對中國傳統水墨及日據後期老輩畫家的反叛，或是認為唯有將飽含民族性的傳統畫藝賦予現代性格才有機會立足國際畫壇，對吳耀忠而言，這樣的繪畫創作風潮只會將生活及生活中

的人，從無數年輕一代畫家的眼中、腦中、畫布中刮走，抽象畫布上不再表現具體的人、事、物，以吳耀忠的說法就是：「對於台灣的抽象派，生活只成了一塊塊自欺欺人的色調和線條。個人熔化成為不可辨識的、盲目的意識，從他的社會、民族和世界剝離了。人徹底地失去具體的內容。內容的貧窮相對地膨脹了形式色塊和線條的遊戲和詐欺——這就是『抽象』。」如此一來恰恰與現代中國抽象水墨中廣受美國畫壇推崇的「民族性」特質形成對反關係。

根據尋畫過程中訪談及收集到的資料，雖然我們確知吳耀忠在大學時期已接觸到社會主義的相關書刊，但從此階段的大部分畫作之內容及其表現來看，吳耀忠仍只是做為李梅樹的大弟子而存在，但若以這份一九七八年的紀錄材料來看，受訪時的吳耀忠顯然已是一名堅定的社會主義信仰者。從留日寫實畫派大家李梅樹的嫡傳門生蛻變成一名批判現實的革命畫家，吳耀忠不僅經歷了社會主義思想的改造，而且也經歷了一場讓他身心受創的牢獄災難。

1 許南村〈人與歷史——畫家吳耀忠訪問記〉，《雄獅美術》第九十期，一九七八年八月，頁二七一四○。

2 第三章第三節。

3 依據《國立台灣師範大學慶祝三十週年校慶美術學系專輯》之〈美術學系簡史〉上的記載：「四十五年為配合美術教育師資之需要，乃增設三年制專修科一班，以解決師資不足之困難，該科共辦理三期，至五十年，旋即奉命停辦。」吳耀忠一九五八年入學，是增設專修科招生的最後一期。參見林振莖〈白色恐怖年代裡的堅定左派畫家——試析畫家吳耀忠的生平、思想與藝術作品〉，二○一○年。

真理在海的那一邊

〈建設連作之二──邁步〉，水彩、複合媒彩，一九七八，《台灣文藝》革新號第五期
書封。圖片提供／遠景出版社

一條大河波浪寬，風吹稻花香兩岸，我家就在岸上住，聽慣了艄公的號子，看慣了船上的白帆。姑娘好像花兒一樣，小伙兒心胸多寬廣，為了開闢新天地，喚醒了沉睡的高山，讓那河流改變了模樣。這是美麗的祖國，是我生長的地方，在這片遼闊的土地上，到處都有明媚的風光。好山好水好地方，條條大路都寬暢，朋友來了有好酒，若是那豺狼來了，迎接牠的有獵槍。這是英雄的祖國，是我生長的地方，在這片古老的土地上，到處都有青春的力量。好山好水好地方，條條大路都寬暢，朋友來了有好酒，若是那豺狼來了，迎接牠的有獵槍。這是強大的祖國，是我生長的地方，在這片溫暖的土地上，到處都有燦爛的陽光。

——〈一條大河〉，詞：喬羽，曲：劉熾

一九八七年元月吳耀忠離世，隔月陳映真寫了一篇追念好友的文章〈鳶山——哭至友吳耀忠〉刊登在《雄獅美術》一九二期。陳映真寫到：「那些年，啊，我和他共讀過多少破舊的新書。讀史諾的《漫記》1，使我們心中戰慄、熱淚盈眶·；讀艾思奇的《哲學》，世界和生活頃刻改變了意義。當我們偷偷地唱著中國的新歌，有時竟而也使他感極而涕，不能終曲……」陳映

真在文章中沒說當時讓他和吳耀忠感極而泣是哪首歌，然而每當我閱讀到這段文字時，〈一條大河〉這首歌不知為何總是很自然地從我心中響起。

大學階段，我因緣際會認識一群帶著社會主義傾向的藝文知識分子，因為他們，日後我才有機會認識吳耀忠，也才有了今日的尋畫之旅。記得幾次聚會，酒酣耳熱之際大家總是免不了地唱起了歌，當時在台被禁的〈一條大河〉和〈國際歌〉這兩首「匪」歌，往往會在一種感傷憂悶的氛圍中，被人悠悠地唱了出來，由低沉而高亢，由輕唱而嘶吼。或許歌聲中帶著某種無法言說的魅力，還沒有搞清楚歌詞的我，很自然地就跟著大家哼著、唱著，竟也覺得那歌聲，尤其是〈一條大河〉的曲調，怎麼會如此的激昂卻又如此的感傷呢？而且感傷到讓人想靜靜的流淚。至今我仍不明白當時自己的心情為何，但是看著那些朋友們唱著這首歌，真的讓我覺得歌聲中有種深深的情愫在蕩漾，那感傷的歌聲，充滿著一種想望而無法成全的苦戀況味。

尋畫過程中，我們不免疑惑，經過五○年代的肅清，台灣島上共黨勢力應已被黨國機器撲殺殆盡，而吳耀忠的社會主義信仰或者說嚮往新中國的情感及思維，又是因何而起、從何而來？關於前者，讓我想起一九七八年吳耀忠

接受記者江衍椿專訪時所提及的一件事。吳耀忠表示，大約是一九五二年前後，當時他還在成功中學初中部就讀，放學後，他和住在台北市外的學生一起在台北車站集合整隊，然後再搭乘開往鶯歌的火車返回三峽。有時他會看到火車站前的牆壁上，貼著保安司令部的告示，上面寫著：「查獲××匪諜……計開幾名，已處決」，告示上一長串的男女名字底下，勾畫著硃砂筆，並且蓋上血紅色的大官印。當時的吳耀忠心中感到懼怕但卻無法明白其中的究竟，只是偶爾會聽到旁邊圍觀的人壓低聲音說：「那些人都是優秀青年，也有不少是小學老師。」

這樣的生命經驗不僅出現在吳耀忠的成長過程，好友陳映真也曾在文章中提過類似的印象。一九九三年陳映真以許南村之名發表了〈後街‧一〉，文中記述自己的成長過程中的一個印象：

一九五一年，他在台北上初中。每天早晨走出台北火車站的剪票口，常常會碰到一輛軍用卡車在站前停住。車上跳下來兩個憲兵，在車站的柱子上貼上大張告示。告示上首先是一排人名，人名上一律用猩紅的硃墨打著令人膽顫的大勾，他清晰地記得，正文總有這樣的一段：「……加入朱毛匪幫……

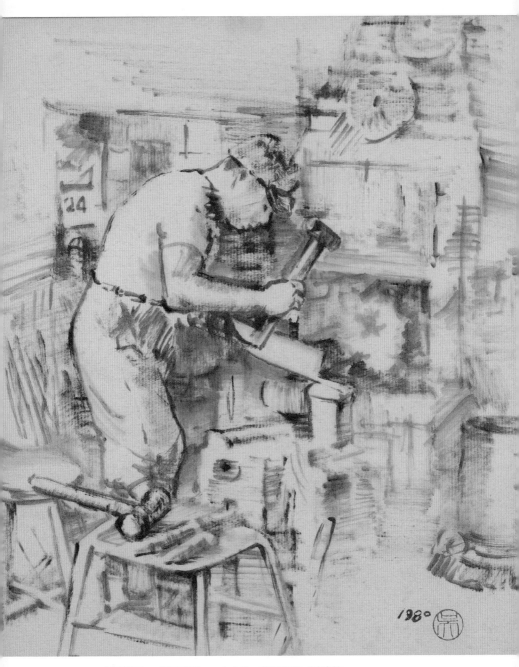

〈打鐵匠〉，鉛筆素描，一九八〇。圖片提供／陳逢椿

驗明正身，發交憲兵第四團，明典正法。」

當我們前往永和採訪吳耀忠監禁在景美看守所期間的獄醫兼獄友陳中統時，他也說起與以上敘述相近的場景。陳中統說，那時候從永和到成功中學的途中必須經過中正橋，橋上只有兩線車道，如果起得早，搭上六點半左右的那班公車，會在橋上與二到三部的軍用卡車相會，這時坐在公車上的陳中統總會特別留意車窗外緩緩駛過的卡車，專心地看著車體上那些寫滿即將被槍斃者名字的白布條。軍用卡車以及車體上的白布條構成一組奇特的意象，至今難以忘懷。尤其是白布條上寫的那些斗大的名字，讓生性好奇的他，一到火車站就拉著同學急沖沖地跑到告示牌前。陳中統表示：「有一個告示，用毛筆寫的，告示上總是寫著一落人的名字，譬如一排八人，有甚麼龜山國小的校長啦，或是某某學校的導師、教師等等，然後名字上用紅筆撇一撇，就表示這個人被槍斃掉了。」

這些人為何罪及處決呢？他們不是為人表率的老師，甚至是校長嗎？既然是「優秀青年」，怎麼又會是「匪諜」呢？當權者原本有意通過公告示眾的

方式達到警嚇效果，但在觀看者心裡形成的不只是恐懼，同時也激起了疑問。這樣的生命經驗對陳中統日後形成反國民黨情緒，進而在留日期間加入台獨組織是否起過作用，採訪當時我們並沒有問他。但對陳映真與吳耀忠而言，一旦進入大學有機會閱讀到與當局相異的言論思想時，那些曾經存留腦際的疑惑所激起的，恐怕不再只是恐懼，而且也還有憤怒罷！也因此，當他們從各種管道取得更多的社會主義思想資源時，自然會讓他們感覺有如新生般的激動。

在吳耀忠的告別式上，陳映真追憶這些思想如何衝擊著他們當時的生命：

就在大學時代，我們又成了莫逆之交，共同偷偷地讀了，雖然是破破爛爛，但在台灣是全新的書刊，在那裡我們看過愛德格·史諾的《西行漫記》，我們一起讀著盧那卡爾斯基、普列漢諾夫的《藝術論》，這兩本書是怎樣火熱地燃燒我們兩個青年時期，自認對藝術有興趣的人，在那個時代，我們一方面讀、一方面興奮，每天、每天都覺得我們像是個新的人一樣，他就隱藏著這麼強烈的火把，要發瘋一樣的不斷地畫、不斷地畫。

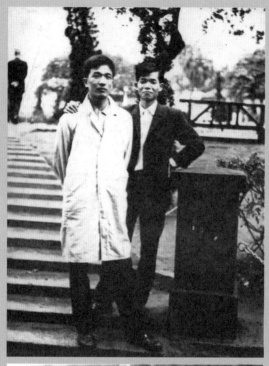

大學時期的吳耀忠

根據陳映真的這段說明，我們可以知道大學時期的吳耀忠，已經通過俄國的社會主義藝文理論，以及史諾筆下的中國共產黨報導，與好友陳映真祕密分享著他們傾心嚮往的新中國。史諾的《西行漫記》帶領吳耀忠重新認識國民政府宣傳下的「匪諜」；至於普列漢諾夫（Georgi Valentinovitch Plekhanov, 1857-1918）和盧那卡爾斯基（Anatoly Vasilievich Lunachersky, 1875-1933）的《藝術論》則讓吳耀忠在繪畫意識上從作畫技法跨越到美學思想。

普列漢諾夫和盧那卡爾斯基都是俄國的馬克思主義理論家和社會主義革命者。前者在二十歲時就曾組織俄國首次工人示威活動，並在流亡西歐期間於瑞士創立俄國第一個馬克思主義團體——「勞動解放社」；後者則是在俄國革命成功後擔任過新政府的文化部長和教育部長。兩人在藝文理論觀點上都一致推崇勞動美學與民眾藝術的價值，對於文藝創作與社會革命的關係也都有精彩的論著。一九二九年前後，魯迅通過日譯本翻譯了《盧那卡爾斯基的美學論文集》和《普列漢諾夫的藝術論文集》。這兩份譯文後來都收入《魯迅全集》，吳耀忠同案難友丘延亮（阿肥）的母親收有一套。只是阿肥不確

定當時已能閱讀日文的陳映真與吳耀忠，他們在大學時期所閱讀的《藝術論》是否就是魯迅翻譯的中文版本或是日文版本。

普列漢諾夫和盧那卡爾斯基的藝術觀點，改變了吳耀忠對於藝術活動的美學思維，也成為他出獄後繪畫創作的精神座標。對於吳耀忠的藝術美學觀念和繪畫創作理念的認識，除了刊登在《雄獅美術》九十期的〈人與歷史——畫家吳耀忠訪問記〉一文外，還有一篇專文刊登在一九九九年《雄獅美術》出刊百期特集上。該特集邀請百位美術家談「印象最深刻的作品」，分兩期刊登在一〇〇及一〇一期上，吳耀忠也是受邀的美術家之一，吳耀忠選擇了十九世紀末法國現實主義畫家米勒的一幅油畫〈扶著鋤頭的男子〉。配合這幅畫，吳耀忠寫了一篇評論，這篇文章是我們在尋畫過程中找到唯一由吳耀忠自己書寫的繪畫論述，其中充分地表達了他對繪畫創作的美學觀點。

文章中，吳耀忠認為米勒的畫作不僅「畫出了千古農民永無休止的勞動」，畫出了「千古農民精力俱悴的疲倦」，以及「畫出了千古農民辛勤終生不得一飽的命運」，也畫出了「千古農民的沉默所發出來的高亢的抗議！」由於這樣的認知，因此吳耀忠在文末極力為米勒辯護，認為當年批評米勒畫作是「揭發社會陰暗面」、「把政治宣傳帶到藝術中」的那些藝評

者，只不過是些自以為「藝術至上」的清高人士。

吳耀忠顯然更認同米勒對自己畫作的看法：「藝術是愛，而不是仇恨」，基於這樣的信念，吳耀忠「在米勒所描寫的慘澹的農村、精疲力竭的農民身上所看到的，正是米勒那滿含著熱淚、滿懷著悲憤的炙熱的愛心。」這幅畫成為鞭策他、鼓勵他，甚至在繪畫創作上不斷啟示他的重要作品。

吳耀忠過世前二年收了兩名學生，目前任教於古亭國小並同時在研究所進修的吳佳謀是其中一位。在傳授畫技的同時，吳耀忠所念茲在茲的，還是關於繪畫活動的精神主題及其價值認知。吳佳謀在受訪時表示，吳耀忠的勞動美學觀點對他影響很大，在他撰寫的碩士論文研究計畫書中就有如下的一段說明：

「勞動創造萬物」是吳老師一直堅持的理念，他強調要畫出勞動者的生活現實和生命尊嚴，也要我們秉持懷抱人群、關懷社會的理想，這樣在作品上除了強調形態、明暗和色彩的寫實風格外，也要力求在內容和形式上，充分掌握人與社會的脈動。從我們的大環境中慢慢尋找屬於自己的民族形象特

色，畫出我們本土的「蒙娜麗莎的微笑」。

此外，習畫過程中，吳耀忠也不斷提示吳佳謀：「不要再畫沒有時代意義的美女，職業婦女和男性一樣，都需要依靠勞動體力來滿足生活上的需求。在勞動的過程中都是美的表現、自信的流露，不論在臉上或手上留下的痕跡都是值得記錄的。」

吳耀忠對勞動美學的推崇，自然是受到普列漢諾夫和盧那卡爾斯基的理論影響，尤其是普列漢諾夫所提出的「藝術起源於勞動」之觀點，更是具體反映在吳耀忠出獄後所生產的勞動系列畫作。然而大學時期的吳耀忠，不僅從舊俄革命藝文理論中吸取思想資源，同時也在世界繪畫史中尋找寫實主義畫家的身影，除了米勒還有法國的杜米埃（Honoré Daumier, 1808-1879）、庫爾貝（Jean-Desire-Gustave Courbet, 1819-

吳耀忠為遠景、四季出版社繪製的書封

1877），德國的木刻家柯勒維茲（Kathe Kollwitz, 1867-1945），還有俄國的伊利亞·列賓（Илья Ефимович Репин, 1844-1930）都是他心儀學習的對象，這些畫家及其作品構成了吳耀忠從事繪畫活動的思想基礎，並與正在萌芽中的社會主義信仰相互對話、終至結合。

根據吳耀忠四姊吳秀娥所提供的創作獲獎年表顯示，吳耀忠入獄前的重要作品集中在一九五九到一九六七年：2

一九五九年五月，畫作〈溪流〉入選第二十二屆台陽美展。

一九五九年十二月，畫作〈三峽春曉〉入選第十四屆省美展。

一九六〇年五月，畫作〈黃衣〉入選第二十三屆台陽

美展，並獲得台北市長獎。

一九六○年十二月，畫作〈花開時節〉入選第十五屆省美展，並獲得優選。

一九六一年六月，畫作〈春疏一襲灰衣〉入選第二十四屆台陽美展，並獲得台陽礦業獎。

一九六二年六月，畫作〈樹下〉入選第二十五屆台陽美展，並獲得佳作獎。

一九六二年七月，畫作〈長夜〉入選第十六屆省美展，並獲得優選。

一九六三年三月，畫作〈湊合谷之冬〉入選第十七屆省美展，並獲得優選。

一九六七年，畫作〈雪岩〉、〈合歡殘雪〉入選第三十屆台陽美展，其中〈雪岩〉並獲得教育會獎。

吳耀忠於一九五八年考進師範大學文學院藝術學系藝術三年制專修班就讀，一九六○年結束專科學程訓練後，前往三峽中學實習一年，並於一九六一年以轉學生身分插班考入四年制的師大藝術系就讀。一九六三年九月陳映真發表在《現代文學》上的〈文書〉，標題上就表明「致好友吳耀忠畢業紀念」。由此看來，吳耀忠入獄前的重要畫作，幾乎都完成於他在師大就讀期間。事實上，畢業後的吳耀忠，一直要到一九六七年才又有兩幅畫作：〈合

歡殘雪〉及〈雪岩〉同時入選第三十屆的台陽美展，其中〈雪岩〉還得了教育會獎。

檢視上述這批吳耀忠畫作以及同時期其他畫作的色調和內容後，讓我們感到有意思的是，根據陳映真的回憶說明，同時期的吳耀忠事實上已經接觸舊俄時期的左翼革命藝文理論，並對以社會主義立國的中國大陸抱著嚮往，但是從上述這畫作所表現的山水靜物、人物表情，我們卻很難感受到畫中有任何與勞動、受苦有關的畫語，〈長夜〉可能是唯一透露出精神苦惱的畫作，更多時候，我們看到的是與李梅樹一脈相承的繪畫風格。

這存在於思想與畫作上的落差，究竟是因為在那禁錮高壓的年代裡，所有表達異議的聲音都只能以隱藏或迂迴的方式存在呢？還是說那時期的吳耀忠尚未找到結合寫實主義繪畫和社會主義信仰的適切形式呢？如今我們已經沒有機會澄清此一疑惑，但可確定的是，師大畢業後隔年，在陳映真的引介下，吳耀忠認識了當時日本駐台的實習外交官淺井基文。尤其重要的是，在淺井家，吳耀忠和他的同志們接觸到更多的社會主義書刊，以及一九四九年後中國大陸的相關訊息，這不僅讓他們對心所嚮往的新中國有了進一步的認

識，也讓他們進一步思考如何行動才能實踐理想。

1 美國戰地記者史諾（Edgar Snow）於一九三六年夏秋前往中國紅軍的根據地──西北延安進行實地考察後，寫下採訪報導 *Red star over China*，中文譯為《紅星照耀中國》，但為了避免國民黨出版管制的封鎖，於是更名為《西行漫記》。在該書中，史諾對毛澤東所領導的中國革命給予相當多的正面報導，嚴重打擊到當時美國及西方世界的「反共」主張。

2 感謝吳耀忠四姊吳秀娥提供資料。

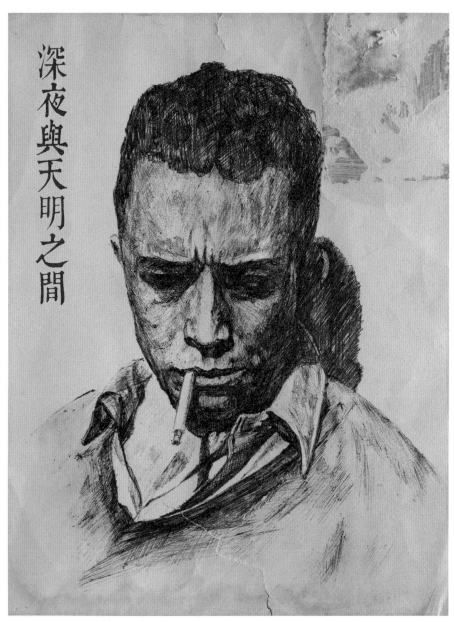

深夜與天明之間

〈卡繆〉，鋼筆畫，一九六七。圖片提供／尉天驄

何幸在艱苦的日子仍然對人世懷抱純真的夢想，又何不幸這夢想竟然一步步把您帶向死亡，夢想、夢想，就是這春耕的夢想，必然為後死者點燃了生命的火光！

——《文季》同仁寫於吳耀忠的告別式

創刊於一九六六年十月十日的《文學季刊》（簡稱《文季》）是吳耀忠從繪畫界跨進文學領域的第一本刊物，也是他有意將繪畫與社會主義信仰結合的初期表現。一九六七年一月十日《文季》第二期出刊，該期目錄頁背後出現一幅題名為《屋簷下》的吳耀忠畫作。畫面中的人物是一名勞動者，頭戴淺綠布帽、身穿捲著袖管的襯衫，十指交握坐著、憂慮著，右腿膝蓋處斜靠著一根勞動工具的木柄，頸上垂掛著一條汗巾，他的五官模糊但顯露疲憊神色。相較於吳耀忠之前人物畫像的清晰明亮、色彩繽紛，這幅炭筆畫顯然有著完全不同的畫風與取材。

除了這幅黑白小畫外，吳耀忠出現在《文季》上的畫作還有：第五期（一九六七年十一月號）內頁的芥川龍之介畫像、第六期（一九六八年二月

號）內頁的卡繆畫像。二○○九年十月十七日午後，我們前往木柵採訪當年擔任《文季》主編的尉天驄老師，尉家牆上掛著兩幅吳耀忠的畫作，其中一幅就是那幅卡繆畫像。畫作中的卡繆衣著隨意、眉心緊鎖，嘴角叼菸，展現出吳耀忠深厚的寫實功力，只是畫作上既無簽名也未標示完成的日期。但我們知道，眼前這張雖已泛黃但筆觸依然鮮明的畫，它所連結的是四十年前的台北文藝圈。

由於愛好文藝活動，尉天驄大學時代即辦了一份文藝刊物《筆匯》，陳映真的第一篇文學作品〈麵攤〉就是刊登在此雜誌上。尉非常欣賞陳的文學才情，因此力邀陳繼續幫《筆匯》寫文章，尉和陳就是這樣結成了好友。當時陳住在中和溪洲國小附近一位鄭老師的家裡，而尉正巧也住中和，所以經常騎著腳踏車前往陳的租屋處，一來向陳拉稿，二來與陳交流小說創作與文學思想。六○年代台灣文壇盛行現代主義風格，個人心理和西方譯作是文學刊物的主流，當時陳已是位堅定的左翼文藝青年，因此言談間不時表露對此現象的見解與批評，甚至積極地與尉討論如何辦一本不一樣的文學刊物，《文季》就是在這樣的背景下問世。

由尉天驄的姑媽尉素秋出資，尉擔任主編的《文季》，是標誌台灣戰後文學刊物從現代主義過渡到現實主義的重要刊物，也是陳映真、吳耀忠首次嘗試通過藝文表現實踐社會主義信仰的施力舞台。對照此前的文學刊物，《文季》內容除了不見大量的翻譯作品外，本地作家、詩人書寫台灣當時社會現實的小說、詩作也逐漸取代現代主義的文學表現。

根據尉天驄的說法，《文季》雖是由他掛名主編，但真正主導刊物內容的卻是陳映真，撰稿者也幾乎都是他找來的文壇新秀，尉受訪時說：「除了《筆匯》的原班人馬，透過映真的牽線，加入了新認識的七等生、黃春明、王禎和、施叔青、吳耀忠等一票人物。」尉也是因為這樣才認識吳耀忠。

受訪過程，尉天驄多次稱許吳耀忠是位優秀的畫家，而且不禁感慨地說，要不是那場牢獄之災，吳應該有機會成為台灣最好的畫家之一。尉說，吳耀忠很純真、很善良，是位莊重的紳士。尉還說，吳耀忠不輕易開玩笑，整個人看起來有點嚴肅，但尉也強調，吳的嚴肅並不討人厭。在尉天驄的印象中，吳耀忠對畫畫非常的執著，態度也很認真，與大家在一起時，吳的話很少，大部分都是聽陳映真在講，但在表達現實主義與現代主義的差異時，吳會有自己明確的認知和堅持。尉覺得，當時吳耀忠對現實主義的藝術美學顯

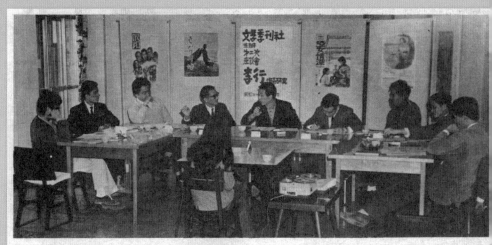

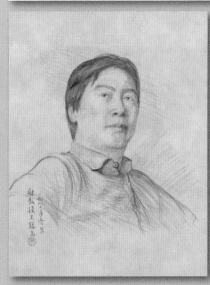

上圖：一九六八年一月六日，吳耀忠（左二）參加
《文學季刊》座談。
下圖：〈尉天驄畫像〉，鉛筆素描，一九八〇。圖
片提供／尉天驄

然已有一定的認識和肯定。

關於吳耀忠的情感，尉天驄表示，他與陳映真的友情讓他印象深刻。他覺得吳與陳的性情兩個樣，吳內向而浪漫、陳外向而熱情。尉說了個故事間接說明兩人性格上的差異。吳與陳就讀成功中學初中部期間，兩個人一起從鶯歌搭火車上學，在月台上等車時，吳注意到一名少女。少女站在月台這頭，吳耀忠站那頭，少女上車，吳也跟著上，但就是不敢靠那位少女太近，就這樣吳默默看了許久，也跟了許久，可什麼事也不敢做。尉天驄笑著說，以陳的個性就不會如此，陳會鼓勵吳：「過去跟她說話嘛！寫封信給她啊！」

此外，尉天驄還記得，出版《文季》期間，明星咖啡館二樓經常坐著一位稻江職校的女學生，這女孩個兒不高、臉小小的像顆小蘋果，吳耀忠看了喜歡，只要有她在，吳就會跑下二樓找了張椅子坐，遠遠的看著人家，一年半載的，就只是遠遠地欣賞人家，什麼事也不會做。

尉天驄表示，當時擔任藝專助教的吳耀忠，雖然沒有多少畫作刊登在雜誌上，但卻經常出入《文季》的編輯室。說是編輯室，其實就是位於台北武昌街上的明星咖啡館三樓。當時明星咖啡館是台北藝文人士聚會、沉思，甚至是寫作的重要據點。咖啡館的二樓有冷氣，三樓卻只有一把電扇，所以很少

有客人會上三樓消費。《文季》籌備期間，大家經常窩在三樓討論編務，久而久之，那裡就變成《文季》的編輯室。

那時期，明星咖啡館很現代，台北的藝文人士喜歡到咖啡館小坐、喝咖啡、見朋友。尋畫的受訪者，例如與「民主台灣聯盟」併案審判的陳金吉，還有與吳耀忠同時監禁在景美看守所的陳中統，都曾與陳映真、吳耀忠約在明星咖啡館或附近其他公共場所談事情。在藝專擔任助教的吳耀忠，偶爾也會請學生——像日後的畫家奚淞和導演王童——到明星喝咖啡。一九六四年八月，也就是吳耀忠從師大畢業後的隔年，李梅樹接下國立藝專美術科（今之台灣藝術大學）教授兼主任的職務，隨即延攬吳耀忠進入藝專擔任助教，王童就是吳耀忠在藝專任職早期的學生。

二○一○年二月一日，在溫和的冬陽裡，我們前往關渡台北藝術大學採訪王童老師。追憶過往，王童表示，在藝專讀書的那幾年，他最喜歡和助教吳耀忠談論藝術，尤其是聊起電影，幾乎可以用廢寢忘食來形容。他還記得入伍前夕特別返校探望兩位喜愛電影的老師，一位是龍思良，一位是吳耀忠。王童永遠忘不了那天和吳耀忠老師慢慢地走在學校裡的長廊上，兩個人如何

油畫作品，王夢鷗《文藝美學》書封畫作。圖片提供／遠景出版社

從小津安二郎的生活電影一路講到義大利的新寫實電影，然後還繼續討論起中國三〇年代的黑白影片，例如《一江春水向東流》、《八年離亂》等等社會寫實影片。王童發現這類電影所表達的人道精神以及階級關懷，不僅是他們關注的共同話題，也是他們對人的共同信念。

王童受訪時就提到：「……老師（吳耀忠）又領我認識當時藝文界的菁英，如陳映真、黃春明、尉天驄等前輩，聚在當時文藝氣氛最濃厚的明星咖啡館裡，聽他們發表作品，聽他們討論多面性的思潮，聽他們論述世界級大師們的思想，這一切衝擊著年僅不到三十的我。」王童一邊回答我們的提問，一邊翻閱手中的一本小記事簿，然後指著本子上的一段文字唸給我們聽：「大量的閱讀，大量的聽跟閱讀，看、寫、思考，這些思考了以後，它會轉變成一種行為，這種行為就產生力量，這個力量就表達一個創作者。」

他說這是黃春明在明星咖啡館寫〈看海的日子〉時說過的一句話，當場覺得這話說得很好，就特別抄錄下來。王童覺得，這種影響都不很刻意，但卻轉進人的潛意識中慢慢發酵並產生作用。

事後回想，王童覺得自己在藝術美學的理念上與吳耀忠有許多相通之處。

最能吸引他們目光的往往是生活中的小人物，例如：公車上收票的公車小姐、路邊賣地瓜的老婦人、蹲坐在地上修皮鞋的榮民，還有在水田裡勞動耕種的農夫等，都是他們關注的對象。兩人也都常常想著、討論著，如何將這些小人物的辛苦與尊嚴，如實地表達在他們的藝術創作上。

退伍後的王童考進中影製片場，從道具、燈光等基層做起。一九八三年王童終於有機會將黃春明小說《看海的日子》中的妓女白梅呈現出來，接著他又連續拍出《稻草人》、《香蕉天堂》及《無言的山丘》等戰後台灣三部曲。影片中的人物都是在艱困、遽變的環境中，以愁苦卑微的生命狀態，展現出強韌的生命力。

關於勞動農民在變遷時代中的處境，吳耀忠在他為〈扶著鋤頭的男子〉這幅畫作進行說明時，已有一番精采的描述。

吳耀忠表示，在西洋藝術史上，以農村生活和農民形象為繪畫對象的畫家，並非始於米勒。在文章中吳引用慕德爾（Richard Muther）的論述，說明十七世紀荷蘭畫家所畫的農夫，可歸納為兩種類型：一、田尼爾（David Teniers）畫筆下的農夫，這類農夫只是穿著農民服飾的都市人，是都市人憑空想像塑造出來的農夫，這類農夫不存在世間…二、布魯瓦（Adriaen

Brouwer）畫筆下的農夫，這類農夫是被扭曲、小丑化的農夫，提供都市人訕笑和取樂。

相較於這些畫家，吳耀忠推崇的是米勒畫筆下的農夫形象，以吳耀忠自己的說法：「米勒畫中的農夫，卻是現實生活中活生生的、辛勤勞動著的農夫。」比較有意思的是，在米勒諸多描繪農民生活與形象的名畫中，吳耀忠卻挑選了這幅「……一個極端窮困的、衣服襤褸、因日曬而面目黝黑、因極度辛勤勞動而疲憊欲仆的農民，手扶著鋤頭，張口喘息的樣子。」對於吳耀忠而言，這幅讓他印象深刻的畫作，不僅表達了他對勞動階級的尊崇，同時也揭露了資本主義蓬勃發展下，農民即使辛勤勞動也無法溫飽的悲慘處境。

吳耀忠在文中表示，他之所以選擇米勒的這幅畫作，正是：「他（米勒）就在法國逐日趨向『繁榮』的時代，把破產的、陰暗的農村和悲慘的、貧困的、無告的農民活鮮地描繪了下來。」通過米勒的畫作，吳耀忠在文中充分表達他對繪畫創作的價值與態度。當我看到這篇吳耀忠書寫的文章時，腦子中閃過的竟是那幅刊登在《文季》第二期封面內頁的吳耀忠畫作〈屋簷下〉，畫中人物所散發的疲憊與愁苦，不就是米勒畫筆下的農民所傳遞的感

受嗎？

是不是那時候的吳耀忠也和陳映真一樣，「覺得老這樣讀書，什麼都不做，很可恥」呢？或者說參與藝文雜誌工作就是他們將社會主義信仰付諸實踐的試探性嘗試呢？一九六七年十一月，《文季》第五期發刊不久，陳映真即向尉天驄表明要搞一場文學刊物的「政變」。在二〇〇七年十二月的《印刻文學生活誌》上，尉天驄說起了這段往事：

真卻表示：「你先別愁，有些海外的朋友會支持。」[2]

等我們回到明星，一上三樓，大頭[1] 就對我說：「政變了！」我說：「什麼政變？」他說和朋友們商量了要徹底改變《文季》，要從二十五開本改為十六大開本，並且要跳出小說、散文、詩、理論的小圈子，增加更多面向的內容。我一聽立即表示，如此一來每期的經費可能要多出兩、三倍，但陳映

尉天驄在接受我們訪談時也再度談起這件事，只是在前文中陳映真提到的「朋友」直接表明是「小頭」吳耀忠。「政變」後出刊的《文季》第六期上市後二個月，吳耀忠與陳映真便因案發被捕。吳耀忠轉型後的畫風，只在

《文季》上曇花一現，一直要等到結束七年牢獄之災後才又接續下去。至於，因陳映真而中斷導演之途的陳耀圻，雖然早在一九六七年便已買下黃春明小說〈看海的日子〉的電影版權，但卻因此而未付諸實現。一直要到一九八三年，〈看海的日子〉才由王童執導拍成電影，王也因此片而成為台灣戰後批判寫實電影的重要導演。

二〇一〇年，王童獲得第十一屆國家文藝獎電影類獎項，在得獎感言中，王童表達了他對吳耀忠老師的懷念與感恩：

後來不幸吳耀忠老師因為政治事件入獄服刑，等我再見到他時，他已經蒼老、體弱，但依舊與我坐在畫廊裡高談藝術和電影，當他得知我已經當電影美術指導時，還高興的邀我在小攤子上喝酒，隔年（作者按：應該是隔幾年）他就因肝癌辭世。這次在我獲知得到國家文藝獎的同時，腦海裡浮現的是我們師生最後喝酒的畫面，如果沒有當年的藝文豪傑，啟示對文化藝術的執著，傳遞毅力和堅持的勇氣，哪有今天的得獎人。

一九六八年五月，「民主台灣聯盟」案爆發，陳映真、吳耀忠等人陸續被捕。事發之前，他們在黑暗中四處尋找星星。

1

陳映真因為頭很大，因此友人稱其為「大頭」，相對地，吳耀忠就被稱之為「小頭」。

2

陳中統的自白書中有如下的說明：一九六七年前後，已經參與日本台灣青年獨立運動（簡稱台青）的陳中統，接受上層指導返台吸收新成員，陳映真即是其中一位。面對陳映真的社會主義信仰色彩，陳中統向陳映真表達了「台青」會被共黨利用的擔憂，然而陳映真卻認為存著這樣的想法會無法做事，並要求陳中統向「台青」上層要求撥款台幣十萬左右，以便在台北開一間如日本「岩波書店」之書局以便進展文宣工作。只是當下陳中統以「這樣更易暴露身分」為由拒絕了陳映真。陳映真顯然不同意陳中統的說法，因為他覺得，「平時可完全不反動，到了時機成熟時可以馬上反動起來，同時也可以用來印宣傳物、標語之工廠。」這時陳中統才坦白告訴陳映真，他回台活動都是義務工，連回台旅費都是自掏腰包，只是費用過多時還是可以向「組織」報銷，但以當時陳映真提出的數目，陳中統認為東京那邊恐怕無法支付，只是他願意將陳映真的要求轉告給東京的「辜」（在此意指辜寬敏）等。陳中統說明的時間點是在一九五七年十二月初，也就是陳映真與友人討論如何改造《文季》之時。陳映真口中「海外的朋友會支持」，是否就是指組織設在東京的「台青」成員呢？

黑暗中尋找星星

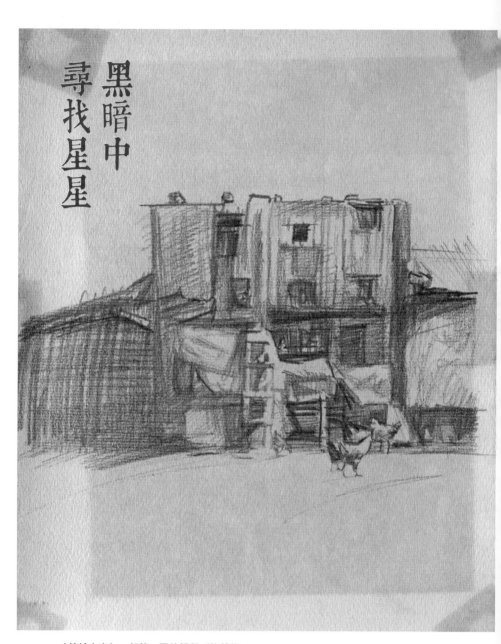

〈養鴿人家〉，鉛筆。圖片提供／施善繼

我們都是來自五湖四海，為了一個共同的理想目標，走到一起來。

<div align="right">——摘自劉大任《浮游群落》</div>

二〇一〇年三月二十七日，當我第一次站在陳金吉位於五股住家的客廳裡時，有兩樣東西吸引我的目光。第一樣當然是掛在客廳入門處右手邊牆上的吳耀忠三幅油畫作，另一樣則是掛在另一面牆上的魯迅詩作：

大江日夜向東流，

聚義英雄又遠遊，

六代綺羅成舊夢，

石頭城上月如鈞。

二〇一一年七月十日，當我們再度拜訪陳金吉時，客廳裡卻多出一幅右下角已明顯損壞的吳耀忠中型油畫。這四幅畫作中只有完成於一九六二年的大號油畫〈長夜〉，因曾獲第十六屆省展優選作品而知其題名，其餘三幅，它們的畫作內容分別是大號油畫的挽髻少婦、小號油畫的山谷湖面，以及上述

已破損的中號油畫的夕陽船影。根據陳金吉的印象，山谷湖面那幅好像是出

獄後的作品，其餘三幅應該都是完成於入獄前。

陳金吉收藏吳耀忠畫作過程有段曲折的故事。入獄前，陳金吉與吳耀忠雖

然認識但稱不上熟交，但遠行回來後兩人卻走得很近，陳不僅去過吳耀忠位

於三峽的老家，即使吳後來搬到台北，分別在大妹、四姊以及三弟家居住

時，陳也都曾去找過吳。兩人見面就是喝喝酒、聊聊天，陳金吉說，沒聽過

吳耀忠有何抱怨，也不談政治以及獄中之事，兩個人在一起就像老友般的相

互陪伴著。

吳耀忠過世後一年，有天陳金吉接到吳的家屬打來的電話，表明吳耀忠過

世後不久，三峽老家遭小偷，吳的一批畫作流到台北士林一家古董畫商的手

裡。某日，曾與吳耀忠一起工作過的畫家李健儀，很驚訝地在店家門口發現

擺了一幅吳耀忠的畫作，李隨即買下這幅作品。然而令人感到意外的是，過

沒幾天這家店門口再度擺了一幅吳的作品，在詢問過店家老闆後，李才知道

原來除了這兩幅畫之外，店家裡還有吳耀忠的十來幅畫作。李擔心這些畫作

會隨著不同買家而四處流散，因此通知了跟吳耀忠有認識的《雄獅美術》月

刊發行人李賢文，過沒幾天，陳映真、聶小姐（化名）和吳耀忠的三弟吳耀進，一起出現在李健儀的工作室。

之後吳的家屬和陳映真找來陳金吉幫忙，陳記得當時進到李健儀工作室時，吳耀忠的畫作就只有這四幅。事後陳金吉以現金四十萬買下這四幅油畫作品，其中那幅已嚴重破損的夕陽船影，至今尚未修復。一九八八年前後，四十萬應該可以在新北市買下一間小公寓，我們開玩笑說，是不是覺得吳耀忠的畫作有市場潛力呢？寡言、謹慎的陳金吉以難得的笑意回說：「那時候我開公司，賺了些錢。會買吳耀忠的畫，純粹就是朋友的感情，沒想別的，沒想到這些畫會有甚麼價值。」

根據警備總部聲請書上的說明：「被告陳金吉於五十五年秋間經人介紹認識陳永善後，將其所購匪幹巴金所譯之《獄中二十年》 1，與陳永善所有匪版書籍《紅岩》 2，交換閱讀，五十六年夏，日人林弘基來台收集工資料，被告陳金吉歪曲事實，向林報導台灣工人為廠方控制壓迫，工會不能代表工人，五十七年六月一日在板橋陳永善家中，同月二日在台北市南美咖啡室，二度參加吳耀忠、陳映和（已另案起訴）、賴恆憲（已自首）等人之集會，商討散發反動傳單等問題，並在此次會後，將其所有《魯迅全集》二冊

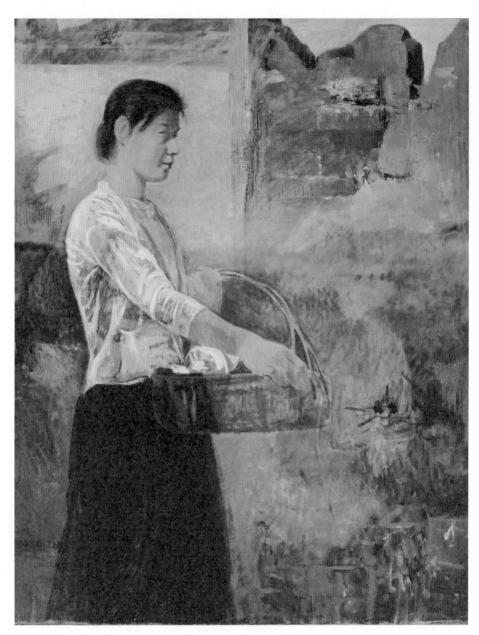

〈大姊〉，油畫，一九六〇。圖片提供／陳金吉

交與賴恆憲閱覽……」陳金吉被捕後被送往東本願寺警總保安處拘押審問約

四、五十天，接著轉押至景美看守所等候軍事法庭審判，拘押期間前後約計

四、五個月；判決後再轉送土城仁教所接受感化三年。

陳金吉與吳耀忠同年，小時候讀了幾年日文後，就因家貧而沒有繼續進學

校讀書，懂得漢文以及書法都是利用晚上時間進私塾學的，今年八月我們三

度採訪了陳金吉，在我們抵達之前，陳已經寫好三幅書法詩帖相贈。陳十幾

歲就進入鐵工廠當學徒，由於愛好閱讀，工作之餘經常跑到台北的牯嶺街逛

舊書攤，《自由中國》和《文星》等雜誌都是在那邊找出來的。陳金吉也喜

歡看小說、傳記，其中他最喜歡日據時期的作家楊逵，〈送報伕〉一文讓他

印象難忘。陳說，他有兩位堂兄，因反對國民黨政權而在二二八事件後分別

加入地下組織，一名參與五股地區的武裝部隊對抗國民黨，卻在一次交火中

被打死；另一位則因參與地下黨的外圍組織而被判十年刑期。事發時，十歲

出頭的陳金吉已有印象，因此等到有機會閱讀書刊，就很想瞭解這兩位堂兄

為何被關及被殺。陳還說，會找這些書刊來看，多少有受到這些事件影響。

會認識陳映真與吳耀忠，就是與閱讀有關。陳金吉表示，有一天他在路上

遇到了文友陳友仁[3]，兩人相談甚歡結成朋友，之後陳友仁再將他介紹給陳

映真，沒多久也認識了吳耀忠。陳說，當時他確實有將巴金譯的那本《獄中二十年》送給陳映真，而陳映真也確實回贈他一本《紅岩》，此外，警總判決書上所寫的一切都是他們自己編出來的。和吳耀忠一樣沉默寡言的陳金吉，兩次受訪都不多話，唯獨說到判決書上的內容時，才會略顯激動地反覆否認警總強加在他們身上的「罪名」。

為了釐清「民主台灣聯盟」案的組織形式和參與成員，我們前往南港中央研究院民族學研究所拜訪丘延亮。根據丘的說法，該案實際核心成員只有五位：陳映真、吳耀忠、李作成、陳述孔，以及他自己（外號阿肥），五人中除了他還有目前在北京養病的陳映真外，其他人皆已過世。至於併案處理的林華洲、陳金吉、陳映和等人，丘延亮入獄前並不清楚，訪談中，陳金吉也表示出獄後才認識丘延亮。

其實案發後，作家黃春明也曾一度被帶往東本願寺審問，至於與陳映真一起辦《文季》的尉天驄雖未波及，但已有隨時被捕的心理準備。換句話說，誰有事誰沒事，事發當時沒人拿得準。尋畫過程，我們也經常困惑於這些「同志」們的關係為何？直至尋畫工作的後期，才終於稍稍理出一點頭緒。

二〇一一年，淺井基文教授來台演講，講題為「就我而言的陳映真與一九六〇年代台灣」。

尤其是今年二月初交大陳光興與老師因研究陳映真之故，前往日本廣島採訪一九六四年前後與此事件關係密切的日人淺井基文，關於組織、讀書會的說法才有了更為清晰的輪廓。

一九六三年七月，淺井基文以實習外交官的身分來到台灣，早他一年到台灣的直屬上司池田維為他舉辦一場迎新派對，並藉此認識一些當時活躍於公共場域的台灣知識分子。但淺井認識陳映真並不是在派對上，而是透過房客李作成。當時淺井與李同住在羅斯福路三段二十五號的一棟平房，李在強恕中學的同事陳映真過來拜訪，淺井與陳是這樣認識的，接著也認識了吳耀忠。訪談中，淺井表示自己並非馬克思主義者或是共產主義者，但對列寧及毛澤東的作品非常感興趣，因此到台灣時有帶了些這方面的書。淺井在接受訪談時說：「也許由於我的屋子裡有這樣的一些書存在，其他年輕知識分子才因此來到我的屋子。也許部分是由於陳映真的引介。」

至於傳言中導致他們入獄的那個「讀書會」究竟是哪時候成立、又有那些成員呢？淺井在受訪時有如下的說明：「不！那並沒有正式的組織，大家只是自然地聚在一起，就在我家。有時候會有十多個人，但有時也只有三、四

黑暗中尋找星星

109

個人，並沒有經過指定，有人會來，有人則不會。」根據淺井的說法，通常是在晚餐之後，陳映真和其他一些人就會出現在他住處。這樣的讀書會跟現在的讀書會不太一樣，大家不是讀同一本書或同一篇文章，而是每個人讀不同的書，然後一起討論、交換意見。不會有正式的組織，是因為大家心裡很清楚，國民黨在監視，讀這些書都可能構成叛亂罪，危險性相當高，所以他們會將這些書藏在其他的書封底下看，因為屋外頭很可能就有特務在監視。他們彼此之間也不會公開談論政治，因為被檢舉以及被國民黨特務發現的可能性一直存在。淺井在受訪時也強調，為了安全之故，他們嚴守規定，這些書只能在屋子裡讀，因為帶這些書出去會給自己及大家帶來不可測的危險。

以淺井的說法，這是個完全鬆散的組合，既不存在所謂的「民主台灣聯盟」，也沒有任何成立組織的起草文件等等。根據二○一一年九月十六日淺井的在台演講稿中的說明，在他離台後，這些書都已轉交給繼他來台實習的外交官學弟，以便陳映真等人能繼續閱讀這些書。案發時，這些書變成了警總起訴陳等人的重要「罪證」。

根據丘延亮的說法，或許早在一九六四年五月二十三日，他們這群人參加友人舉辦的百人「烤小牛之夜」，就已有情治人員或職業學生混跡其中，因

此一九六六年陳映真被警總約談，應該已是上層有意傳達警示的具體行動。

劉大任出版於二〇〇四年的散文集《冬之物語》一書中，就有以下這段的描述：「一九六六年九月中旬離開台北赴柏克萊的前幾天，映真一大早跑來找我，要我跟他到外面走走。我們在那時尚未拓寬的南京東路一個公共汽車站牌下佯裝等車聊了半天。他告訴我，他剛從警備總部問完話放出來，並提到李作成家裡來了一批穿制服的人，所幸李藏在床底下的上百本禁書沒給搜出來，現在都已轉移到一個日本外交官朋友家裡去了，他告訴我小心。」

一九六六年淺井已經離開台灣，陳映真跟劉大任所說的日本外交官，是否就是接任淺井的吉田重信，陳並沒有說明。

在淺井的記憶裡，他帶到台灣的書籍和刊物中有日文也有中文，成員中只有陳映真和吳耀忠可以閱讀日文書籍，其他像丘延亮等人只能閱讀《毛澤東文集》之類的中文作品。淺井對這群人的第一印象就是：「他們對社會主義缺乏非常基本的認識。他們有社會主義這個想法，但真正的意思是什麼，那個類型的作家或意識型態代表了什麼等等，他們認識的都很少，包括陳映真也是。當他在我的房裡發現毛澤東的作品時，非常著迷。我記得他還跟我

說：『喔，原來這就是毛澤東的書！』」

淺井還記得，他們非常關心中國大陸的訊息，會偷聽對岸的電台廣播。未曾參與淺井住處讀書會的陳金吉也有同樣的經驗，陳金吉在受訪時就提到：

「我會在家裡偷聽英國的ＢＢＣ電台，它們有中文節目，文化大革命的消息，還有那場著名的中蘇辯論，都是通過短波瞭解的。」淺井說，當時這群人非常倚賴他這邊的資訊，因為當時的新聞控制還很嚴格，他們不容易接觸到美國以外的世界狀況，因此淺井有時候會跟李作成、陳映真，還有吳耀忠討論國際情勢。一九六五年夏天，淺井服務屆滿兩年返回日本，一九六七年再度來台，並前往台中拜會陳映真的父親。淺井記得當時的陳映真看來很放鬆，因此隔年五月案發抓人，讓他感到非常的驚訝。

根據淺井的敘述，從一九六三到一九六五年期間，陳映真經常出入淺井家閱讀那些被當局所禁的政治性書刊，而吳耀忠也在陳的引介下，參與了他們「鬆散」的讀書聚會。但是淺井離台後，這個「鬆散」的聚會慢慢產生了變化。陳映真於一九九三年以許南村之名，在《中國時報》人間副刊發表了〈後街‧二〉，文中以第三人稱指稱自己，說明淺井來台及離台前後所發生的事：

次年（一九六四），他結識了一位年輕的日本知識分子。經由這異國友人誠摯而無私的協助，他得以在知識封禁嚴密的台北，讀到關於中國和世界的新而徹底（radical）的知識，擴大了僅能從十幾年前的舊書去尋求啟發和信息的來源。（中略）一九六四年，他的思想像一個堅持己見的主人對待不情願的伙計那樣，向他提出了實踐的要求，命運是這樣的不可思議，竟然在那偵探遍地的荒蕪的時代，讓幾個帶著小資產階級的各樣軟弱和缺點的小青年，不約而同地、因著不同的歷程而憧憬著同一個夢想，走到了一起。（中略）而正是在六六年底到六七年初，他和他親密的朋友們，受到思想渴求實踐的壓力，幼稚地走上了幼稚形式的組織的道路。

何謂「幼稚形式的組織」呢？事實上，陳映真在文章中並沒有說明，而丘延亮在受訪時則表示，所謂的「組織」，形式上其實很簡單，就是一群人聚在一起讀一些被當局所禁的書，只是為了安全，每個人分別有個代號方便聯繫而已。這些變化，陳映真在淺井二度來台時並沒有特別提起。至於淺井離台後的聚會場所，綜合季季《行走的樹》以及劉大任《冬之物語》二書中的

敘述，應該分別在李作成家以及丘延亮家進行。

季季在書中提到從一九六六年到一九六八年事發之前，她的先生楊蔚經常於週末前往位於臨沂街的丘延亮家，與陳映真等人聚會聊天。劉大任除了參與《文季》的編務外，也曾受陳映真之邀出現在他們的讀書聚會場所，劉大任在書中提到，一九六六年初春，也就是在他即將赴美深造的前夕，他受邀前往參加由陳映真出面召集的小型座談會，地點就是位於和平東路上的李作成家。當年劉大任的家與剛從美國ＵＣＬＡ電影學院返台發展的陳耀圻住的地方很近，因此在前往李作成家的路上，「順便」載上志同道合的陳耀圻。

二〇一一年九月，在新竹清華大學接受我們採訪的劉大任，在回憶這段往事時則改口說是，陳耀圻是陳映真指名要他幫忙邀請參與。一九六八年，案發後，陳耀圻在台中五洲旅社，也就是李行的拍片現場被帶走，雖然拘押時間相當短，但卻深刻影響了陳耀圻日後的電影創作。

這些人當然都認識吳耀忠，劉大任在書中還寫著：「同年（一九三七年生，與陳映真同年）的吳耀忠，台北縣人，畢業於師大美術系，當時在國立藝專美術科任教。我見過他兩、三次，是映真在一些多人聚會場合介紹的。記憶中，我們沒有深談過，但我留下的直覺印象是，他是一位非常嚴肅的藝

術家，嚴肅到近於拘謹。我相信他的這種性格必然造成他在黑牢中求生加倍困難。一九七五年出獄後不久，他便因病去世了。誰殺了他呢？對我而言，是很清楚的。」

如果是這樣，那為何丘延亮不認識併案處理的陳金吉，而陳金吉卻成為吳耀忠的好朋友，並且收了吳的四幅油畫作品呢？尋畫小組在採訪過陳金吉和陳中統後，總算稍稍明白，從一九六六年到一九六八年案發之間，也就是淺井離開台灣後，陳映真「尋找同志」的方式，以及吳耀忠在其中所扮演的角色。簡單地說，當年陳映真不僅積極介入《文季》的編務，並四處尋找、結交志同道合的盟友，這些盟友以陳映真為連結中心，但是盟友與盟友之間未必認識，也未必知道對方的存在。換句話說，陳映真以不同的方式跟不同的人連結，而在陳之外，連結不同對象的唯一共同交集是吳耀忠，吳是唯一伴隨陳映真跨越區隔，連結不同屬性人群的同志。當時這樣的連結網絡，除了上述的讀書會外，還有文章開頭所提的鐵工廠工人陳金吉，以及下文即將說明的日本「台灣青年獨立聯盟」（簡稱台青）組織的重要成員陳中統。

其實尋畫小組採訪陳中統之前，並不知道他手中收有吳耀忠的畫作，也不

尋畫

知道他是陳映真曾經連結過的「同志」之一。二〇〇八年，國史館和文建會共同出版一本厚達六百多頁的《戰後台灣政治案件──陳中統案史料彙編》，在這本書中收有陳中統「涉嫌叛亂」的相關檔案資料。自白書中記錄陳中統留日學醫後加入台青組織，以及一九六五及一九六六年利用寒暑假回台吸收新成員的前後過程，其中包括吸收陳映真與吳耀忠的事件始末。

陳中統是吳耀忠就讀成功中學初中部時期的隔壁班同學。陳於六〇年代後期留日學醫，並參與了在日成立的台獨組織，之後返台吸收新的成員。根據自白書上的說明，一九六五年陳中統利用返台期間召開成功中學高中山霧同學會（高三戊班）的機會尋找同志，當時同學聽到陳中統的反政府言論都相當的緊張、害怕，唯獨陳永善（陳映真本名）表現得相當積極。隔年再次會面時，陳中統詢問陳永善有無適當的新成員人選，陳映真立即推薦了吳耀忠。初中時即已認識吳耀忠的陳中統，也覺得吳確實是個適合的人選。

一九六七年二月前後，陳映真邀請陳中統、吳耀忠以及另外兩位朋友到家中用餐，席間吳耀忠面對大家的批判言論大都不表意見，但陳中統還是覺得吳是位不錯的人選，因此事後再度詢問陳映真幾時吸收吳加入「台青」，但陳映真當下表示吸收吳一事希望能交由他來處理。陳中統返日不久，隨即爆發

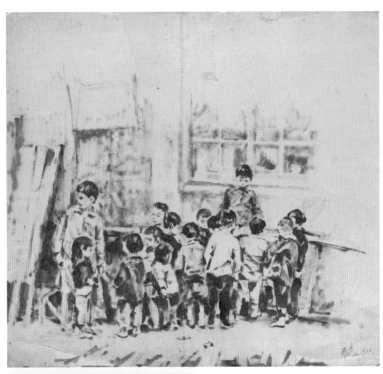

上圖：《第一件差事》書封原畫，油
畫，一九七五。圖片提供／遠景
出版社

下圖：出獄後的吳耀忠。圖片提供／吳
明珠

「民主台灣聯盟」案，陳映真和吳耀忠相繼被捕，隔年陳中統也因台獨案而被關進景美看守所，成為吳耀忠的獄友。陳中統手中的吳耀忠畫作，就是在受刑期間吳送給他的蛋殼畫。

訪談期間，我一再困惑於陳中統的「台獨」立場與陳映真、吳耀忠的「統一」立場，怎麼會在那時候走到一塊呢？面對這樣的提問，陳中統表示，陳映真與吳耀忠他們的社會主義信仰在當時已經非常確定，至少陳映真是完完全全主張兩岸統一的人。在與陳映真接觸的過程中，陳中統也曾擔心過「台青」會不會被共產黨利用。 4 但以當時的社會現實而言，能走到一塊反抗國民黨政權的人實在是少之又少，因此沒有條件區分彼此。

在那黑暗仍在、光明尚未到來的年代裡，一顆顆在黑暗中尋找溫度與力量的星星們，如今又是如何安身立命呢？五人小組中的陳映真人在北京療病、任職於中央研究院民族研究所的丘延亮，台灣社會運動現場上還是經常可以看到他的身影、劉大任赴美四年後積極投入保釣運動，政治黑名單上有名，十七年無法回到台灣、陳中統出獄後使盡各種辦法攜帶妻小赴美經商，解嚴後與妻返台定居，現任國際扶輪社三四〇八地區中和扶輪社總監。至於兩度受訪的陳金吉，居家就與自營的鋼鐵廠緊鄰而立，向來不多話的他卻在受訪

中明確向我們表示，他覺得台灣的未來必將走上獨立之路，這是國際趨勢也是台灣的希望。四十多年前的同志聚義，顯然已經經歷了轉變與滄桑，陳映真與陳金吉如今抱持著不同的國族認同與政治理解，而逝去的吳耀忠則成為兩人共同的回憶與思念，或許共同的，還有年少時懷抱的社會主義理想，還有三人共同尊崇的左翼作家魯迅，以及掛在牆上的那首魯迅的詩。

1 《獄中二十年》（又名《俄羅斯的暗夜》）一書作者為舊俄時期的女革命烈士薇拉‧妃格念爾（Vera Figner, 1852-1942）。十九世紀七〇年代，薇拉‧妃格念爾加入了俄國知名的革命團體民意黨（Party of the People's Will），並且參與一八八一年三月一日刺殺俄皇亞歷山大的行動。事發後被捕入獄二十二年（1883-1904）。

2 小說《紅岩》出版於一九六一年十二月，小說以一九四八至一九四九年期間，重慶地區的國共內戰為背景。內容敘述當時的國民黨對共產黨人、革命志士進行殘酷鎮壓和屠殺的歷史，以及獄中共產黨員之間的鬥爭與矛盾。

3 根據鍾肇政的追憶，一九五七、一九五八年左右由其主持的一份《文友通訊》，讓文人之間可以相互交流，陳友仁就是通過這份通訊結識了鍾肇政，並經由鍾肇政的引介認識陳映真，之後陳友仁再將陳金吉介紹給陳映真。

4 根據陳中統自白書上的說明，陳映真加入「台青」後，陳中統曾經問過他「台青」是不是會被共黨利用，陳映真當時的回答如下：「很有可能，但不必太神經質。」

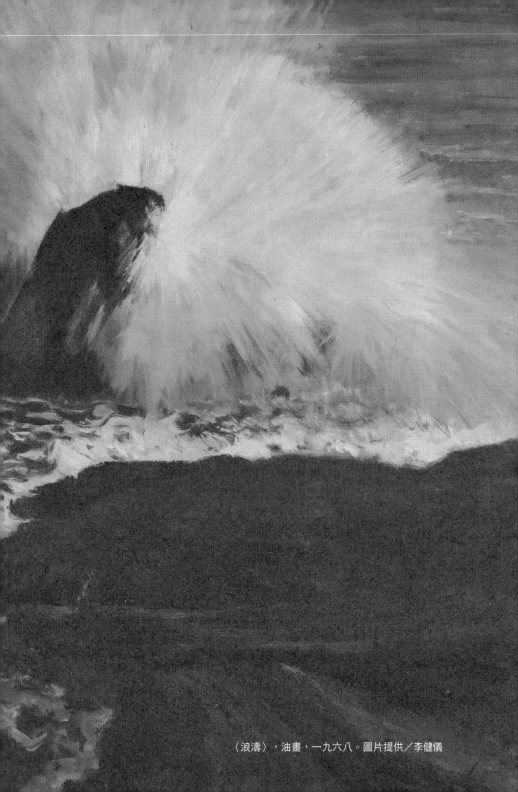

〈浪濤〉，油畫，一九六八。圖片提供／李健儀

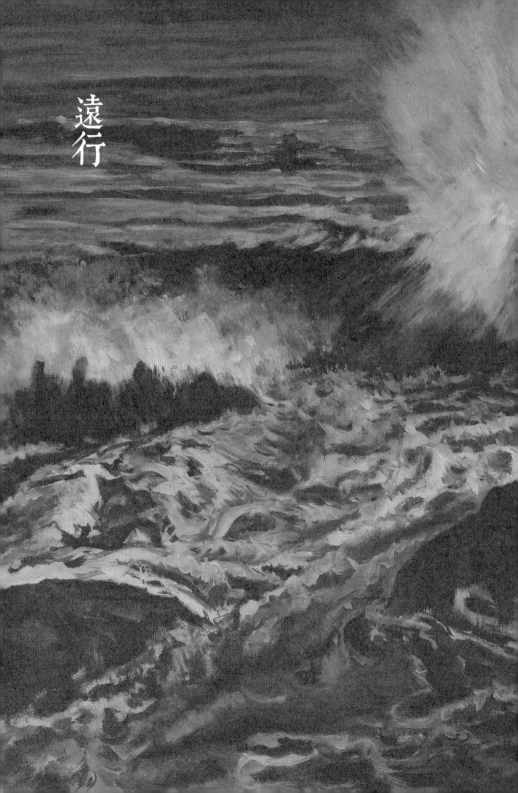

遠行

炙熱的胸膛燒著一把火

悲涼的時代熄了一盞燈

——季季寫於吳耀忠告別式

一九六八年，對於全球左翼行動者而言是革命的年代，但在台灣，左翼文化運動的動能，卻隨著大逮捕的展開而快速退潮。吳耀忠和陳映真在出獄後慣用「遠行」來指稱七年的牢獄之災。是因為自認無罪被關而不願說是入獄呢？還是形體的監禁對他們而言只不過是一趟遠遠的旅行呢？如今吳耀忠已逝、陳映真遠在北京養病，我們無從知道「遠行」兩字之於他們的監禁經驗為何了！

根據尉天驄的印象，一九六八年五月，也就是改版後的《文季》第六期出刊發行後不久，陳映真就消失了。尉天驄記得有天吳耀忠急匆匆的跑上咖啡館三樓，慌張的問尉有沒有看到「大頭」，當時尉還帶點抱怨的口氣說：「一堆事等著他處理，人怎麼就不見了。」接著，不僅吳耀忠也不見了，連剛冒出頭的作家黃春明、導演陳耀圻也都被帶往東本願寺警總保安處問話。明星咖啡館樓上樓下沒人知道發生了甚麼事，也沒有人清楚下一個會輪到

誰，因此只要參與過《文季》編務的工作人員，以及幫忙寫稿或翻譯的作家、譯者，甚至只跟陳映真有過交談的文化圈人，人人緊張、個個自危。

二〇一一年九月十九日，劉大任受邀參加由清華大學所主辦的保釣研討會，我們尋畫小組藉機在他所居住的清華會館採訪他。關於六〇年代中期台灣文學風潮的變化，也就是關於現代主義與現實主義文學的表現之爭，《文季》確實起了一個重要的改革浪頭。當時爭議的核心是翻譯作品與本土創作的懸殊比例，而提供《文季》進行文學改革的對照組，正是十之八九翻譯西方作品的《劇場》雜誌。劉大任記得在這些人當中又屬尉天驄最為積極，在他的號召下，加上陳映真找來了一群新的寫手，《文季》就在這樣的脈絡下登上台灣戰後文學改革運動的舞台。劉大任受訪時表示：

我們離開《劇場》的時候，有一個不滿的地方，就是《劇場》百分之九十都是翻譯，創作很少，ten percent左右，我們對這不滿意，當然辦一個你想要的雜誌，我們就是希望有一個全新的文學雜誌，能夠反過來，所以第一個原則就是「創作要多過翻譯」，這個原則在那時候大家一起聊的時候已經聊

出來。第二個就是說「不以介紹西方為主，而以反映台灣的社會、生活為主」，這個原則也確定下來了，所以《文學季刊》跟《劇場》雜誌不一樣的地方，精神方面跟這個編輯方針方面，有這兩個很大的不同。

一九六六年夏，劉大任離開台灣前往美國柏克萊大學深造，《文季》同仁賦予他持續供稿以及爭取訂戶的任務，也因為這樣劉大任與雜誌同仁間一直保持密切的書信往返。劉表示在白色恐怖時代，不論是現實主義或寫實主義的提法都很敏感，他在加州大學接觸到中國大陸三〇、四〇年代，像端木蕻良這些被冠以「鄉土文學」作家的文學作品，因此建議《文季》同仁可以考慮以此作為《文季》刊物的風格走向，只是沒想到還是出事了。

雖然《文季》出刊表明文學之途是朝向現實主義、本土創作邁進，但案件發生後，《文季》同仁中，除了黃春明曾經被帶往東本願寺內的保安處問話外，並沒有其他文友涉案其中。尋畫過程中，經由同案者的敘述以及與案情相關的資料顯示，當時的陳映真與吳耀忠除了通過文學實踐社會改造的理想外，並同時進行國內外政治局勢與社會主義思想的理解。劉大任受訪時也提到，離台前曾參加過一次由陳映真所召集的學習討論：

他（陳映真）打電話給我，說有幾個朋友想開個討論會，你有沒有興趣參加？（略）那我就說好呀，認識一些新朋友也好，他說你能不能把Richard也帶過來，Richard就是陳耀圻，陳映真指名說把他帶過去（略）。然後我就去找陳耀圻，說永善要介紹幾個朋友給我們認識，有沒有興趣一起去聊？他說好啊。（略）我就把他帶去，帶到當時是台北師範，啊不是，那個和平東路三段還是幾段，現在叫做台北教育大學，我們先在台北師範對面一家冰店碰頭，我記得有陳恆次、（略）丘延亮，陳述孔，吳耀忠應該也有，但是我比較不容易想起他，因為他是很沉默的一個人。等人差不多到齊時，他（陳映真）就帶我們到巷子後面的一個木造小屋，那屋不是在正房裡，而是蓋在院子邊上，也就是李作成擔任家教人家所提供的住處。

進屋後，氣氛就有點奇怪，他們把窗簾都拉起來，連門窗都關上，感覺有點神祕，不太像我以為的seminar。接著丘延亮就自我表白，說了一些不能算是quote他們的話，因為我已經記得不太清楚，但大致的意思我還記得，大約是說大家彼此都交了心可以很坦白的來談這類的話。然後永善拿出一份文件給大家傳閱，那文件就是彭明敏的〈台灣人民自救宣言〉，他說大家傳著

看，看完後請大家發表意見。

丘延亮受訪時就表示，如果劉大任沒出國，恐怕也難逃這場牢獄之災。看來當時警總抓人的對象，顯然是以讀書會的成員，並擴及分享閱讀左翼書刊的同路人為主。

二○○九年七月八日，劉大任在週刊專欄上寫了一篇文章〈柏克萊那幾年〉，該文後收入由洪範出版社出版的《閱世如看花》一書。劉大任在文中記述事件發生後的台北文藝圈現象：「早在一九六八年夏，我的好朋友，也是我回台創業的預定夥伴陳映真，因政治案件被捕，同時入獄的還有好幾個朋友。這個白色恐怖時代的良心犯冤獄，徹底打亂了我的『大業』部署，不但一切計畫落空，台灣文藝圈的朋友們也人心惶惶，不敢公開往來聯繫，並且到了道路以目的地步。我身在海外，倖免於難，但自此上了黑名單，連回台的路都斷了。」

二○一○年三月間，我們再度前往三峽探查吳耀忠的老家，同時前往附近的李梅樹紀念館參觀，李老師的兒子李景光時任館長。受訪時，李先生表示吳耀忠是在三峽拱橋那邊被警務人員帶走。這事在當時的三峽小鎮曾引起不

小的震撼，熟識吳家的人莫不驚訝萬分，他們不敢相信，客氣、斯文的吳耀忠竟然會是個「叛亂分子」，而且還被送進大牢審問。吳耀忠的大妹在受訪時也說：「哥哥被抓走後，有人到家裡頭翻箱倒櫃，哥哥的畫室被翻得亂七八糟，很多書刊、信件、照片和其他的東西都被帶走了，我爸媽完全不知道怎麼一回事，當時真是慌了手腳，因為那時代只要被安上『共匪』兩字，下場都很不好，但就是沒人跟我們說究竟發生了什麼事。其實，一直到爸媽過世，他們也還不清楚哥哥做了什麼錯、犯了什麼罪。因此哥哥究竟是被誣陷的呢？還是真的參加了『共匪』的組織呢？我們完全不知道。哥哥從頭至尾，什麼話也沒說。」

不只是家人。事發後，吳耀忠的友人、師生也都非常的震驚，因為他們無法理解溫文儒雅、認真負責的吳耀忠，怎麼會是被當局者視為洪水猛獸的「匪類」呢？畫家洪瑞麟在接受曹永洋的採訪時就說：「我後來聽到這個消息，對他的政治思想，我全然不知情，這不是我怕談這些往事。耀忠先生確實絕口不談政治，他在藝專工作以外的活動，連李梅樹先生也不知道。」師大期間曾經擔任過吳耀忠老師的施翠峰，在其回憶錄中也有段這樣的描述：

「一九六八年六月間，突然傳出吳耀忠被有關單位逮捕的消息，真是禍從天降，全校譁然，但事關『匪諜』或『台獨』案件，大家都閉緊尊口，好像談論這些事的人，就是跟他們一夥的，也有匪諜嫌疑，這就是當年的社會氣氛，只要聽到某人被捕或有嫌疑，再也沒有人敢提起他的事，都是為了保護自己，以免被牽連在一起。」也因此，尉天聰於事發後仍撰寫〈為陳永善作證〉一文，並呈交給有關單位，希望能為友人盡點心力的舉動，在那白色恐怖的氛圍中，也就顯得分外的可貴了。

他們是在街上、在家裡、在工作地點，一個個被悄然無聲地抓進位於東本願寺的警總保安處。根據季季的文章描述，最後一位被抓的是丘延亮，時間是一九六八年六月六日的早上：「……後來我才知道，陳映真、吳耀忠、單槓（陳述孔）等人，都已被捕。台大學生阿肥（丘延亮的外號），因為六月五日要在中山堂王仁璐的現代舞發表會做舞台監督，警總大概看在他是『國戚』的份上，等到六月六日早上他要去台大上課，才在他家旁邊的連雲街口下手，把他攔進一輛計程車，直駛東本願寺警總保安處。」因為丘延亮的「國戚」身分，也讓「民主台灣聯盟」案的判決過程和結論，有了多重的解讀。

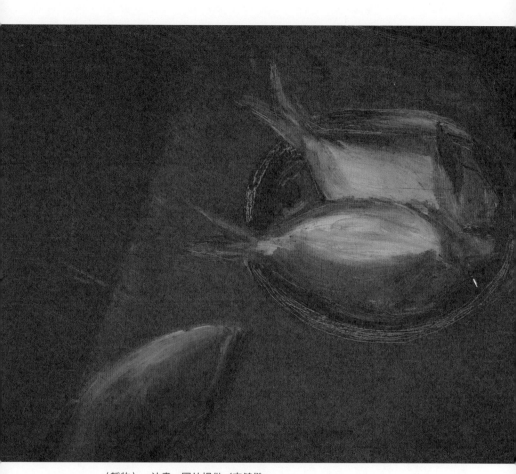

〈靜物〉，油畫。圖片提供／李健儀

劉大任在《冬之物語》一書中表示：「如果不是聶華苓和他後來的夫婿保羅・安格爾絞盡腦汁，用盡一切辦法透過美國政府的關係施壓，這個冤案所牽涉的人可能早已全部槍斃。」劉大任在回函給筆者的信件中也再次強調：「聶華苓和安格爾確實盡了最大努力，不但使案件曝光（《紐約時報》等），美國國務院也通過駐台北大使館給了壓力（陳耀圻就是因為這樣才可能不到一個月就釋放），而且，安格爾甚至自己掏腰包，聘請美國律師來台，雖不能代表出庭，但取得列席監聽的機會，對於該案的『輕判』有一定的影響。」但是熟知丘延亮與蔣家關係的友人，大抵認為還好有丘參與其中，否則大家恐怕難逃死罪。然而根據丘延亮的認知，他不認為「國戚」身分有影響此案的判決。接著在交大教授陳光興遠赴日本採訪過淺井後，則又讓我們對此事有了進一步的認識。

淺井受訪時表示，在台期間與陳映真等人交往一事，他並沒有上報給直屬長官知道，至於一九六七年他再度來台並前往台中拜會陳映真的父親，也只是純粹的訪友之旅，只是沒想到這趟旅行卻成為國民黨特務決心抓人的理由。事發後，長官將國民黨提供的判決書給淺井過目時，他才發現自己竟然成了該事件的主謀。根據警總判決書上的說明：「……陳永善、吳耀忠、陳

述孔、丘延亮及蒙韶等均因與李作成之關係，先後與淺井相識，並在淺井寓所閱讀共匪書刊，接受淺井關於匪共思想之灌輸與誘惑，因而思想傾匪。

五十四年六月淺井離台，行前指示陳永善等繼續學習，應形成組織。同年秋，蒙韶亦相繼出國去美，與淺井取得聯絡，勾結益密……」

只是劉大任對於淺井的說法有著不同的解讀。在給筆者的信中，劉大任表示：「淺井拜訪陳父發生在一九六七年，距離案發時間約為一年左右，如果淺井訪陳父是特務決定下手的動機，他們不可能等上一年才動手。」因此，劉大任認為，陳映真受邀參加美國愛荷華寫作坊才是案發時間的關鍵：

映真已經決定一九六八年夏出國去愛荷華，且可能正在辦理出國手續（你知道當年出國有多麻煩，提早半年、一年是起碼常識），逮捕行動發生在一九六八年五月份，就特務邏輯而言，正是怕「叛黨頭子」脫逃，才會立刻動手。

對於劉大任這項說法，丘延亮大體上同意。丘表示當時不僅陳映真已經送

圖片提供／吳明珠

出申請出國的資料，事實上他自己也正在辦前往美國的手續，丘延亮認為，

應該是他們申請出國的資料送到保安處後，府方才決定動手抓人。

這份由國民黨特務和警總人員一手「編造」的判決書，究竟有多少是嚴刑

逼供下的產物，有多少是他們憑空想像的故事呢？當時的淺井顯然不可能有

機會與當事人對質。但無論判決書的內容是真是假，淺井都能夠理解他們的

不得已，淺井受訪時說：「我被指明是這個事件的主謀。那是陳映真和其他

人在法庭上的說法。我真的可以理解，因為若不這樣，他們就會被判死刑。

只要把我當作代罪羔羊，說成主謀，他們就可以避掉最壞的判決。」即使如

此，二○一一年九月中旬，淺井基文受邀來台參加同場的保釣研討會，並於

十六日在台北月涵堂以「就我而言的陳映真與一九六○年代台灣」為題，發

表他對當年「民主台灣聯盟」案的看法與想法，並在會場上向當年的受刑者

致歉。其實在非自由意志下所「編寫」的自白書，並無法做為判斷事件真相

的依據，也就無法據此認定誰是主謀。但是，將他們的祕密行動提供給情治

單位的人，陳映真倒是曾在文章中明確提起。

　　一九九三年冬，陳映真以許南村之名寫了一篇關於他入獄前後的一些往事

遠行

133

〈後街‧二〉，在文中他說：「一九六八年五月，他和他的朋友們讓一個被布建為文教記者的偵探所出賣，陸續被捕。」事後知情者都明白陳映真這裡所說的記者，就是當年經常參與他們聚會，並被尊稱為「大哥」的楊蔚。

一九七五年底，在作家施叔青的陪伴下，楊蔚的前妻季季在中國大飯店一樓的咖啡廳裡，向「遠行」歸來的陳映真致上深深的歉意，陳則反過來安慰曾在婚姻中受盡苦頭的季季。關於楊蔚與此案的牽連，季季出版於二〇〇六年的《行走的樹》一書中，已有詳細的說明，此處不再重述。

至於歷史事件的真相為何呢？經過歲月的沉澱與淘洗後，所謂的真相往往在當事者的理解與反思後，有了更為寬厚和智慧的解讀。淺井基文演講當天，與該事件有關的丘延亮都出現在演講會場，對於事件當事者的丘延亮以及身為案件當事者的季季，對於事件過程中的無奈、壓迫、捏造、出賣、歉疚與質疑，丘延亮在季季的書中及淺井的演講會場上，說出他多年深思後的判斷，對該事件之所以發生、定罪有著令人耳目一新的認識。他表示，其實被視為事件出賣者的楊蔚，在案件中只是警總的一枚棋子，至於淺井之成為事件的主謀，是因為在台灣實施高壓統治的國民黨政權，無法承認會有一個產生自本土的「社會主義」或「共產主義」意識，因此只好將事件定調為「外力介入」，而淺井就

是當時的最佳人選。

事發後，台灣媒體隻字未提此案發生的過程與原因，反倒是美國《紐約時報》台北通訊、《華盛頓郵報》以及《洛杉磯時報》通訊社，發出了幾則電稿，時隔三十多年，劉大任還保留著當時的簡報，並發表於〈見光〉一文，該文後收入《冬之物語》一書中。文中劉大任簡譯了《紐約時報》刊登於一九六八年十一月二十五日的新聞：：

七名男子被控反中國國民黨政府活動，正在等待宣判。這是近年來此間對所謂政治異議人士進行最大規模逮捕行動的結果。……被控人等於六月初被捕，十一月八日在軍事法庭祕密審判。政府未對此案公開發表聲明，台灣的報紙也沒有報導。

被告個人如何答辯指控不明，審判時，他們由公設辯護人代表出庭，而不是他們自選的律師。

所謂的七名男子，根據劉大任在書中的說明，計有：陳永善（陳映真本

名)、吳耀忠、李作成、陳述孔、丘延亮、林華洲以及陳映真的弟弟陳映和。根據警總的判決書上的記載：「陳永善、吳耀忠、李作成、陳述孔、丘延亮預備以非法之方法顛覆政府，陳永善、吳耀忠、李作成、陳述孔、丘延亮和各處有期徒刑十年，丘延亮處有期徒刑六年，各褫奪公權五年。林華洲陰謀以非法之方法顛覆政府，陳映和處以有期徒刑八年，林華洲處有期徒刑六年，各褫奪公權五年。」

可是最後為何牽連共三十六人入獄呢？根據判決書上的說明，一九六七年一月十一日在五人小組將陳永善草擬之組織綱領修訂為「第一次預備會議決議草案」後，陳永善和陳述孔即開始「吸收不滿現實的青年，傳閱反動刊物，灌輸左傾思想，企圖爭取吸收，擴大組織。」先後接受陳永善教育者為王玉江（又名蔡若水）、王小虹及陳金吉等人，接受陳述孔教育者，計有張茂男、陳邦助等人，這些人均交付感化一年至三年不等。至於陳映和與林華洲的涉案，根據判決書上的說明，陳映和是陳永善的弟弟，一九六五、一九六六年期間，陳永善提供《毛澤東選集》、《如何結合群眾》以及日譯本《現代社會之不安》等書，給還在台中高級農業學校就讀的弟弟陳映和，陳映和再將這些書轉交給同學林華洲閱讀。最後涉案人數雖然總計三十六

人，但這些人彼此並不一定認識，更談不上擁有共同的組織。涉案當事人丘延亮與陳金吉都表示，根本沒有所謂的「民主台灣聯盟」這回事，完全是警總辦案人員的發明、創造。

二○一一年九月十六日，淺井受邀來台演講，在他的講稿中對於陳映真等人最後被判處十年徒刑而不是死刑，他個人表示應該是基於下列兩種情況：一、根據國民黨政權自身的瞭解，陳映真他們的思想和行動不足以威脅到國民黨政權；二、國民黨政權應該很重視陳映真等人背後還有淺井這個人。換句話說，淺井背後的日本外務省是否在此案中扮演角色，以及由此可能牽動微妙的台日關係，這恐怕也是國民黨執行判決時不得不考慮的因素。

其實，該案判決過程中還有位重量級的外交人員有意介入，但卻被陳映真等人拒絕。丘延亮受訪時表示，當時他們雖然在獄中，但陳映真通過管道告知大家，美國知名外交官哈里曼有意協助他們進行抗告行動，但經過大家的討論決議後，他們決定拒絕哈里曼的幫助，丘表示過程細節，當時在美的劉大任可能比較清楚。於是我去信問了劉大任這件事，劉回信說：「哈里曼原名William Averell Harriman（1891－1986），美國四○至六○年代重要外交

家，民主黨，曾任駐蘇聯、聯合王國及無任所大使，商務部長等要職，並為一九五二、一九五六年民主黨總統候選人（未出線）。」劉說哈里曼與安格爾在當時確實是好朋友，但不清楚丘所說的事件。

然而，不論是由聶華苓、保羅・安格爾所代表的美方壓力，還是由淺井基文所代表的日方壓力，或是真的只是因為丘延亮的「國戚」身分，讓這場政治災難最後以三到十年不等的刑期收場，但對於吳耀忠而言，十年的刑期只是有形的時間單位，而受創的心靈已演變成一場沒有期限的無形枷鎖。

一九六八年，警總雖然只逮捕了三十六位追求社會理想的年輕人，但卻招斷了台北文化圈初初啟動的藝文改革火苗。王童受訪時表示，事發後，原本熱鬧、喧譁的台北藝文圈突然安靜、沉寂了下來，缺乏精神出路的藝文青年，只好在起飛中的台灣經濟中尋找各式各樣的賺錢機會。環繞在王童周遭的友人一時間紛紛轉往經濟發展，買房的買房、買車的買車，連他自己也接拍好幾部的商業片。

1 丘延亮的胞姊丘如雪是蔣緯國的妻子。

在獄中

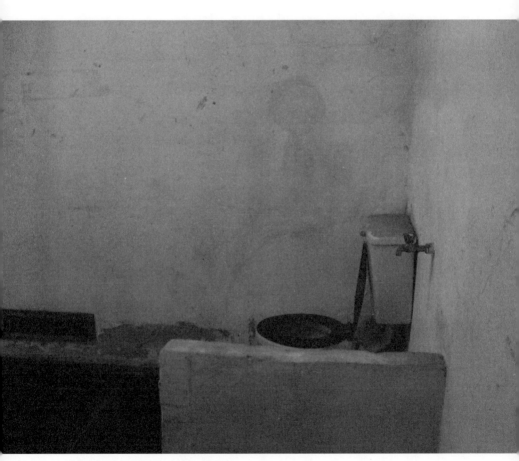

景美看守所的押房。攝影／尋畫小組

如果能夠，我們願意一齊掃開那籠罩你一生的黑暗力量，打破黑牢和夢魘，是唯一能紀念你的方式。

——「春風詩社」同仁寫於吳耀忠告別式

吳耀忠在景美看守所服刑的七年期間，畫了成百成千的作品，有別於師承李梅樹的外光寫實畫風，也有別於出獄後的批判現實主義作品，這批作品是畫在蛋殼上的仕女、山水、鳥獸。陳中統是唯一獲得吳耀忠贈畫的獄友，那是兩顆精工細筆的蛋殼畫，一顆畫的是花卉鳥獸、一顆畫的是鴛鴦戲荷，根據吳耀忠在蛋殼畫上的落款題字，前者畫於一九七二年，後者完成於一九七四年。

鴛鴦戲荷那顆畫作上題字表明送給一郎兄（陳中統的日文名字）及霞子嫂，日後採訪過陳中統，才知道這兩顆蛋背後的美麗故事。當年同在獄中的陳中統，為了送妻子一份結婚五週年的紀念禮物，特地央請獄友吳耀忠畫顆蛋送他，吳不僅滿口答應，而且還用心地畫了一幅鴛鴦戲荷。而且想來是顧忌送單作結婚紀念禮物不妥，細心體貼的吳耀忠還另外選了一顆，將兩顆蛋殼畫黏裝在一枝雙叉的樹枝上，並慎重地放進一只玻璃框盒中後才送給了陳中統。隔年，也就是一九七五年，時任總統的蔣介石去世，百日後執政者

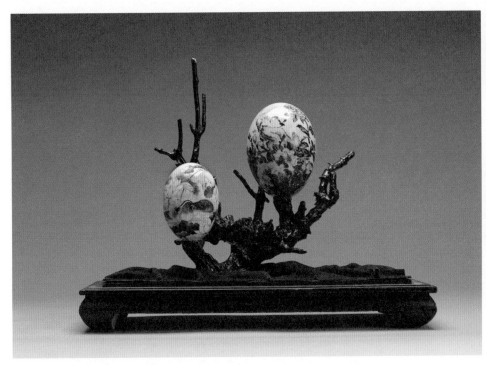

一九七四年，吳耀忠送給陳中統的結婚五週年紀念禮物：「蛋殼畫」。
收藏者／陳中統

宣布了特赦，吳耀忠及其同志獲減刑三年，終於結束這段遙遠的旅行。

六○年代後期，陳中統和吳耀忠懷著相異的政治夢想，前後被關進同一所監獄，學醫背景的陳中統被指派在獄中外役區醫療室內擔任外役，至於學畫的吳耀忠則是被安排在手工藝部日日畫蛋殼外銷海外。陳中統利用行醫之便經常提供酒品幫助深受失眠之苦的吳耀忠，而會畫畫的吳耀忠則以手中的蛋殼畫表達他對陳中統的感謝，有形的牢籠、無形的情誼，真的很美麗。

二○一○年一月三十一日，當我們在陳中統家中客廳的茶几上看到這兩顆蛋殼畫時，我立即想起吳耀忠弟媳林素瓊在受訪時說過：「我大伯出獄後視力變得很差，在獄中他每天至少要畫一顆蛋殼，小小一顆蛋上頭要畫上山水、仕女、孔雀、猛禽等，很傷眼力的。」我仔細端詳眼前這兩幅吳耀忠完成於獄中的畫作，那是台灣觀光景點的紀念品店或是外銷手工藝品門市常看到的精工藝品，一時間，我無法將這兩顆蛋殼畫作與吳耀忠不管是入獄前或出獄後的作品放在一起想像。七年歲月，一天一顆，也就是說吳耀忠共畫了兩千多顆這樣的蛋殼畫。這對曾經期許自己成為一名優秀畫家的吳耀忠而言，傷的恐怕不只是眼力罷！

吳耀忠七年的獄中歲月大致可分為三個階段：一、設於東本願寺內的警備

總部保安處；二、位於新店的景美看守所押房；三、景美看守所的外役區。

在警總保安處長達半年的收押禁見期間，陳映真只見過吳耀忠一次，在吳耀忠告別式上，陳映真提起了這段往事：「那時他看起來非常疲倦，臉色非常蒼白，拿著一個臉盆在班長的監視下要去洗臉，就在我窗口一瞬過去。就這樣，我看到他當時那個樣子，接著兩三天我都沒法睡覺，我非常擔心他的健康，非常擔心他在那麼大的強大壓力下，他能不能熬過偵訊室監控的日子。等我們再見面，已經是發監執行的時候，但在我們同房時間只有短短幾天後，就被調開，然後我就到綠島去了，而吳耀忠一直留在那裡。這樣經過了七年，我們才又重新見面。」在吳耀忠的告別式上，陳映真以低沉的聲調，追憶在保安處受刑的吳耀忠身影。除了這段敘述外，尋畫過程中，我們也分別從李健儀和林素瓊那裡聽到一些駭人聽聞的刑求畫面，這些回憶的內容實在過於匪夷所思，以至於讓我們不禁懷疑起受刑傳言的真實性。

二○一○年四月十五日，我們在台北拜訪了畫家家李健儀。吳耀忠生前有段時間為了生計替人繪製肖像畫，期間曾經邀請《雄獅美術》和春之藝廊合辦「新人獎」得主的李健儀一起工作，李對吳住處大門裝置多道門鎖的情形，

留下非常深刻的印象。有一回李健儀送畫去給吳耀忠，畫作成品過多無法一趟搬完，當李將畫作放進屋後轉身下樓時，背後隨即傳來門鎖「喀喀喀」的一道道上鎖聲，當時李不是很明白上下樓只不過短短的幾分鐘，吳為何需要如此不厭其煩地開開鎖鎖好幾回呢？

當時李健儀雖然聽聞吳耀忠曾因政治事件被關過，但卻不是很清楚吳的過去經歷，後來，兩人因工作關係才漸漸熟識。有一次吳在喝酒中跟他提起一件關於獄中的經驗，吳說，警總的辦案人員很厲害，會把審問的牢房全釘上紅色的地毯，並且用高瓦數的紅色燈光照你，搞得連捧起來喝的水都變成紅色。李在追溯這段往事時，對於警總的色彩學刑求法還表示嘖嘖稱奇。吳耀忠的弟媳林素瓊所轉述的故事更是驚人，她說，為了逼供，特務人員會在吳的胯下放冰塊、點蠟燭，最後把人搞到無法生殖。由於這種說法實在太驚悚，以至於連為甚麼這種刑求法會導致受刑者無法生育，我們都不想去弄明白。

經由刑求拷問取得、編造的相關罪證，一旦被呈上軍事法庭，就只能等待法官的裁決宣判。當然，如今我們都知道這些都是執法者擺擺「法治」的假動作，但是從二條一[1]的唯一一死刑到數年不等的有期徒刑，甚至刑期的長短

也都可能因為一些奇特的理由而發生變化，因此在這段等待宣判的日子裡，受刑人就只能在押房中默默等待未知命運的到來。

一九六八年十一月八日，吳耀忠被移監到景美軍事法庭進行祕密審判後，又於隔年二月進行覆審，結果維持原判十年後，吳等人繼續羈押在景美看守所等待發監執行。根據國防部軍法覆判局送達給吳耀忠的判決書記載，發監執行的日期是一九六九年八月十五日。換句話說，即使吳耀忠發監執行後隨即從押房轉至外役區，那他待在押房的日子至少也有十個月左右。相較於警總保安處偵訊期間各種肉體上的刑求逼供，羈押在景美看守所等待法庭判決期間，所承受的則是另一種精神上的折磨。

至今我仍無法丈量死刑與有期徒刑間的生命距離，但我想那會不會就是日日在絕望與希望之間升降呢？楊渡受訪時說：「吳耀忠關在押房期間，很多人會被拖出去槍斃，聽到很多槍決的聲音，那聲音都是發生在凌晨時候，人就這樣拖出去，那腳鐐就拖在地上，他聽到那腳鐐聲，還有人哭喊的聲音，那些聲音讓他夜裡無法入睡，並成為他永遠的夢魘。」與吳耀忠差不多同期的外役區獄友林樹枝，在土城一間廟門口跟我們說起他個人的經驗：「受刑

人在法官宣判死刑定讞後，會被送到警衛室釘上腳鐐再送回押房，腳鐐的鐵鍊拖在水泥地上發出鏘鏘鏘的聲音，聽到這種聲音，全押房的人，情緒都會受到影響，尤其剛巧又是同房的獄友時，那肯定是三餐都吃不下。」

二〇一〇年一月，尋畫小組走訪位於新店秀朗橋下的「景美人權文化園區」。根據園區出版的簡史說明，該園區曾是「軍法學校」（一九五七—一九六七），而後經歷了警總軍法處與國防部軍法局並駐時期（一九六七—一九八〇）、警總軍法處時期（一九八〇—一九九九）、三院進駐時期（一九九一—二〇〇五），之後才變更為今日的人權文化園區。我們拜訪園區那日適逢「世界人權日系列活動」期間，原來的第一法庭正在展出「民主花開美麗島——美麗島事件三十週年紀念暨白色恐怖政治案件史料展」。尋畫小組想說或許可以在史料展中看到吳耀忠他們的案子說明，但不論是鋪呈在牆上立面的文字照片，或是紀錄影片中的影像，都沒有任何關於「民主台灣聯盟」案的資料。詢問現場導讀人員，翻閱他所提供的一本第一法庭審判案件彙編，也沒有找到「民主台灣聯盟」案的相關紀錄。

我們走到旁邊的「軍事法庭」，想說試試運氣但卻不得其門而入，倒是外牆上斗大血紅的「公正廉明」字樣，對照於當年吳耀忠等人在此受審的場

景，讓人心中五味雜陳。在這個已經轉型為人權園區的看守所，卻看不到「民主台灣聯盟」案的任何文獻資料，我的內心有著不解，一個讓三十多人失去數年自由的案子，為何沒有留下任何記錄呢？

離開第一法庭往內走，「仁愛樓」看守所位於園區的最深處，這裡就是羈押、囚禁吳耀忠達七年之久的地方。外表灰撲撲的仁愛樓是一棟尋常不過的兩層建築體，除了樓頂上圍了一圈圈的環形刀片鋼網，以及樓面上寫著斗大的「同仇敵愾」外，仁愛樓的外觀與一般中小學的教室建築沒有兩樣。一樓設有面會室、重刑犯牢房、外役工廠、廚房、放封區和醫務室，醫務室門邊的掛牌上還留著醫務人員陳中統的名字，建築體二樓則全部隔成大小不一的多人牢房。

推開一間間牢房，我總是先看馬桶，想像著吳耀忠弟媳林素瓊受訪時所說的畫面：「他們會用毛巾或衣服把馬桶洞塞起來，然後放水洗臉、擦身體。」走在押房外的長長甬道，就覺得甬道盡頭彷彿響起了繫在死刑者腳上的鐵鐐，因沉重而拖在水泥地上的「喀喀」聲。一間專門羈押死囚的小小牢房，屋內空間窄小到只容轉身，我輕輕撫摸刻在粗糙地板上的中式棋盤，心

警總判決書

想是兩人對弈嗎？還是應該一人獨走呢？啊！那最後的一場棋局，會有人計較輸贏嗎？

離開單人囚室，我們轉進一樓的製衣工廠，吳耀忠畫蛋殼畫的手工藝部門，就是位於製衣工廠的一角，一九六九年八月覆審判決確定並執行發監後，長達六年的時間，吳耀忠就是在這個區域開始他漫長的獄中歲月，而他的好友陳映真則遠送綠島，兩人再見則已是多年以後的故事。

無預期地，我們在一樓面會室遇見在園區值班擔任義工的洪武雄先生，很意外的是他竟然知道吳耀忠。當年彭明敏、謝聰敏和魏廷朝因從事反政府行動受到情治單位注意，時任警察的洪武雄受命跟監謝聰敏，誰知道跟監後才發現原來謝是他的遠親。基於戚誼，洪武雄將跟監訊息轉告了謝聰敏，事情暴露後，洪武雄立即被捕並判刑十二年。洪武雄一九六八年三月便已出獄，此時吳耀忠尚未進入景美看守所，但因為同是政治犯，自然耳聞「民主台灣聯盟」案，所以也認識涉案的吳耀忠。

雖然洪武雄沒見過吳耀忠，但卻很熱心的建議我們一定要去採訪當時在醫務室服外役的醫生陳中統。洪武雄就著面會室昏暗的燈光，不斷翻找他的電

話本，最後他不僅給了我們陳中統的聯絡電話，而且附帶提供幾位與吳耀忠
同期獄友的聯繫方式。因此，除了陳中統，我們還前往土城採訪林樹枝先
生，到彰化員林拜訪簡中生先生，原本還要去高雄採訪當時擔任手工藝部門
班長的董自得先生，但在電話中，董先生表示他目前靠早餐店營生，從早上
忙到晚上，不是很方便我們到店裡採訪，但他仍是熱心地在電話中回答我們
的問題。

林樹枝受訪時正在土城學府路上靈靖宮前賣烤番薯，他一邊接受我們採訪
一邊賣番薯。一九七一年，林樹枝因台獨案判刑十年，當時吳耀忠已經轉到
手工藝部服外役刑。比起押房，外役區相對自由很多，有報紙，雖然敏感話
題會被剪掉，有電視，只是不能看新聞，林樹枝說他曾半夜爬起來偷看少棒
比賽。在林樹枝記憶中，吳耀忠話不多、很敏感，可以說有點神經質。印象
比較深刻的是喝酒，林樹枝說吳耀忠常喝酒，當然，不能明目張膽地喝，但
跟管理混熟之後，他都會給方便的。林樹枝記得夏天睡草蓆搭蚊帳，他和吳
耀忠緊挨著睡，酒瓶子就在蚊帳下傳過來傳過去。

一九六七年，簡中生還是高雄水產學校的學生，因「台獨案」判刑七年，
送進景美看守所服刑。他和林樹枝都是在製衣部，台灣郵差的綠色制服就是

他們車的。簡中生記得丘延亮和郭衣洞（柏楊）是在圖書館服監，吳耀忠則是在手工藝部門畫蛋殼畫。他說，吳耀忠他們畫一顆蛋勞作金一元，但在中山北路手工藝品店可以賣到一百五十到二百元。在簡中生印象中，吳耀忠很注重外表，給人感覺很斯文、很有教養，講話很樸實、不吹牛。服監期間，簡中生見過吳和丘經常站在魚池邊聊天，丘很會吹黑管，是看守所樂隊的成員，但吳很少跟其他獄友說話，只有在喝酒的時候會交談上幾句。簡中生說：「有段時間我擔任採買，有機會離開監獄出公差，出去採買時都會有一名衛兵跟在後頭付錢，西寧南路的菜市場販子都以為我們是軍官，我會趁外出採買的時候幫吳耀忠偷渡一些酒進來。」

董自得就讀高雄中學時與友人組織「興台會」，提倡台灣為永久中立國，後與施明德等人成立「台灣獨立聯盟」，一九六二年被捕並判刑十二年。吳耀忠在手工藝部工作期間，董自得是班長。手工藝部位於製衣廠的一角，有五至六位工作人員，吳耀忠就坐在董自得的正前方，但他們很少交談，一來吳耀忠話少、二來兩人的政治理念不一樣。董自得說：「吳耀忠偏向社會主義、主張中國統一，我是本土主義、主張台灣獨立。吳耀忠修養很好，每

次爭論到這裡,他就不說話了。」董自得印象中的吳耀忠,有藝術家氣質,很注重穿著,叼菸斗的樣子非常瀟灑,冬天總是戴著一頂法國呢帽,看得出來家境應該不錯。董自得說,獄方規定他們一天至少要畫一顆蛋,大部分是國畫,山水、仕女、花卉、鳥獸都有,吳耀忠畫得很快,一下子畫完,一顆就是一顆,從來不願多畫。沒事時吳耀忠會打打籃球、乒乓球,有時也會畫畫。董自得還說,吳耀忠的家人經常來面會,會幫他偷渡一些酒進來,吳很喜歡喝酒,但就是悶悶地喝。董自得認為:「他是一個好人、個性很好、很善良,不會與人爭論、吵架,除了政治理念不同外,其他都很好。」

當年在看守所內若無「違規犯紀」,受刑人每週可以與親友會面一次。走進面會室坐在受刑者的位子上,我玩笑似地拿起了平台上的電話筒望向前方,視線穿過眼前的隔音玻璃,吳明珠受訪時所說的話彷彿從話機中遠遠地送進我的耳際:「大哥會要求我們幫他帶酒去,我們就把酒裝進飲料瓶子送進去,但是他一直不希望我們常去那裡。」吳明珠還說:「大哥大學時代的女朋友去看他,他就一直趕人家、人家一直想等他,大哥不想連累人家,就用一些話刺激她,要她以後不要再去看他了。」

吳耀忠在景美看守所,尤其是外役區期間,生活作息相當正常,人身自由

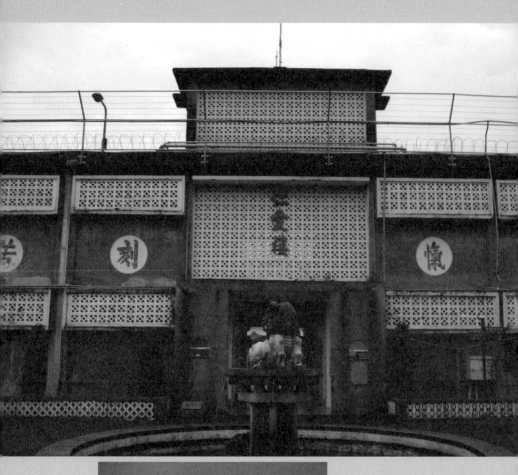

上圖：景美看守所的押房大樓外觀

左圖：景美看守所的押房送餐口

也相對放鬆。只是，根據上述獄友及家人的印象，不論是基於肉體的痛苦或精神的折磨，獄中的吳耀忠已經養成喝酒的習慣，陳中統在受訪時也提到：

「不要說吳耀忠，連我自己都差點不行了，一九七九年出獄，工作時拿針筒的手都會抖，喝了酒後又沒事了，這表示已經酒精中毒了，那吳耀忠當然也中毒了。要不是出獄後我太太一直幫我，幫我把酒癮戒掉，否則後果不堪設想。」但出獄後的吳耀忠並沒有戒除酒癮，這也是他日後遇挫時即兵敗如山倒的重要關鍵。

不確定是作夢，還是自己的想像，但確實有個印象一直留存在記憶裡。

一九八二年，淡水的某一個深夜，一群人圍著吳耀忠坐在渡船頭附近的水岸邊，話題如何開始又是如何結束，過程早已模糊不明。只記得一開始大家還很興奮地唱著歌、說著笑，後來有人問起「案子」這事，話題一出，大家就靜了下來，原本輕鬆的氣氛頓時變得有些凝重。

當時我坐在人群的第二層，始終低著頭聽大家唱歌和說話，當吳耀忠說：「出庭時我跟陳映真走在一塊，心裡非常的害怕，所以問了大頭：會不會二條一啊！大頭低低的跟我說：應該不會罷！」我抬起頭，視線越過某人的肩膀，只見月色逆光下的吳耀忠，兩手遮掩在微微向前傾斜的頭臉前，說出這

句話時還不經意地往左右兩邊看了一下，微側的臉頰閃爍在月光裡時，我瞥見吳耀忠的眼神彷彿透露著一抹疑懼。除了眼神外，我無法看清楚他當時的表情，只覺得他身後的水光好亮，浸含在月光與水波中的吳耀忠身影，很像在夢中。

這個奇特如夢的印象，從那個夜晚以後就如謎團般地進駐到我的世界，並隨著年歲的成長日漸強化、清晰。尋畫過程，我一一詢問幾位印象中有參與那晚淡水之夜的昔日友人，我很想知道那場記憶，究竟是真實發生還是自己的想像。三位受訪者經過一番追憶後，都回想起那個晚上，其中一位還說起那晚吳耀忠曾領著大家在淡水老街上唱〈國際歌〉的事，至於吳耀忠是否說過上述二條一那段話，他們卻如何也想不起來了。

我也記得當時已經有點醉意的吳耀忠，如何禁不住大家的起鬨、請求，領著眾人唱〈國際歌〉這件事。當大家手臂挽著手臂，一字排開地跨步走在淡水老街的夜裡，會唱不會唱的都跟著唱了起來。這件事，對於當時才剛踏出校園的我而言是相當震撼的。我如何也忘不了，吳耀忠的歌聲是如何從壓低的沉音密調，慢慢爬升為高亢激昂的進行曲。但上述吳耀忠所說的話和他的

眼神，難道真的只是一場夢嗎？或者只是我個人的投射和想像呢？但為什麼是那句話和那眼神呢？如果說記憶無誤，那是不是吳耀忠所傳達的害怕和疑懼，讓我瞬間推開革命英雄的硬漢形象，直面感受到做為人的脆弱和無奈。

1 戒嚴時期，《懲治叛亂條例》第二條第一項：「犯刑法第一百條第一項、第一百○一條第一項、第一百○三條第一項、第一百○四條第一項之罪者，處死刑。」

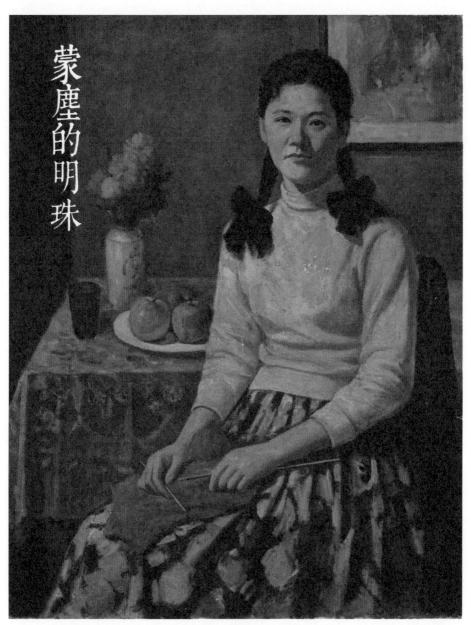

蒙塵的明珠

〈黃衣〉，油畫，一九六〇。圖片提供／李賢文

最不該自我放逐！

最不該自我退避！時也命也運也！

哀哉耀忠！

畫界之痛也！

——李賢文寫於吳耀忠告別式

一九七八年八月，《雄獅美術》刊登了一篇陳映真以許南村之名發表的訪問稿〈人與歷史——畫家吳耀忠訪問記〉，這是截至目前為止理解吳耀忠繪畫美學和創作理念最重要的訪問稿。該期以吳耀忠的畫作〈黃衣〉為封面，並在畫作邊角打上「畫家吳耀忠專訪」字樣。大學剛畢業，我就已買下這本雜誌，刊印著這幅畫作的封面我不知道看了多少回，尤其是在執行尋畫工作的這兩年過程中，我一再地翻閱這本雜誌，翻到原本就已磨損的書背更加殘破。

這幅命名為〈黃衣〉的大型油畫，是吳耀忠師大畢業展的重要作品，但卻不在台中國美館的捐贈作品清單中，也不知此畫流落何方。根據二年來的尋畫經驗，與吳耀忠合作的出版社、雜誌社老闆以及主編、總編輯，最有可能

擁有他的畫作，於是我們聯絡了《雄獅美術》，希望能訪問發行人李賢文先生。

七月二十八日下午，我們走進位於忠孝東路四段巷弄裡的雄獅圖書公司，果然得知〈黃衣〉的下落。訪談中李賢文回憶說：「這幅畫我保留很久了，從我認識他到現在，可能是在一九七八或一九七九年左右吧！有一陣子都掛在公司，那時候還有框，可是現在框都不見了，經過這麼多年，我也搬家了，吳耀忠拿過來時是完好的，現在有一點點小小的剝落，不大啦！就是一點點……」

李賢文表示認識吳耀忠應該是在一九七八那一年。他記得那年三月，主編奚淞已離職，因此商請留法期間經由奚淞介紹而認識的蔣勳接下《雄獅美術》總編輯的棒子。接下工作的蔣勳立刻跟他討論，希望將《雄獅美術》擴充為文化性的綜合刊物，除了繪畫外，再加入文學、電影、音樂、戲劇等內容。當時李也很認同這個想法，因為那個階段台灣很缺乏這類雜誌，《文星》雜誌已經停辦好幾年，正好是個空窗期，李就決定放手給蔣勳辦一份全新的《雄獅美術》。李說，那時候大家都還很年輕，差不多就是三十左右，

所以可以說做就做、想做什麼就做什麼。

陳映真的中篇小說〈賀大哥〉就是刊登在蔣勳接手後的《雄獅美術》革新號第一期，李賢文因此認識了陳映真，也間接認識了吳耀忠，但兩人真正熟起來卻是在隔年。一九七九年，吳耀忠請李幫春之藝廊策畫一年的展覽，由於工作關係，兩人才有了比較密集的交往和互動。關於這段吳李合作的時日，李賢文刊登在《今藝術》網路刊物上的「歲月雄獅」系列文章中有如下描述：

因緣際會地就在製作美術家專輯時，春之藝廊經理，也是畫家的吳耀忠，期盼我為春之藝廊策劃一年展覽，於是配合《雄獅》的美術家專輯，我在一九七九年下半，先後策展了「洪瑞麟──三十五年礦工造形展」、「陳澄波遺作展」，以及「陳夏雨雕塑展」，加上當年《中國時報》人間副刊主編高信疆與《聯合報》副刊主編瘂弦，從高度的人文視點，全方位關注台灣文化，遂在兩大報副刊上，大篇幅報導；為此三展，推波助瀾，轟動一時。如此月刊、畫廊、報社，不同性質的三種民間文化機制，不分彼此共襄盛舉，實拜時代之賜，而非事出偶然。這是七〇年代末，文化界反思本土文化思潮

中的重要表徵。

根據李賢文的理解，當時鄉土文學論戰剛過，不管是從文學、音樂、電影或美術，大家開始回過頭來看台灣這塊土地，尤其像他們那一輩的人，很多人從國外回來，留洋的經驗讓他們看清楚台灣的優點與不足，也讓他們思考著如何為台灣做點事。李賢文以自己為例，扎根做好台灣美術史的整理工作，尤其是戰後因政治原因而被埋沒的台灣本土畫家，成為他主要關切的對象。李賢文的想望與吳耀忠不謀而合，因此促成吳李合作的春之藝廊全盛時期。

在春之藝廊所舉辦的展覽中，洪瑞麟的「三十五年礦工造形展」最為轟動。出版於一九九五年十二月的《台灣畫》雜誌第二十期，對此畫展有如下的說明：「當時的總統蔣經國不但前來參觀，還鼓勵有加，使這位原本默默作畫的在野巨匠，一夕之間，因礦工畫而全國聞名。」甚至「勞動階級的苦與悶，在蔣經國參觀畫展之後，開始引起廣泛的注意。」

洪瑞麟與吳耀忠是戰後少數幾位以勞動階級為創作對象的畫家，但兩人的

勞動畫作有著質性上的差異。李表示，洪瑞麟是將礦工神聖化、象徵化，換句話說，洪通過礦工此一勞動階層將美與醜推向極致並合而為一。可是吳耀忠出獄後的人物畫作通常都比較遠，在一定的距離外觀察這群人。吳以扎實的寫實功力對勞動階層做文學式的描述，這種表達同時還帶著社會主義，或者說理想主義的色彩，這就是洪瑞麟與吳耀忠的最大區別。李覺得就此一點，吳耀忠的繪畫在台灣美術史上就應有其特殊的地位，然而此一貢獻卻未得到應有的彰顯。李說：

吳耀忠入獄前，繪畫風格偏向李梅樹，但在獄中，直接接觸、甚至自身就是被迫害、被壓迫的對象，我想這段經驗對吳的心理應該產生巨大的影響，或許因此更加堅定他對這群人的關心，以他所描畫的建築工地的工人而言，顯然是他在這方面情感的投射。可惜他的作品量還不夠多，而且也走得太早⋯⋯所以我才覺得他是一顆「蒙塵的明珠」，一顆被掩蓋起來無法發光的明珠。

明珠所以蒙塵，除了個人際遇，也與社會變遷有關。李表示，在白色恐怖

的時代，那時候以勞動階級為畫作對象就難脫同情無產階級之嫌，識實務的畫家不會自找麻煩。像洪瑞麟這種以礦工為創作對象的畫家就很可能會遇到問題，因此當年在春之藝廊籌備畫展時大家都很低調，就怕有人來關切導致畫展無法順利進行。後來時任總統的蔣經國前往春之藝廊看展，大家才鬆了一口氣。等到吳耀忠出獄，政治氣氛慢慢鬆綁了，卻又是資本主義時代的來臨，在商品市場的運作邏輯下，為勞動者及受苦者發聲的藝術表達幾乎沒有生存的空間。李賢文強調，這樣的認知並不是表示所有的畫家都要去畫這類作品，不是的，他只是覺得像吳耀忠這類畫家的藝術表現，對人類而言，是永遠不可或缺的一部分。可是，以目前浮上檯面的人物來看，像吳耀忠這類的畫家，實在是太少了，因此也就覺得吳特別的可貴，這就是吳留給我們的精神資產與藝術價值。

除了繪畫藝術的理解，在李賢文的眼裡，吳耀忠是個多情且善感的人。當年吳有困難，跟李的太太借了點錢，這對有著紳士教養的吳而言，恐怕是很為難的，因此吳當時堅持要寫張借據說明金額。就這樣不知隔了多久，吳向李表示，要將尚未取走的畫作〈黃衣〉留在雄獅辦公室。李明白吳當時的窘

尋　畫

春之藝廊講座DM與企畫書（吳耀忠手稿）。資料提供／吳冠德

境，沒有拒絕，但也跟吳說，錢不要掛心，畫就隨時來取吧！就這樣這張畫一放就是三十餘年。

李賢文對吳耀忠的最後一次印象，是聽聞吳酗酒嚴重，李賢文夫妻決定邀請陳映真和吳耀忠一起前往陽明山太平洋聯誼社用餐，希望能給吳一點力量。席間他和陳一再的鼓勵吳要振作、要畫畫，千萬不要再喝酒了，但李感覺當天的吳好像聽了又好像沒聽進去。

不久後，吳整個人就不見了，朋友相問卻不知道他躲到哪裡去，等到再度聽聞他的消息，就是他的死訊。

李感傷地說：「這畫我只是暫時幫他保管的。」

尋畫過程中，多位受訪者追憶吳耀忠時都會提到，吳任職於春之藝廊期間應是他出獄狀態最好的一段時日。這個時期對於吳耀忠而言，不光是工作穩定，而且還做著與他志趣和理想相近的事。蔣勳在吳耀忠過世後寫了一篇短文〈哭耀忠〉，文中也提到：「我主編《雄獅》的後期，耀忠意外地擔任了新成立的春

之藝廊經理，是他最快樂的一段時期，穿了白府綢的唐衫，戴金邊眼鏡，緩慢而優雅地主持著藝術界的座談會，流露了日據時代牙醫家庭出身的教養、品格與耀忠本性中溫和、愛美的部分。1」

蔣勳在文中還提到，出獄後的吳耀忠原本一再用酒、用黑暗牆角的陰影來躲避因入獄而來的驚恐與悚懼，但進入春之藝廊工作的吳耀忠似乎有心圖振，位於民生社區處的住家酒瓶變少了，畫具變多了。「他好像重新撿起了繪畫，重新找到了再入社會的起點。他特別喜歡畫工地，高高的鷹架，鷹架上推車的工人，用單色系的油彩或炭筆，結構嚴謹地勾起一個樸素又結實的畫面。」這批作品後來被大量地使用在不同的書封面以及雜誌封面。2

根據蔣勳文中的追憶，吳進入藝廊工作前，他經常前往民生社區陪伴尚未擺脫「頹苦和沮喪」的吳耀忠，只要吳酒一喝多，他就拉著吳到外頭走。上班後，吳耀忠也經常從位於光復南路的春之藝廊，走到位於忠孝東路四段的雄獅美術，碰到蔣勳在忙，吳就坐在一旁，等蔣勳一忙完，吳就拿出新作給蔣勳看。一九七八年八月，《雄獅美術》刊登吳耀忠專訪後，兩人還相互約定，滿一年後吳必須開一場個展，而蔣勳則允諾要幫吳寫一篇評介。

尋畫中，我們很清楚這段時日對於瞭解吳耀忠而言是相當重要的，因為吳的頹廢自棄與徹底酗酒，是在離開春之藝廊後才開始。從蔣勳的追念文章來看，在這段時日中，他不僅是吳耀忠的重要友人，而且也是吳在繪畫創作上的主要分享者。

除了李賢文與蔣勳外，吳耀忠的春之藝廊時期還有一位重要人物，也就是不畏情治單位關切、警告，決定聘用吳耀忠擔任藝廊經理的陳逢椿先生。[3]目前已從商場上退下來的陳逢椿，曾經是台北營造業界的重要人物，創辦春之藝廊前他已經是名成功的實業家，就在他事業處於顛峰之際，心裡想著要為台灣文化工作盡一點力。最後選擇創辦藝廊，一方面是因為自己原本就是藝術的愛好者；再者，也希望台灣社會能增加點藝文氣息。春之藝廊其他三位股東都是陳逢椿的親戚，也都是事業有成的企業家，大家基於「玩玩」的心情，共同出資並擔任股東。由於陳逢椿是大股東，所以藝廊開幕時由他擔任董事長。

一九九五年《台灣畫》雙月刊製作春之藝廊專輯，文中提到這家成立於七〇年代，號稱占地最廣、規模最大的多部門藝廊，於陳逢椿擔任董事長的三年多期間，不知「玩」掉了多少資金，但這段經歷也是陳此生最快樂、最值

得回憶的一段往事。該文中還強調。春之藝廊的出現創下了台灣藝廊發展史上的幾項重要紀錄：一、第一家讓愛好文化美術的中產階級或學生敢大方走進去而不覺得臉紅、自卑的畫廊；二、第一家舉辦文藝講座，免費提供群眾參與的畫廊。

陳逢椿記憶裡的吳耀忠，有著諸多美好形象。他形容吳耀忠英俊瀟灑、才氣縱橫，是藝術高手、智慧高、能耐強，外表文質彬彬、講話客客氣氣，為人謙和並且處處為人著想。陳說：「畫家我沒認識幾個，我只是喜歡收藏一些藝術品而已，所以藝廊的活動和展覽大部分是吳耀忠提的。我講吳耀忠很可愛，因為他真的是很好的一個人，講到吳耀忠的生病、喝酒，還有死，我的眼淚就要掉下來了，很情不自禁的就很難過。這個人實在太可愛了，他腦筋好、性情好，對台灣藝術很執著，一心想把台灣藝術發揚光大，只可惜他的內心世界究竟有多痛苦呢？沒有人知道。」

吳耀忠任職春之藝廊期間，除了朱銘的木雕展、陳澄波的遺作展、洪瑞麟的礦工展，還有陳夏雨的雕塑展讓他記憶猶新外，由吳耀忠策畫、主持開場的文化講座，也讓陳逢椿印象深刻。陳逢椿至今都還記得，有一天吳耀忠很

腼腆地向他提出想辦文化講座這件事。辦文化講座嗎？陳說，其實當時他沒什麼概念，但一聽吳說辦藝術講座可以推動藝術欣賞的風氣，他就覺得很不錯。當時吳擔心辦講座會增加藝廊支出，因此就提議將講座地點設在藝廊裡面，而且還說，會來聽這些講座的人通常都比較浪漫、隨性，所以只要有凳子就行了，凳子不夠，站著聽也可以。最後吳耀忠還又補上一句：「如果成本太高也可以酌收一點費用。」當時陳逢椿覺得，既然有意推動文化藝術，就不要收費，讓不管有錢沒錢的人都有機會參加講座。

該講座是當時的藝文盛事，主題包括：李亦園的「台灣民間的宗教信仰」、許常惠的「民族音樂」、姚一葦的「戲劇與人生」、漢寶德的「台灣的建築問題」等等。這些講座不僅吸引上百名聽眾走進藝廊，甚至還有遠從香港慕名而來的聽眾。陳逢椿非常佩服吳耀忠在繪畫方面的專業，講座開場前，吳耀忠總是很有系統地介紹藝術家的背景及其時代，陳形容吳的講學和解說就像一塊吸鐵，牢牢地抓住聽眾的目光。受訪時，陳逢椿多次表達他的不解，因為他不明白這樣一名優秀的畫家，為甚麼走不出酒精的魔障呢？

陳說，偶爾他會從頂樓的住家下去藝廊看看，吳耀忠的經理室就位於藝廊入口處不遠，有幾次看到他正喝著酒，整瓶的高粱啊。陳看到時非常的驚

訝，大白天裡就喝酒，而且還是整瓶的高粱酒。看到陳，吳耀忠立刻將酒瓶塞進桌子底下。那痛苦究竟有多深呢？三年多的共事期間，吳耀忠從來不提獄中之事，陳也覺得不方便問，因此吳對他而言，就像一層霧，他喜歡吳、欣賞吳，但關於這個人，他始終覺得模模糊糊。

既然是這樣一種美好的關係，而且兩人都做著自己想做的事，那又為何雙雙離開春之藝廊呢？對於我們的提問，陳逢椿先委婉地表示：「我的時代任務已完成，春之藝廊確實做到了推動藝文活動的氣氛，台北大大小小的藝廊像發芽般一個個地冒出來，我的心願已經完成了。」接著，我們才慢慢瞭解，原來藝廊改組才是導致陳逢椿與吳耀忠去職的主要因素。

陳逢椿創辦春之是因為藝術嗜好與文化熱忱，他覺得自己在營造業上已經賺了不少錢，會涉足藝術純粹就是為了興趣，只是三年多的藝廊支出讓其他股東覺得不能再這樣虧損下去，於是要求陳逢椿將藝廊轉型為市場取向的經營模式。陳不同意，最後只能以改組的方式收場，陳為此辭去董事長一職，深受陳器重與信任的吳耀忠也隨之去職。面對好友詢問，吳只是表明想要專心畫畫。雖然從一九八一到一九八三年，吳仍有大量的書封作品問世，但其

生命狀態卻已經如陳映真所言：「剛開始他先是畫了一些封面，然後就逐步、逐步沉淪下去……」

在尋畫前及尋畫初期，我總覺得七年的牢獄之災應是導致吳耀忠出獄後頹廢、自棄的主因。但採訪春之藝廊老闆陳逢椿後，對於吳耀忠晚年的生命狀態才有了不一樣的看法。林振莖因研究吳耀忠而採訪了同案的丘延亮，根據丘的說法，獄中生活並非如外界想像的悲慘，甚至還比獄外生活來得「上進」、「健康」。丘的經驗說法讓林振莖重新思索吳耀忠出獄後的社會情境，並由此推論吳之挫傷的精神狀態：

由於吳耀忠有濃厚的左派思想，所以當他出獄之後，面對當時台灣經濟快速的發展，從農業走向現代工業，社會逐漸走向高度資本化時代。他所看到的是：大批鄉村人口湧進新興城市，造成各種社會問題；貧富懸殊日益嚴重，資本家壟斷工業生產及財富，剝削工人應得的報酬。這樣的社會環境，與他想像中憑著馬克思主義所建立的烏托邦理想背道而馳，何況他也無法以一人之力來改變眼前的局勢。面對種種社會現象，他倍感孤獨與幻滅、失意與挫折，最後只能藉由酒精的燃燒，與自我放逐得到解脫，應是可以理解

林振萃的推論，確實有其道理，只是在採訪過春之藝廊老闆陳逢椿後，我們覺得關於吳耀忠落入幻滅失意的精神狀態之時間點應該往後推六年。

的。4

一九七五年吳耀忠出獄時的台灣社會，現實主義文藝風潮方興未艾，吳在這方面的重要畫作，尤其是「建築連作」系列作品，都是在一九八一年之前就已完成。至於台灣資本主義經濟在七〇年代中期雖已蓬勃發展，但由此所引發的社會矛盾卻是在八〇年代以後才爆發。換句話說，出獄後的吳耀忠雖然維持獄中喝酒的習性，但卻沒有放棄創作，甚至可說終於走上他追求的現實主義繪畫之途。事實上，不論是吳耀忠友人的印象或是陳逢椿的訪談材料，都一再說明吳耀忠在春之藝廊任職期間，其精神狀態縱有挫傷，但仍然力圖振作。因此，我才會將林振萃的推論往後推六年，也就是吳耀忠離開春之藝廊之後。台灣當時的經濟成長速度，讓藝廊多位股東看好藝術市場的未來潛力，因此促使董事會改組並導致陳逢椿與吳耀忠的去職，這時吳耀忠的精神狀態，才真正進入林振萃所分析的精神狀態。

蒙塵的明珠

入獄前，政治阻絕了吳耀忠追求理想社會的烏托邦夢；出獄後，資本市場徹底澆熄了吳耀忠對藝術的熱情以及對生命的眷戀。我想，一位年少時曾經不畏強權追求革命的人，確實不應該只經過一場牢獄之災就倒下。吳耀忠是慢慢倒下的，一次比一次傾斜，一次比一次無力，酒精並無法撫慰他一再受創的心靈，反倒加速他倒下的速度。

1 蔣勳《哭耀忠》，《雄獅美術》第一九四期，一九八七年四月，頁一〇四。

2 蔣勳《哭耀忠》，《雄獅美術》第一九四期，一九八七年四月，頁一〇四。

3 關於陳逢椿的生平與春之藝廊資料，請參見《台灣畫》雙月刊第二十期，一九九五年十二月出版。

4 林振莖〈白色恐怖年代裡的堅定左派畫家──試析吳耀忠的生平、思想與藝術作品〉，《藝術學》第二六期，二〇一〇年五月，頁二七─一六七。

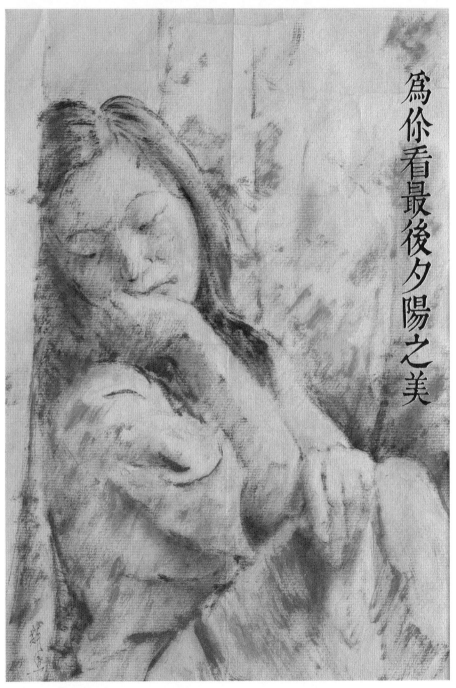

為你看最後夕陽之美

〈曾心儀畫像〉，水彩、複合媒彩，一九七七。曾心儀《我愛博士》書封畫作。
圖片提供／曾心儀

我所瞭解的你，彷彿對這時代、對人間有著椎心的絕望和無奈。你幾乎是個遺世、絕然孤獨的人。

——摘自曾心儀〈有一個框框叫「絕望」——寫給耀忠〉

二〇一〇年遠景出版社承接國家文化藝術基金會委託的小說創作補助成果出版計畫，並於五月一日在台北誠品信義店舉辦新書發表會，曾心儀是獲得該項補助的其中一位作家。新書發表會當天，遠景出版社負責人葉麗晴女士找來了曾心儀的第一本短篇小說集《我愛博士》，該書於一九七七年由遠景出版發行，書封面正是吳耀忠在曾心儀的請託下以她為模特兒所畫的作品。

根據葉麗晴的轉述，接過書、見到該書封面的曾心儀，眼淚隨即簌簌而下。

一九八六年一月六日吳耀忠離世，曾心儀連寫了兩篇長文追思好友，第一篇名為〈為你看最後夕陽之美——寫給耀忠〉，該文於吳耀忠追思告別式前一天刊登於《民眾日報》副刊上。相隔沒幾天，曾心儀又寫了一篇名為〈有一個框框叫「絕望」——寫給耀忠〉的文章發表在媒體上。第一篇文章的開頭，曾心儀如此描述當她在《中國時報》藝文版看到吳耀忠死訊時的心情：

「我不敢相信你已離開人間，卻不得不相信，生離、死別都同樣痛苦，死別

卻是毫無轉機的可能，我忍不住躲進浴室掩面哭泣，怕家人聽見，壓低了聲音盡情地哭！」

除了這兩篇文章，吳耀忠告別式的紀錄影帶上，曾心儀身著白衣黑裙出現在送行者的追思行列，並且隨著靈車一路跟到火葬場。曾心儀在第二篇文章中說：「一般朋友依習俗，送靈到靈柩運上車就止步……但我相信，我真誠的表達，陪伴你到最後停歇的地方，你會感到安慰和高興。你雖然不像有些人那麼有名氣，但是，你該感到自傲，你得到瞭解你的人們由衷的敬愛。」

影片結束前，鏡頭中只剩下兩個人，一位是陳映真背對鏡頭而面朝向眼前的吳耀忠遺照，另一位則是曾心儀，她正緩緩的走出鏡頭。目睹化成一堆白骨的吳耀忠，曾心儀在第二篇文章中寫著：「當我看著你變成潔淨白色的骨灰，任火葬場工人把你裝入罈子裡，把你的骨灰壓碎、壓擠在罈子裡；我都覺得是看透生死的你，用最後的棄絕對抗人間的壓迫！」從這些文字和影像，我們可以想見曾心儀對於吳耀忠的情誼。

尋畫過程中，我們不斷向受訪者詢問吳耀忠的感情世界。陳中統在受訪時

得知吳耀忠終身未娶時，他就曾感慨地說：「沒有結婚就沒有人安慰，沒有一個家庭的牽絆，一個人活著就比較無所謂了。」根據受訪資料我們知道，吳耀忠就讀師大時期的女友在他入獄後仍有心等他，但卻遭到吳耀忠的一再拒絕，甚至連探監都不准。此外，我們知道還有一名女子對吳耀忠用情至深，也就是吳及友人口中的那位「紅粉知己」。

李健儀在受訪過程中，數度提及這位化名聶小姐的紅粉知己。根據李健儀的回憶，聶小姐與吳耀忠的情感很親密但也很糾纏，關於他們的交往，有件事讓李健儀印象特別深刻，一幅吳耀忠特別為聶小姐所畫的作品──〈新娘〉，就曾被吳用油畫刀狠狠地劃了幾道，畫作損毀的程度，連他有意修復都無能為力。李說，吳耀忠告訴他，這幅畫原本是畫來送給聶小姐，但不知何故，吳卻用畫這幅畫作的油畫刀毀掉這幅作品。李健儀表示，吳的個性相當溫和，對人對事一般而言都很客氣，這種激烈表達感情的情況很少見。

李回憶說，跟聶小姐較為熟識卻是在吳耀忠過世後。在士林一家古董店中發現吳耀忠的畫作後，陳映真與聶小姐曾一起到他的工作室，當聶小姐看到那批畫作時，眼淚隨即流了下來。之後，為了修補吳耀忠畫作一事，他們見了幾次面，最後一次見面，聶小姐還交給李健儀一些吳耀忠生前的遺物，

布穀鳥

耀忠：

很謝々你的畫，真是太漂亮了，我屬於學面向你致

謝，可是本週學校學行期中考，平常不用功臨時一定

要加油一番，所以先寫信向你致意。

以後再談，

又，我最近得知我的寄往徒書信都經過中途站，所以

應該要送書給你也留刊以後面交。

敬

安好

心儀
1981
4.
31

曾心儀寫給吳耀忠的信

要他幫忙轉交給吳的家人。我們知道聶小姐收有吳耀忠的畫作，也知道吳耀忠過世前幾年，與她保持密切的往來。尋畫初期我們曾試著詢問受訪者有無聶小姐的聯絡方式，但礙於她潛心修行的現況，訪問的念頭總是時隱時現，因此，直到尋畫工作結束前，關於吳耀忠與聶小姐的感情世界，我們只能透過第三者的追憶和猜測。

曾心儀是吳耀忠生前有段時間比較親近的女性友人，因此我們一開始就很想知道她手中有無吳耀忠的畫作，也希望她能接受我們的採訪，因為我們設想，通過曾心儀的經驗與感受，或許能進一步貼近吳耀忠的感情世界。

二○○九年十月，尋畫工作展開不久，我就打電話給曾心儀，希望她願意跟我們談談吳耀忠，電話中曾心儀直接表示拒絕，我無以為繼也不知如何勉強，只好簡單問候幾句就掛上電話。

電話受拒後我想了好幾天，最後決定通過網路信箱寫信給曾心儀，誠懇地跟她說明我們尋畫的心意。沒想到很快我就收到她的回訊，並與她在近一個月的來往信件中聊起了吳耀忠，甚至後來還見了面。日後在我跟她的來往信件中，曾心儀主動提及當時拒絕受訪的理由：「本來我不想接受您們訪問，我擔心出現反效果對不起耀忠。但我們這樣透過e-mail談耀忠，所呈現的超

乎我想像的好，我是應該盡一份心力：願大家記得耀忠的好。」在一封又一封的信件中，曾心儀慢慢地回憶起她跟吳耀忠的往事種種。

一九七六年的某一天，曾心儀因事前往位於台灣大學外文系辦公室內的《中外文學》雜誌社，離開時她注意到設在辦公室門口布告欄櫥窗內擺放一套剛出版的《鍾理和全集》。曾心儀知道作家鍾理和，也讀過他的作品，但真正吸引她目光的卻是該套書的封面，根據曾心儀自己的說法，她看到的是：「那麼深沉的色調、深沉的筆觸，畫著兩位低頭、面容深沉的小人物。」當下她就覺得這畫畫得真好、真是喜歡。之後曾心儀找到該書翻查內頁，才知道是吳耀忠的畫作，當時曾心儀已耳聞過陳映真的案子，也知道吳耀忠這個人，只是還不認識他。

七〇年代中後期到八〇年代初，曾心儀一直是現實主義文藝圈子中的活躍作家，不只因為她的小說充分反映了階級關係中的女性處境，同時曾心儀本身就是突圍封建傳統束縛並勇於追求自己新天地的代表人物。曾心儀自幼喜愛文藝、熱中知識，但因家中經濟困頓，求學之路斷斷續續。走入婚姻產下一男一女後，曾心儀決心利用晚上時間前往政治大學夜間部旁聽，那時她很

尋畫

喜歡上尉天驄老師的課，其中有段時間還是由王拓來代課。就是在那個階段，她開始接觸現實主義和社會主義的相關知識。

在尚未解嚴的年代，具有批判意識的老師，往往只能以迂迴、隱晦的方式傳遞著不為當局所接受的思想與言論。曾心儀記得當時在課堂上，尉老師會介紹杜斯妥也夫斯基、屠格涅夫等舊俄時期的小說，至於那些無法公開傳授的文學作品與左翼思想，只好在課堂外偷偷傳印流通。例如，就有學生偷印陳映真的作品，並傳到曾心儀的手裡，她說：「當時我好喜歡陳映真的作品啊！就覺得他的文字怎麼可以寫得這麼好，我那時很喜歡他的短篇小說〈加略人猶大的故事〉，還有〈將軍族〉，我都很喜歡，但這些都是他早期的作品。陳映真後來的東西，像〈山路〉我就不喜歡了，我還寫過文章批判這篇小說是『新貞節牌坊』。」曾心儀也很喜歡魯迅的小說，因為她覺得魯迅的作品能將封建社會中很殘忍、很腐敗的東西，通過小說的形式準確地表達出來，因此才能夠有力地打擊到封建社會。

受到現實主義和社會主義的文學、知識的啟蒙，曾心儀的人生受到相當大的激勵。一九七四年結束婚姻後，曾心儀不僅如願考進了大學夜間部，同時開始大量寫作，作品分別刊登在《中外文學》、《夏潮》、《仙人掌》、

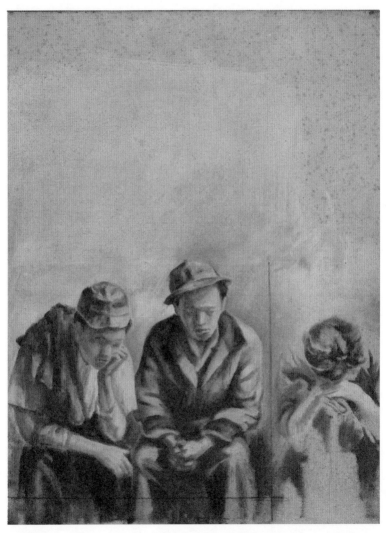

〈屋簷下〉，油畫，一九六七，《鍾理和全集》書封畫作。圖片提供／遠景出版社

《雄獅美術》、《台灣文藝》、《聯合報》、《民眾日報》等報刊媒體。與此同時，隨著反國民黨勢力的日漸崛起，鄉土文學與現實文學在戰後台灣文壇受到前所未有的關注和鼓舞，曾心儀非常喜歡這些作品。記得在一次鄉土文學座談會上，她聽到一位鄉土作家說：「一位作家喜歡甚麼類型的作品的話，就表示他跟這類型的文體有親近性。」許是如此，加上身邊友人一再鼓勵她可以往鄉土文學的方向發展，而曾心儀自己也覺得這類型文學還有很多題材可以寫，於是，七〇年代的整整十年，曾心儀不僅成為現實主義文學陣營中的重要旗手，她自己也猶如新生般地投入正在崛起中的黨外運動。

曾心儀追憶說，在台大第一次看到吳耀忠的畫作不久，與陳映真、吳耀忠同案的李作成帶她參加一場政治犯的聚會，就在那場聚會中，她見到了仰慕已久的吳耀忠。再度見面，是在淡江大學王津平老師的草坪婚宴上，之後有段時間他們密切往來，吳耀忠還為她拍下不少的生活照片。一九七七年曾心儀出版第一部小說，吳耀忠以她為模特兒為該書繪製封面。根據曾心儀的模糊印象，她跟吳的親近關係好像一直持續到同年九月李雙澤過世後。

一九七八年四月吳耀忠接下春之藝廊的經理工作後，即使彼此還很關心對方的狀況，但兩人的關係已明顯淡多了。

一九七九年底，高雄發生美麗島事件，南下參與活動的曾心儀雖然受到波及但尚不致入獄。如果說社會主義和鄉土文學引領曾心儀的書寫創作從純文藝轉向現實主義，那美麗島事件和隨之發生的林家血案應該就是促使她積極參與政治活動的生命經驗。之後曾心儀全心全力的投入黨外運動，一個聲援緊接著一個聲援，一個抗爭緊接著一個抗爭。曾心儀表示，美麗島事件後，就是打定主意要跟國民黨拚下去，然而此時的吳耀忠已經不再聞問政治了。曾心儀表示，美麗島事件後，她跟吳耀忠就已經完全斷了音訊，這段維持一年多的親近關係，因藝術而接近，再因政治而疏離。

吳耀忠過世前一年，曾心儀計畫出版《林家血案六週年紀念集——二月杜鵑紅》一書，封面還是屬意由吳耀忠來繪製，因此寫信到三峽給吳。當時的曾心儀並不知道吳耀忠已經再度搬離三峽住到台北，因此吳返回三峽看到曾心儀的信時，書已經出版了。之後兩人雖然偶有聯繫，但也都只是很平常的問候了，甚至連吳的死訊，曾心儀也都是經由媒體的刊登才得知。聞訊後的曾心儀立即驅車前往台北縣板橋殯儀館的停屍間，她見到吳耀忠的遺容並拍下兩張照片，見證他們那場短暫但至今難忘的情誼。

為你看最後夕陽之美

曾心儀喜歡吳耀忠的畫也很喜歡他的人，不管在信裡或在訪談中，她總是不斷的強調：耀忠人好、很善良；耀忠有很美好的氣質和高尚的品格；耀忠待人很真心，而且還是個美男子；耀忠的素描底子很高，也很有才華。曾心儀也曾在她的文章中，寫下初次見到吳耀忠的形象：「那年冬天，我看到了你。早來的憔悴、灰舊的衣著也掩蓋不了俊挺的你特有的魅力。」

受訪時曾心儀強調自己小時候當畫家的夢遠勝於當作家，可能因為從小就喜愛畫畫，曾心儀和吳耀忠相處起來很親切、很自然。二○○九年十月三十一日，曾心儀於來信中寫著：「我和他都是很自然地以弱勢勞動者、以鄉土為創作的主題，雖然他出獄以後畫了些鄉土人物，實在說，創作量並不多，但是他一直惦念著要畫鄉土，這個目標不曾動搖，而且非常堅定。」除此，他們相處的期間卻甚少談及政治，話題也未曾涉及吳涉案之事以及他的獄中歲月。除了不議論政治，吳耀忠也不愛談理論，記憶裡，曾心儀好像沒聽吳講過任何左派的文藝理論。根據曾心儀的認知，吳不是政治人物也不是教條主義者，在她心中，吳就是個素樸且純粹的藝術家。

但是曾心儀也承認，出獄後的吳耀忠並不是個好相處的人，她認為吳無法說出心中的痛苦，或者說不願將心中的痛苦說出來，所以只好不斷地喝酒、

不斷地抱怨。還有失眠的問題，曾心儀也因此發現吳耀忠有很深的恐懼，恐懼去看病，恐懼精神科醫生會將他的病歷轉交給國民黨的情治單位。總之，從曾心儀的角度來看，那場政治災獄對吳耀忠造成了深深的傷害，以她的說法就是：「整個人好像都碎了！」但無論如何，曾心儀覺得：「談吳耀忠和他的畫，要把它放在台灣和國際美術史來看，其可貴在於他有自己的選擇和價值觀，那是非常有血有肉的。」

二○○九年十一月二十一日下午，曾心儀約我們在二二八和平紀念公園內的人文餐廳見面。見面當天她帶來了二本解密影像檔案所編輯而成的攝影集，其中都是五○年代政治犯槍決前後所拍攝的黑白照片。曾心儀表示，看了這兩本攝影集以後，她發現自己更能瞭解吳耀忠當年的「不說」了，她一邊翻著攝影集一邊跟我們說：「就是在那種沉默裡面的一種痛，是講不出來的。像我自己也是，我自己經歷過了很多事情，在過程中可能是憤怒啊！抗議啊！可是絕對沒有像現在平靜下來以後再去想的那種痛。」她說，我們看著這些照片可能會覺得很恐怖，但當時他們卻活在這種恐怖之中，因為眼下的恐怖隨時可能降臨在他們身上。纖細、敏感的吳耀忠不也曾經生活在這等

恐怖之中，只是以酒驅怖卻迎來更大的恐怖。

目視看著眼前一張張臨刑前以及槍決後的臉孔，我驚懼於政治現實的暴力，也驚懼於政治信仰的魅力。二〇〇九年十一月十三日，曾心儀的來信中說：「社會主義在台灣就像烏托邦，它曾讓年輕人從容就義，最後還是看自己的選擇，為自己的人生定位。」

走出餐廳，曾心儀邀我在紀念簡吉[1]的甘蔗叢前面拍照。五〇年代的簡吉、六〇年代的吳耀忠、七〇年代的曾心儀，十年一跨越，不知道快門按下的那一瞬間，影像所記錄的究竟是代代不息對理想社會的追尋？還是那令人心碎的哀傷、讓人驚怖的刑求、教人無奈的分合……？

1 簡吉（一九〇三─一九五一），高雄鳳山市人。日本殖民時期的台灣共產黨員，戰後出任三民主義青年團高雄分團書記、新竹桃園水利協會理事。一九四七年島內爆發二二八事件，簡吉與黨員張志忠等人在嘉義組織台灣自治聯軍，並於十月出任中國共產黨台灣省工作委員會山地工作委員會書記。一九五〇年簡吉被捕，隔年三月七日執行槍決。

自畫像
與向日葵

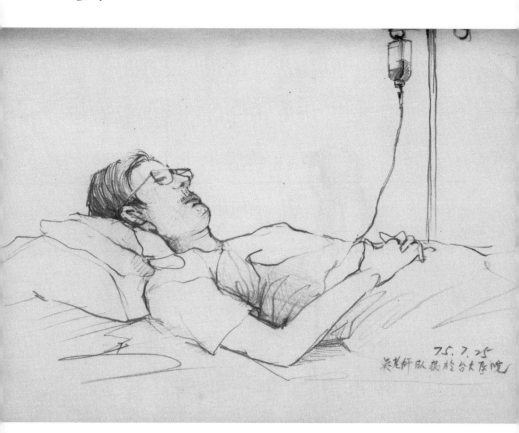

75.7.25
吳老師臥病於台大醫院

速寫病榻上的吳耀忠老師。繪畫／吳佳謀

黃昏裡我們不再尋找你

可每次一見到盛放的向日葵

我就忍不住要怒目回首

向那死亡之神

怒目回首的眼睛卻看見

自己的右手抓著你悲劇的後腳跟

那是絕望至極的自毀？

還是浴火重生的向日葵？

——摘自楊渡〈向日葵——懷吳耀忠〉

除了蔣勳和曾心儀，遠行回來的吳耀忠，還有兩位親近的年輕朋友，很巧，兩位都是詩人：施善繼與楊渡。吳耀忠於一九八六年一月六日病逝後，他們二人前前後後書寫了多篇追念文章。

吳耀忠過世後，施善繼每隔一段時間就寫一篇小文追憶這位令他心疼又心痛的好友。一九九二年七月十一日，施善繼在〈給吳耀忠牽亡——畫家之

死〉1 這篇文章的開頭寫著：「至今，我們仍挺不甘心。他自己甘不甘心？

天上、地下，到底去了哪裡？不信真能從此遁形。」

鄉土文學論戰三十年，施善繼在其部落格上發表一篇短文，記述他在藝文

圈內的三位好友：唐文標、吳耀忠及陳映真。關於吳耀忠的部分他如此寫

著：「這位革命浪子，出獄後困窘於理想幻滅與酒精燃燒的纏絞不得所終，

只好自我放逐。」詩人懷想著畫家，追念至今。

二○○九年歲末，電話中詩人熱情地歡迎我們上山，品嘗他們自家種的蔬

菜和他親手烘焙燒煮的咖啡。施善繼家位於台北近郊的山頂深處，道路環山

而上，在雲霧中我們將車停在他家附近的山坡邊上，回頭俯瞰眼前的繁華市

容，山風吹亂了髮。

山居的施善繼已從台北縣政府的公務局工程隊退休，要不是因為寫詩，他

可能跟成千上萬的公務人員一樣，穩定的工作、平常的人生。只因為喜歡詩

也能寫詩，生命有了完全不一樣的風景。一九七一年三月，施善繼和一群寫

現代詩的朋友發行了《龍族詩刊》，陳芳明、林煥彰是當時的主編。七○年

代初期台灣文藝風潮逐漸轉向民族文化的探問。《龍族詩刊》，顧名思義正

是有意將現代主義詩風朝向民族風格過渡。施善繼表示，其實那時大家都很茫然，但是國內國外發生那麼多事情，身為文藝工作者確實很難置身事外。他說，那是個會讓人身心整個產生變化的年代。

唐文標是施善繼詩作從現代主義往現實主義轉移的重要人物，施說：「他決定性地影響了我，他是關鍵人物，他常問我怎麼都寫那些東西（指現代主義詩作），怎麼不寫寫身邊的事情呢？」施又說：「這些轉變都是發生在美麗島事件之前，也因為認識這些前輩，我才慢慢認識這個世界是怎麼一回事。」施口中的這些前輩，除了唐文標，還有吳耀忠和陳映真。

施善繼表示，雖然都是好朋友，但是吳耀忠和跟陳映真之於他的關係很不一樣。吳耀忠是他生活及感情上的至友，但陳映真對他的影響卻是屬於精神和知識層面的。也就是說，施與陳的朋友關係，主要建立在思想交流和思想討論，當年施只要有事想不清楚就會跑去問陳，陳通常也會幫他釐清問題的癥結。例如，林義雄事件發生後，施一度在政治信仰上傾向支持台灣獨立運動，但卻在找陳談過後改變了這個想法。但是施與吳的關係比較像親人，或者說很親、很親的朋友。施雖然非常欣賞吳的繪畫才情，也期盼吳能像列賓、庫爾貝或柯勒維茲等偉大的現實主義藝術家一樣，不斷畫出受苦者與受

壓迫者的形象，但更多時候他是在撫慰、紓解吳耀忠從獄中帶出來的傷。

兩人變成好友時，吳還在「春之藝廊」擔任經理，施善繼記得，當時的吳已經不能沒有酒了，能正常工作純粹是基於一份責任感，喝得比較節制而已。施提到，每次到藝廊參加吳耀忠主辦的藝文講座，他總會先進去經理室找吳哈拉兩句。施發現吳在講座開場前，會從辦公桌下摸出一只小瓶裝的酒，先喝上幾口再上場。喝著酒的吳脈脈地向站在一旁的施解釋：「壯膽用的。」

施善繼說：「那小瓶子是我給他的，那時喝酒已經不流行小瓶子了，用玻璃材質的小瓶子裝酒是有特別愛好的人才用，可以隨身攜帶，很方便。」施善繼接著說：「我經常給吳耀忠送酒去⋯⋯」詩人停住話，昂著頭定定的看著天花板，手上的菸斗懸在空中良久，瀰散的煙霧遮去了詩人的半張臉，張大的眼睛就好像擔心它流出淚來。一小段沉默後詩人繼續說：「跟他們交往啊，就覺得某些人替我們走了這條路，心裡就有種虧欠感，所以他說要酒就給他，而且想辦法給他好的酒，但這反而害了他，不害他就應該把他帶去勒戒，但自己又忙，是啊！那時候大家都很忙，可是放他一個人自生自滅，實

在說不過去……」

就著午後的冬陽，我們在施家後陽台的大圓桌上，小心謹慎的翻閱著伊利亞‧列賓的畫冊。施說這是吳過世後，吳生前的「紅粉知己」轉贈給他的，翻開畫冊首頁，有幾行字在陽光下閃閃發亮：「我們並不反對你有限度的喝酒。同時，我們更希望你不停的創作。」黃春明、陳映真、陳映真之父等人的簽名字跡，顯然已經無法溫暖當時逐漸冷去的吳耀忠了。施說，面對吳的頹廢喪志、飲酒逃避，眾人憂心憤怒，軟的、硬的辦法也都使不上力。施更是一再拿德國版畫畫家柯勒維茲來刺激吳：「人家還是個女的耶，都可以弄出那麼偉大的木刻作品……。」

兩人交往的日子，不僅共享音樂、畫作和詩句，當然還有酒、菸斗和頹廢。吳和施都是西洋古典樂迷，尤其喜歡蘇聯音樂家蕭斯塔高維基的第三交響樂，那震耳欲聾的勞動樂章啊！令人暈眩。在吳的告別式上，施還特別選了吳生平最愛的柴可夫斯基〈a小調鋼琴三重奏〉來為好友送行。

為了拍攝記錄詩人所收藏的吳耀忠畫作，二〇一〇年初我們前往施善繼位於中和保健路的舊家。走進客廳一抬頭就看到左牆上掛著吳耀忠的〈自畫像〉。二〇〇八年六月十六日，施善繼在他命名為「毒蘋果札記」的部落格

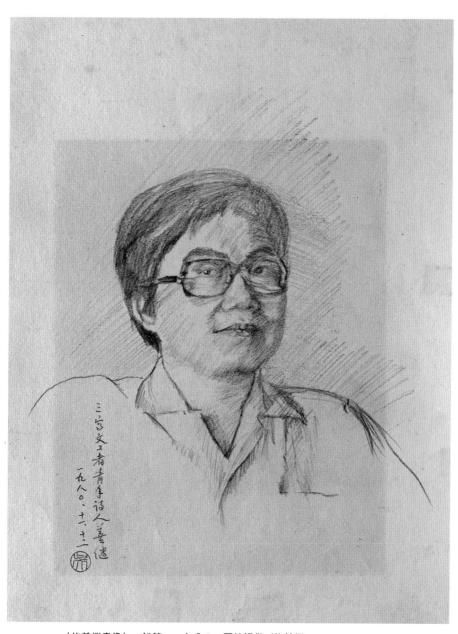

〈施善繼畫像〉，鉛筆，一九八〇。圖片提供／施善繼

上寫著：「伊遺留懸在牆上繪於一九六〇年三月，二十七歲上，褐黑淡彩的自畫像，抿嘴、皺眉、縮下巴、額頭微微前傾，等待著揮散的憂柔神情全寫在了畫紙的臉上。〈自畫像〉與我淵淵對視二十一年。」[2]二〇〇九年國立台灣美術館為吳耀忠舉辦作品捐贈展，展覽海報和畫冊上的圖片是吳耀忠畫於一九五九年十二月的〈自畫像〉，離施善繼收藏的這張〈自畫像〉僅僅數月。那年吳耀忠才二十二歲，大學都還沒畢業，畫中的他早見老氣，眉宇間明明鎖著話語，但眼神卻只是無聲的凝視。看著這幅令人憂傷的〈自畫像〉時，我心中總也不免疑惑，年少時期的吳耀忠為何如此看待自己？

上到施善繼中和家的頂樓，就著大書桌，施緩慢地攤開一幅幅捲成圓筒的吳耀忠畫作，尺寸大小不一、畫紙材質各異，其中有B4大小的油畫和淡彩，有未完成的習作，有隨手揮灑的殘片，還有幾幅不完整的草圖。施善繼笑說，兩人交往期間，只要吳希望他作陪時就會打電話來，並且任性地要求施必須在幾點幾分以前抵達，否則手邊打算要送他的畫作就收回。事實上，施說，那些畫通常都是吳的隨手之作，詩人心裡明白吳要的是朋友，送畫只是藉口，而施也伴裝為畫而來，其實無非就是讓吳不覺孤單，即使如此，施還是將這些隨手之作視為珍寶。二〇一〇年，詩人離開山居搬回中和舊家，

遷移過程決意清除存藏已久的黨外雜誌，但他留下了《大地生活》雜誌和

《關懷》雜誌第六期的封皮，只因為裡面有好友吳耀忠的畫作。

面對滿牆的書，施善繼嫻熟的從書架上取下一本又一本有著吳耀忠畫作的

小說和評論，口氣中還不無驕傲地說：「在同時代的繪畫潮流中，吳耀忠的

畫就是不一樣的東西，關懷中下階層的勞動人民。」根據詩人的觀察，被酒

喝了的吳耀忠，出獄後即使元神還在，但肉身軀殼卻已經疲憊無力了，在好

友兼同志面前所擺出的姿態就是：「你們還有力，你們繼續走罷！」施說完

這句話時，有一組畫面很自然的浮現出我的腦海：七○年代中後期到八○年

代的台灣文藝舞台，當吳耀忠的友人正情緒高昂地喊著：「為一個人不欺負

人的世界努力吧！」[3] 而站在暗影中喝酒的吳耀忠卻像一隻負傷的動物，往

舞台的暗處中一直退、一直退，退到連自己都無法自處的世界，最後在酒精

的助陣下打電話找朋友哭訴。尉天驄受訪時就說：「他打電話來我太太接

的，說著、說著就哭啊！哭啊！」而楊渡受訪時也說：「吳大哥喝醉酒就會

去『魯』善繼了。」

楊渡認識吳耀忠就是施善繼介紹的。二○○八年六月十八日，在南方出版

社二樓，我們和楊渡一起追憶吳耀忠。當時記在筆記上的訪談紀錄有如下的一段話：

真的很深的懷念，真的很想念，吳是讓我想起來會心疼的那種人。我常常會在某一天、某種情境，就想起他。就好像一九八八年秋，我去了中國大陸，住在一間俄羅斯建築的友誼賓館，房間外頭有一棵樹，整個調子就讓我想起了魯迅的〈傷逝〉，想起了吳耀忠，吳很喜歡魯迅的文章。還有一次，我在泰雅族部落看到一大片向日葵，也會讓我想起吳耀忠，隨時都會想起他。

一九八〇年，楊渡還在輔仁大學就讀歷史系，他記得大三升大四那年暑假，因美麗島事件而鬱卒、憤怒，卻又無處抒發、無法反抗，這樣的悶局，促成他寫出獲得時報文學獎的長詩〈刺客吟〉。隨後校內草原文學社舉辦一場新詩座談會，找到已經得獎的楊渡參與，施善繼也受邀參加這場座談。當時施已是現實主義詩圈中的知名詩人，自然與推崇現實文藝的楊渡脾性相合，因此發言三兩句後，楊渡就明白施是同路人。

楊渡的社會主義傾向主要來自貧困的成長經驗。楊渡就讀國中時，雙親因經商失敗而相繼跑路，身為長子的他看著受飢挨餓的弟妹，於是整天幻想有一個烏托邦的世界，在這世界裡有平民醫院、平民收容所及平民教育學校等。或許因為這樣的想望，高中時期看到陳映真寫的〈我的弟弟康雄〉時，楊渡就覺得特別的感動。等到上了大學讀到克魯泡特金的《我的自傳》時，才發現原來早在一百年前就有人跟他想著同樣的事。

楊渡還記得，那時候台上還可以抽菸，見到同路人難免心喜，於是當場丟了一根菸給施善繼，就這樣從台上到台下，兩人迅速結成好友。會後楊渡拿出席費請詩人前輩在輔大對面的路邊攤暢快飲酒、快意聊天，閒談中自然地聊到陳映真與吳耀忠。高中時期的楊渡不僅非常喜歡陳映真的小說，而且對小說封面上的畫作，尤其是《將軍族》一書的封面印象深刻，並將此印象書寫在早期的文章之中：

我在陳映真的小說《將軍族》封面上，看到一幅以墨綠為底色調的油畫〈年輕的補鞋匠〉，封面畫家署名「吳耀忠」。在七○年代中期，這是一本

被查禁的書。那時我讀高中，只知道陳映真曾做為思想犯入獄，卻不知道為什麼。畫在禁書封面上的那張油畫，也因此具有一種社會底層的慘綠、壓抑和灰黯。然而，那年輕鞋匠的神情中，仍有一種難以形容的專注認真以及尊嚴。畫家對人物的愛直穿筆端，讓你總要想到補鞋匠的生活和未來，而多了一點深情的注視。

吳耀忠，我記住這名字，並且將他和陳映真被查禁的書連在一起。那一年約莫十七歲。

<div style="text-align: right">——摘自楊渡〈序：五首長詩和反戰的歌〉 4</div>

聊得對味，楊渡在文章中說：當時兩人，「恍惚間，竟有一種水滸兄弟要結盟起義的味道」，而施善繼也當下答應楊渡，找一天帶他去見見這兩位「先覺」。沒多久，施善繼果然領了楊渡前往三峽見吳耀忠。楊渡的文章中記錄下他第一次見到的吳耀忠：「蒼白的臉，略顯灰白的頭髮，帶著幾分腼腆，彎著背，細瞇著眼，打幽暗的屋子裡走出來……」就這樣楊渡認識了吳耀忠，並很快變成了忘年之交，楊也成為吳生命最後階段的重要友人。

一九八一年，也就是吳耀忠和楊渡結識的那一年，楊渡是現實主義詩壇新

秀，而吳耀忠則是甫自春之藝廊退回三峽老家的失意畫家。從一九八一年到一九八六年底，經歷過「美麗島事件」及「林家血案」後的台灣社會，政治與社會改革力量加速前進。楊渡大學畢業後考進文化大學藝術研究所就讀，並投入當時黨外市議員候選人林正杰、陳水扁等人的助選工作。於此同時，楊渡為了生計還在《時報週刊》打工寫文章，描寫礦工生活的〈礦坑裡的黑靈魂〉就是他的第一篇報導文學。後來《時報週刊》沒有採用，楊渡就將文章轉投《大地生活》雜誌，該文深受當時負責編務的汪立峽喜歡，因此除了刊登文章外還力邀楊渡加入《大地生活》的工作行列。一九八二年初，楊渡正式成為《大地生活》的員工，並請託好友吳耀忠為該刊物繪製封面。《大地生活》雜誌停刊後，楊渡就在黨外雜誌和時報集團間來來回回過日子。吳耀忠過世前一年，楊渡任職於《時報新聞週刊》，忙著上山下海報導變動中的台灣社會。

一九八一年，離開春之藝廊的吳耀忠，持續為出版社、雜誌社繪製封面，吳的友人曹永洋曾在文章中表示，吳出獄後刊登在書籍或雜誌上的畫作數量應有二百幅左右。尋畫過程中我們找到吳耀忠的原作一百多幅，其中又以遠

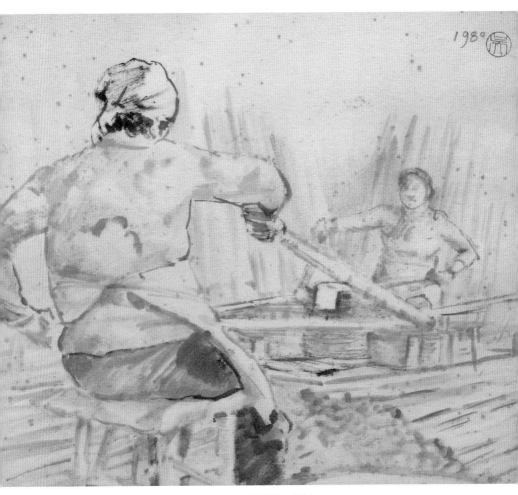

〈燙竹婦〉，水彩、複合媒彩，一九八四。圖片提供／楊渡

景出版社發行於一九八一年三月的「諾貝爾文學獎全集」的封面肖像畫為最大宗，吳完成這些畫作的時間幾乎都在一九七六到一九八三年。曹永洋在受訪時表示，一九八六年當他接任志文出版社的編務工作時，也曾寫信邀請吳耀忠為「新潮文庫」繪製封面，但吳卻在回電中向他致謝並表示恐怕無法勝任此一工作了。事實上，一九八三年後，吳耀忠幾乎停止了繪畫的工作。

一九八四年以後吳耀忠的生計開始出現困難，楊渡也曾問他為何不再繼續為出版社繪製封面，畢竟一張五千、八千的封面酬勞，一個月畫上三、四張也不無小補啊！但吳卻老覺得自己好像在幫資本家打工，相反的，他倒是很樂意幫《大地生活》雜誌免費畫封面，出刊時也總是開心的說：「畫作印在封面上，可以讓更多人看到，也是一種社會實踐。」只是楊渡覺得：「那時的他已經在跟自己過不去，其實他是想把自己逼到絕路、逼到無法回頭。」

或許正是這樣的決絕之姿吸引著楊渡，才能讓他在異常忙碌和亢奮的報導工作空檔，仍頻頻回首顧望持續墜落的吳耀忠，並於每年的除夕夜打電話給吳耀忠，向他問平安。

楊渡受訪時表示：「那種頹廢，那種極端浪漫、唯美的要求，也就是在創

作上對自己的極端要求。它其實不是一種頹廢，因為人的頹廢本身其實代表你對生命的虛無感，你如果對生命沒有真正的虛無，你不會走到那麼頹廢的地步，不會頹廢得那麼徹底，是那種虛無感讓他（吳耀忠）覺得，即便是這樣或那樣其實都已經沒有什麼意義了，終究都是一場虛無，正是這樣的虛無感讓他走到極端頹廢的地步。」楊渡記得告別式結束後，他跟陳映真走在一塊，四周蕭瑟、寂寥的氛圍讓他忍不住和陳映真說：「沒想到他的生命會走成這樣。」當時陳映真卻告訴他：「其實我內心也有那一面，只是沒有表露出來而已，我只是很努力的走向另一個反面，吳耀忠恰恰就是我生命的另一個反面。」

基於這樣的認識，楊渡認為吳耀忠的悲劇正在於，明明是個藝術家，卻還認真地想要搞革命。楊渡之所以這樣說，是因為他覺得藝術家和革命者之間有著天性上的矛盾。藝術家的任性，對情感、對生命的絕美追求，與革命或社會實踐的鬥爭往往是不相容的。楊渡表示：「吳耀忠對美、對事物有一種絕對性的要求，但在政治鬥爭過程，卻必須是妥協、前進、再妥協、再前進。可是對一名藝術家而言，往往沒有中間這一段。」

如今看來，出獄後的吳耀忠除了受苦於藝術家對絕美的追求，也還承受著

同志們等待他畫出「偉大」作品的壓力。楊渡說，吳耀忠出獄後的畫作主要是淡彩，也就是畫一些比較輕、比較淡的小品，朋友見面、聊天，免不了就會有人提醒他，「該畫大畫了」，而吳耀忠也總是笑笑地回說：「是啊！是該畫大畫了。」但記憶所及，吳耀忠好像一直沒有動手，朋友問，他就說正在畫這個或是那個，但卻拒絕朋友看他正在進行的作品。

一九八二年底，《大地生活》雜誌因財務困難停刊，楊渡則於隔年進入《美洲中國時報》擔任編輯，此時吳耀忠已從三峽搬到板橋弟弟家，之後又因為作畫需要較大空間因此再搬往萬華居住，剛巧就在楊渡上班地點附近。工作結束後楊渡時不時會去找吳一起用餐，接著喝酒聊天，偶爾也會把剛下班的施善繼找過來續攤，三個人喝酒聊天到深夜才各自回家。楊渡記得，只要一領到稿費，吳耀忠就樂得請他們吃大餐，完全是「今宵有酒今宵醉」的自在。

楊渡可能不知道，萬華這一年事實上是吳耀忠生前與友人相處的最後時光，因為一九八四年吳耀忠搬離萬華住進四姊位於長順街的家後，除了一位紅粉知己和兩名學生相伴外，就幾乎與外界斷絕了聯繫。心細的楊渡，在吳

耀忠一步步走向孤絕自閉時，還是察覺到一些徵兆。在一篇序言中，楊渡寫

下關於懷吳耀忠的長詩〈向日葵〉，文章中他提到：「他的酗酒更嚴重了。

許多朋友接到他酒後的電話邀約。但見面往往以飲酒玩笑始，而以他的哭泣

胡鬧告終。」

這時候斯文、沉靜的吳耀忠，連酒也無法安撫了。一九八六年中秋前，吳

耀忠第一次病重被送進台大醫院，打電話給楊渡。見面時，吳跟楊說他懷疑

屋子裡有鬼，而他身上也已經感染了病毒，因此，要楊渡趕快把口罩戴起

來，吳自己也戴起了口罩，這是楊渡最後一次看到醒著的吳耀忠。

1 施善繼〈給吳耀忠牽亡──畫家之死〉，《中國時報》人間副刊，一九九二年七月十一日。

2 參見施善繼部落格：http://mass-age.com/wpmu/chigigi

3 唐文標給施善繼贈書上的題辭。

4 尚未出版。

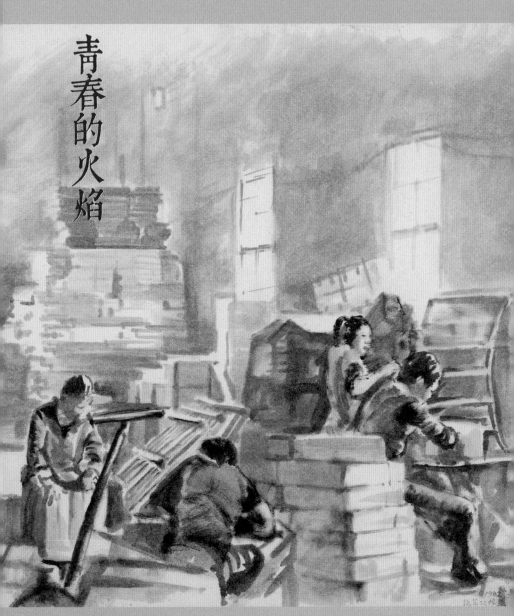

青春的火焰

〈紙器工人作業〉，淡彩，一九八二，《大地雜誌》第七期封面畫作。圖片提供／徐璐

我們不能不唱大地之歌，

因為我們懷抱了單純的理想；

我們不能不唱大地之歌，

因為我們開創了遼闊的希望。

我們為生活歌唱——

為誠實的生活，

為勤勞的生活。

我們為人歌唱——

為幸福的人

為流汗的人，

也為那受苦的人。

大地是單純的理想，

大地是遼闊的希望，

我們為大地歌唱——

為健康的大地，為永遠的大地。

——蔣勳〈大地之歌〉

一九八一年八月，三名剛走出淡江大學校門的畢業生，自籌經費出版了《大地生活》雜誌，這首〈大地之歌〉刊登於該雜誌創刊號的封面內頁，為該雜誌的屬性做了定位。這三名大學生：張俊傑和徐璐畢業於淡江英文系、何碧珍畢業於淡江法文系，雜誌創刊時他們都還只是二十歲出頭，只因為大學期間受到社會主義思想的啟蒙，所以畢業後決定攜手辦一本自認為可以實踐「理想」的刊物。

二〇〇九年底和二〇一〇年初，尋畫小組兩度前往位於南京西路巷子裡的台灣好基金會拜訪該會的執行長徐璐小姐，第一次是為了採訪，第二次是為了拍吳耀忠的畫作。徐璐手中收有吳耀忠的兩張畫：一張是一九八〇年的〈打鐵店作業速寫〉，另一張則是一九八二年的〈紙業工人作業〉。這兩張畫作，前者是炭筆速寫，曾刊印於《大地生活》第八期（一九八二年六月號）封面內頁，就放在〈大地之歌〉詩作的下方；後者是淡彩，是吳耀忠專

為《大地生活》第七期（一九八二年五月號）畫的封面作品。

看到畫，尤其是畫框，我有種說不上來的奇特感覺，一張Ａ４大小的速寫作品，徐璐卻鄭重其事地裱了一幅約莫五十號左右的大木框，於是畫作本身的尺寸大小與畫框格局形成一種非常不對稱的組合，而且出刊後也沒想要把畫要回去，只說如果喜歡就留著。徐璐還記得吳耀忠過世後，他的家屬曾跟她要過畫，可是她沒給。徐璐僅免費幫雜誌畫封面，而且出刊後也沒想要把畫要回去，只說如果喜歡就留說：

我想到吳耀忠這三個字，我的心就是有點痛，直到現在，特別是妳這樣帶起我一些回憶時，心裡面還是滿痛。我覺得比較遺憾的是，在他最後、最苦，只能靠酗酒度日的那段時間，我自己的生命也走到一個很糟糕的境地，沒有多一點的時間陪他。可是他的確是我那麼鍾愛的一個人。他的畫我一直保留著，我想我沒有把畫讓出來的原因，好像它是我唯一可以保存吳耀忠的記憶。原本我家裡只掛他的畫，後來加了一張謝春德的攝影作品，吳大哥的那兩張畫就這樣一直跟著我，妳知道嗎？吳耀忠是我年輕歲月中一個好重要、好重要的名字。

五十歲出頭的徐璐想著二十歲出頭的自己。記憶中的青春彩布上印著吳耀忠灰苦幽暗的身影，彷彿一枚沉甸甸的錨，直直地沉進她的心底深處。這枚定駐在她年少時期的生命之錨，不僅標誌著她與吳耀忠所共有的烏托邦理想，同時也標誌著她那段充滿理想但卻荊棘滿布的青春年少，只是那時的吳耀忠已經遍嘗理想的代價，而徐璐則初聞理想的召喚。兩名相差二十歲左右的理想主義者，通過《大地生活》雜誌，恩典般地讓他們享有短暫卻開心的半年時光。

一九八一年，楊渡寫了一篇關於礦工的文章投稿到《大地生活》雜誌社，深受時任總編輯的汪立峽欣賞，因此力邀他到雜誌社擔任執行編輯，隔年農曆假期一結束，他就到雜誌社上班，並找來忘年好友吳耀忠幫忙畫封面。由於雜誌社經費短缺，無力支付任何稿酬，因此雜誌同仁只能在出刊時邀請吳耀忠一起吃頓飯做為回報。楊渡受訪時就笑著說：「說是我們雜誌社請客，可到最後還不是吳耀忠付的錢。」也許是從楊渡、徐璐他們身上看到自己年輕時的浪漫影子，或是受創於春之藝廊市場化，卻在這群「小朋友」身上感受到追求理想的青春火焰，總之，吳耀忠不僅樂於幫他們無償工作，也樂於

和他們玩在一塊。

時任雜誌發行人兼執行編輯的徐璐，是在這段期間才慢慢與吳耀忠熟識起來。徐璐說，其實早在大學時期就已在課堂上聽聞老師提過吳耀忠的名字，而且也曾在王津平老師家舉辦的文友聚會中見過吳耀忠本人。只是當時的吳耀忠是以「政治犯前輩」身分出現於這些場所，在那樣的場子裡，本來就不多話的吳耀忠更是安靜。至於當時對社會、政治狀況仍似懂非懂的徐璐，面對這些前輩，除了仰望、聆聽他們的想法與理念外，和吳耀忠並無任何交集，是《大地生活》雜誌引渡了他們的這段緣分。

問題是，怎麼就想要辦這樣一份「叫好不叫座」的「理想」刊物，最後還必須抵押哥哥的房子來還債呢？徐璐覺得那是整個時代的氛圍。七〇年代末到八〇年代初，台灣陸續發生了多起大事：中美斷交、美麗島事件、林家血案等，然而在戒嚴令的限壓下，不能結社、不能遊行、不能抗議、連新聞媒體也受到嚴密監控，台灣社會就像被禁錮在一個悶局裡無法動彈，悶不住的年輕人只好拚命地辦雜誌、拚命地寫文章。

從《夏潮》雜誌的鄉土文學論戰、《中國時報》的報導文學，一直到各形各色的黨外雜誌，隨禁隨出、隨出隨禁，反抗者前仆後繼的結果，就是鑄煉

成一塊大吸鐵，吸引著熱血沸騰的年輕人走向它、投入它，徐璐說：「我常跟朋友開玩笑說，那個時代不出國而選擇留在台灣的，不引爆點東西，即使只是做做文化改革都好，總之不引爆點什麼是滿奇怪的，除非你有特殊的家庭背景，例如，忠貞的國民黨員，沒辦法跟著動，否則只要對台灣社會還有點關心的人，都會想要做點什麼事，那怕只是默默的捐款。」

基隆出生、成長的徐璐，考進淡江英文系那一年，美麗島事件還沒發生，但李雙澤在西洋民謠演唱會上提出「為何不唱自己的歌」[1]的詰問卻餘波蕩漾，校園裡四處有人談論著引爆淡江事件後不久卻為了救人而溺斃的李雙澤傳奇。談論的話題中，最讓徐璐吃驚的是對美國和西方文化的批判，時任班導師的王津平還曾在課堂上教他們唱李雙澤作的歌：〈美麗島〉、〈我知道〉、〈老鼓手〉、〈少年中國〉……，訪談中，徐璐還輕輕哼起了：

「小朋友，你知道嗎，我們吃的米哪裡來？我知道呀，我知道，那是農人種的……」徐璐笑著說：「是不是很社會主義呢？」即使當時她還搞不清楚什麼是社會主義，但就是覺得很感動。

大二或大三吧！徐璐不記得確切的時間，但清楚記得當時李元貞、梁景

吳耀忠為《大地生活》雜
誌繪製的封面畫作。圖片
提供／施善繼、陳素香

峰、王津平老師開了一些比較特別的課，例如，黑人文學、第三世界文學等，而且在課堂上也常常拋出一些問題讓學生思考，像是台灣為何深受美國文化影響之類的問題。其中王津平老師還會邀請當時有名的鄉土文學作家，像王拓、黃春明、尉天驄等人到課堂上演講，私下與這些作家聚會時也會找學生一起參與，徐璐就是在這種場合認識吳耀忠的。這些課程和作家所表述的世界和台灣，確實讓不曾接觸過國際政治也不甚瞭解台灣社會的徐璐大開眼界。

就這樣，徐璐算是跟這群人搭上了邊。聽他們說話、討論、批評，受他們的薰陶，課堂外也開始偷偷看起了《周恩來傳》、魯迅的小說，還有雷震的《自由中國》等禁書，在此之前，徐璐並不知道有這些書刊的存在。通過王津平，徐璐一方面接觸社會主義的思想，一方面也接觸民主自由的觀念，對徐璐而言，那時候這兩者好像是一體兩面。我心想，這種不同思想交融的情形，是不是就像當年追尋理想的他們，在唱完了〈少年中國〉後繼續唱〈美麗島〉一樣的自然呢？

對徐璐而言，王津平老師不僅是引領她接觸社會主義理想的啟蒙者，同時

也是讓她有機會認識台灣庶民生活的引路人。大三升大四的那年暑假，王津平發起一場巡迴全台的書展活動，如今回想，徐璐認為那就是所謂的「知青下鄉」。雖然至今從未問過王津平辦這場書展的目的或意義，但徐璐卻在這趟旅程中確認關心台灣這塊土地的心念，即使中間歷經各種人事變化，但這個心念一直都是她生命的核心價值。徐璐說：「馬克思主義，或者社會主義理論種種，其實並沒有在我的生命裡頭真正著根。」是台灣這塊土地，讓她決定放棄出國留學、讓她決定和另外二位同學一起辦一本關心台灣社會的雜誌。

吳耀忠開始幫《大地生活》畫封面是第六期以後的事，徐璐還清楚記得第一次前往三峽找吳耀忠討論封面的印象：

那天我、鍾喬還有大地的美編阿里（黃勝豐），跟著楊渡一起去三峽拜訪吳耀忠，那房子我是永遠不會忘記的，木頭的桌子、昏暗的燈光，我們開心地喝著、唱著、聊著，甚至還跳著，我的雙手搭在鍾喬的肩膀上、阿里的雙手搭在我的肩膀上、吳大哥的雙手搭在阿里的肩膀上、楊渡的雙手搭在吳耀忠的肩膀上，我們就這樣一邊唱著〈素蘭要出嫁〉，一邊繞著古老木圓桌跳

徐璐表示，那時候的吳耀忠已經不能沒有酒了，但沒喝酒和喝醉酒的吳耀忠在她看來是兩個樣。沒喝酒的吳耀忠雖然話不多，但還是會跟他們這些年輕輩的談理想主義、談《大地生活》的編輯走向、談陳映真，還有談他的繪畫，可就是不談政治以及坐牢的事，徐璐說：「吳大哥在牢裡肯定不好受，心裡應該有很深的傷口罷！」但喝醉酒的吳耀忠卻進入一種哀怨狀態，徐璐覺得那狀態中有一種憂鬱、一種不得志，甚至帶著自棄的情緒。在當時她所接觸的黨外運動圈裡，不管是老輩的或年輕輩的，不存在像吳耀忠這樣的身影。

除了自棄，徐璐還在吳耀忠身上看到了寂寞和孤單，她相信對一個這麼浪漫的藝術家而言，孤單和寂寞是很恐怖的，足以將一切力量侵蝕毀盡。她說：「吳大哥的那種風霜、那種空洞的眼神，我永遠無法忘掉，燒成灰都不會忘掉。」徐璐認為吳耀忠是十足浪漫的藝術家，這在當時社會革命至上的年代裡，不是沒有，而是不輕易表露。根據徐璐的印象，老輩的社會主義者

多數是沉默且嚴肅的，因此，面對這些「革命」前輩，像他們這樣初出茅廬的年輕世代，即使十分浪漫也不敢隨便表現出來。徐璐笑說：「吳大哥的浪漫是天生的，掩蓋不了，所以他的浪漫就像一塊大磁鐵，一下子就把我們都吸過去了。」

只是吸引人的浪漫放在不對的時空就會變成致命的悲劇。徐璐表示：「吳大哥是個藝術家，藝術家的生命裡頭，應該沒有任何意識型態的包袱。他其實沒有真正社會主義這樣或那樣的既定框框，那不是他生命最關鍵的核心價值。嚴格地說，是人道主義吸引了吳大哥，是人道主義這個部分而不是政治，問題是人道關懷在他那個時代，就是會跟政治扯上關係。結果是，這樣一個浪漫的藝術家，只因關心社會而捲進政治的鐵網，這是多麼大的錯誤啊！可是這個錯誤在那個時代卻不斷地在發生，很多人本來關心的不是政治，卻被捲進政治的風暴裡，政治災難所造成的不幸，完全體現在吳大哥的身上。」

《大地生活》雜誌停刊後，徐璐面臨龐大的財務壓力，前後三年她幾乎處於自閉狀態，工作十五年後她終於還清債務。人生起伏跌宕、憂喜參半，在經歷主持台北之音電台、兩岸知名的新聞記者以及華視總經理後，雖然有幾份工作找上門，但徐璐卻強烈地感受到自己很懷念年輕時做過的那些即使讓

她付出慘痛代價但卻相當可貴的事。她很想知道自己能不能拾回或者說延續當年的熱情，徐璐知道那熱情就是當年天不怕地不怕決意要和二位友人合辦《大地生活》雜誌的那股傻勁，也是她對台灣這塊土地的情感。那年她二十二歲、吳耀忠四十五歲。回看半百人生，發行《大地生活》雜誌的那段時日，徐璐結識了不少精采人物，而吳耀忠廁身在那一群人中間，好像不經意地揭露了生命的另一面，而徐璐恰巧碰觸並感受到吳耀忠的這一面，並留下美好而哀傷的回憶。

尋畫

1

「淡江事件」，一九七六年底淡江文理學院舉辦一場陶曉清主持的西洋民謠演唱會，李雙澤突然跳到台上，手拿著可口可樂，說：「從國外回到自己的土地上真令人高興，但我現在喝的還是可口可樂……這使我覺得羞恥……（向歌手問）你是中國人，你為甚麼不唱自己的歌而要唱外國的？」陶曉清問他現代中國民歌在哪裡？接著李雙澤說在沒有自己的歌前，「唱到我們能寫出自己的歌來為止」，接著李雙澤唱了《補破網》、《望春風》及《國父紀念歌》等。此事件稱為「淡江事件」，此時淡江任課外活動組主任的正是《夏潮》系統成員王津平。王津平在校長張建邦的授權下，串連了李元貞、梁景峰、曾憲政等老師，掌握校內活動重要資源與權力，包括審稿、社會輔導以及《淡江週刊》的主導權等，淡江事件的同時，王津平也拉近了後來極力推廣民歌運動的楊祖珺。一九七七年九月十日，引發淡江事件的李雙澤卻因救人而溺斃於淡水興化店海濱。參見郭紀舟的《七〇年代台灣左翼運動——

《夏潮》雜誌研究》，海峽學術出版社，一九九九年，頁一八七—一八八。

革命與頹廢

一九八五年，居住在長順街時期的吳耀忠

這世界曾經活於沸騰的歌聲，死於荒漠般無聲無息的沉寂；這世界曾經因光熱的交融而新生，也因冰雪嚴寒而葬滅生機。

——鍾喬寫在吳耀忠告別式上的悼文

曾經參與《大地生活》雜誌編輯、採訪工作的同仁裡，除了楊渡、徐璐收有吳耀忠的畫作外，還有從第八期（一九八二年六月出版）開始與楊渡共同擔任執行編輯的鍾喬，以及幫忙採訪寫稿的志工陳素香。只是鍾喬手邊的吳耀忠畫作並非《大地生活》雜誌的封面作品，而是刊登於一九八二年四月《關懷》雜誌第六期的封面。之後忘了在什麼樣的脈絡下，這幅畫轉到我的手中，並存留至今。畫作中，幾位兒童或蹲或站，圍觀遊戲，誰知道這幅沒有簽名、沒有日期的油彩畫作，會成為二十七年後，吳耀忠尋畫工作的起始線索。

二〇〇九年十月三日午後，尋畫小組前往當時位於龍山國小後的差事劇場採訪鍾喬。中年初老的他坐在落地窗前，背著光為我們朗讀陳映真為吳耀忠所寫的〈鳶山——哭至友吳耀忠〉：「革命者和頹廢者，天神和魔障，聖徒與敗德者，原是這麼相互酷似的孿生兒啊。幾個驚夢難眠的夜半，我發覺到

耀忠那至大、無告的頹廢，其實也赫然地寓居在我靈魂深處的某個角落裡，冷冷地獰笑著。」其實，這段話在尋畫過程中，我一讀再讀、一看再看，我想，當代台灣，應該沒幾個人敢自詡是革命者，但是一九八一年離開春之藝廊後，日復一日、年復一年，吳耀忠慢慢地成為一名徹徹底底的頹廢者。

鍾喬是因為陳映真而認識吳耀忠。成長於七○年代的文藝青年，大抵受到兩股思潮的洗禮：現代主義和左翼文學。以鍾喬的經驗，閱讀現代主義文學，尤其是存在主義的相關作品，是因為苦悶，而這苦悶主要來自聯考的壓力，為了解脫苦悶只好閱讀課外書，其中最大宗的就是由新潮文庫所出版的翻譯作品，例如：齊克果、赫塞、卡繆、卡夫卡等。鍾喬說：「透過西方人的存在主義，發現生命還可以有另一種出路，這個出路就是你可以透過存在的虛無去否定制式的聯考。」上了大學後，除了存在主義的相關著作外，通過友人的引介和密傳，他還偷偷的閱讀了陳映真、魯迅，以及俄國小說家高爾基等人的作品，這些作品除了因遭到當局查禁而增添魅力，小說中所表達的人道精神也深深地吸引著鍾喬。

只是在他尚未理清這兩者對於生命的召喚有何區別時，台灣社會已經進入

改革運動過程中所特有的躁動和亢奮，因此大學畢業後北上就讀研究所的鍾喬，心裡就抱持著兩個想法：一個是參與黨外運動，另一個就是認識未曾謀面的陳映真。鍾喬說：「高中時期，對於黨外運動只知道是反對國民黨，至於陳映真也只知道因為反對國民黨而坐牢，至於黨外運動和陳映真是不是有差別，當時並不清楚。」

一九八一年，鍾喬在友人的牽線下，投入林正杰、陳水扁、謝長廷等人競選台北市議員的助選工作，接著又加入謝長廷和周清玉共同合辦的《關懷》雜誌之編務工作。當時已經認識陳映真的鍾喬，還邀請吳耀忠為該雜誌繪製封面，上述那幅畫作就是在這樣的脈絡下刊登在《關懷》雜誌的封面上。

然而，這幅畫之所以能夠在日後成為尋畫工作的起始線索，中間還經過一道小小的轉折。雖然七〇年代末到八〇年代初，黨外運動收納了各式各樣的社會改革力量，但卻因彼此關注的核心問題有別，因而反映在雜誌的內容上，也有著質性上的分歧。鍾喬說：

當初的黨外雜誌的主要內容就是罵國民黨，不像大學時期看到的《夏潮》雜誌，雖然一樣批評國民黨的威權體制，但也會關心社會上的弱勢團體，並

且報導日據時期的抗日作家或是第三世界文學等議題。就像《大地生活》雜誌就會報導礦工、農民、漁民的工作條件以及他們的生活困境，但這些內容比較不會出現在《關懷》雜誌上。

就是在這樣的分歧下，鍾喬離開了《關懷》雜誌社，並選擇進入《大地生活》雜誌社擔任執行編輯。這幅刊登在《關懷》雜誌第六期的封面畫作，因而隨著一堆編輯雜物被鍾喬一併帶到《大地生活》雜誌社，我第一次看到吳耀忠的這幅畫作，就是在當時位於龍江街的雜誌社辦公室。

關於吳耀忠，除了因頹廢而來的酗酒讓他印象深刻外，還有件鍾喬當時不解但後來慢慢明白的故事。一九八四年，陳映真的小說集《山路》即將在遠景出版，依照慣例，陳映真找了好友吳耀忠幫忙畫封面，這件差事對於當時日漸頹廢的吳耀忠而言應該深具意義吧！因為根據吳耀忠所繪製封面畫作的清單來看，一九八三年後他幾乎沒有生產幾幅新作，如今因好友請託讓他願意重拾畫筆，並且鄭重其事的找來年輕好友楊渡作模特兒。楊渡受訪時提到：「那段時間，感覺上他好像真的要好好重新出發，也很認真的借了點錢

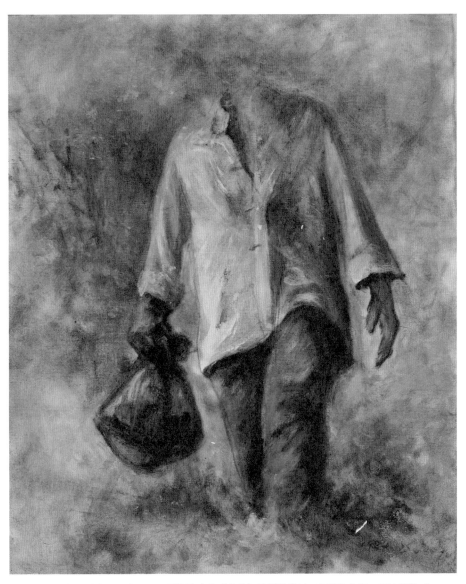

〈山路〉，油畫，一九八四，原為陳映真《山路》繪製的書封，後因故未用。圖片提供／
楊渡

開始畫，我跟施善繼都很高興他終於要認真畫畫了。」訪問楊渡時，我們看到了這幅後來沒有被陳映真採用的油畫作品。畫面中，一名項上無頭，右手提著褐色布包的白衣男子邁步向前，布包裡顯然是他自己的頭顱，這是吳耀忠畫作中少見的畫風，略帶血腥地將他對革命的看法，赤裸裸地呈現在畫布上。

鍾喬記得當時楊渡曾經跟他抱怨過大陳[1]為什麼不肯接受吳耀忠的這幅畫，因為這事讓吳耀忠非常的難過，鍾喬說：

那時候我們年輕一輩的也有點不解，總覺得好兄弟都已經那麼頹喪了，再說吳耀忠一生最在意的也就是他和大陳在青春歲月時的意氣風發，而吳耀忠也一直跟大陳以兄弟相稱的。如果我沒記錯的話，當時大陳看到這張畫的時候就覺得畫中人物的比例不對，我想對於寫實主義畫家來說，畫身體可能應該有基本的比例。當時不瞭解大陳為甚麼對吳耀忠做這樣的要求，但日後回想起來就比較明白大陳為什麼這樣對待吳耀忠。就像大陳說：「寫作是一件拚命的事」，這不是隨便講講，因為他將寫作想像是三○年代左聯那樣，寫

作是可以產生革命的、文藝的社會改造，大陳是這樣想而去寫作的，所以他也是用這樣的想法去看待他最要好的畫家朋友。

這幅畫是我們在尋畫過程中找到有簽署創作年度的最後兩幅畫作中的一幅，另一幅是為了鍾肇政所編的《台灣文藝》合訂本之書衣而作，之後吳耀忠或許還有繼續受託為人畫肖像畫，但顯然已經不再繼續從事繪畫創作了。

二○○九年八月，鍾喬前往台中國立台灣美術館觀賞吳耀忠的畫作捐贈展，心中就有一種感慨，心想年輕的時候看到吳耀忠的炭筆畫，就留下非常深刻的印象，因為當時台灣畫壇擁有這麼紮實畫技而又兼具社會關懷意識的畫家不多見，但怎麼吳的這條畫家之途會走得如此地坎坷。尤其當他前往展場另一邊的席德進畫展時，心中更是哀傷，寬闊的展場，怎麼好像繞都繞不完。席德進的畫作各式各樣的畫風都有，但吳耀忠卻如此命苦，一輩子就畫那麼幾幅生命就結束了。

二○一一年四月，我寫了一封信給鍾喬，希望他能為刊登在《關懷》雜誌第六期封面的那幅畫寫一篇文章，回訊中，鍾喬除了允諾寫稿外，還寫了以下這段文字：「最近忙於庶務，很感恩你們對吳大哥所做的一切，人生的顏

廢其實來自一顆最初的聖潔，但頹廢與聖潔都是不打折扣的人生，這就形成了藝術在現實世界中的天人交戰。」吳耀忠在禁壓的時代中站起，卻在四處鼓譟著改革聲浪中躺下，如今在這不復激昂的歲月裡，我們期能通過尋畫的工作，細細體會吳耀忠作為一名藝術家和一名革命者的追求與挫敗。

是啊！在那年代裡，要求社會改革的鼓聲確實在島上各處轟轟響起，而那些因鼓聲開始煩躁、憤怒、衝動的年少靈魂，終於一個個地從四面八方湧現，並熱切地尋找適合他們介入社會的場域。目前任職於國際外籍勞工協會的陳素香就是其中一位。當年陳素香之所以結識吳耀忠並擁有他的三幅畫作，就是結緣於勞動群眾這個階級。

畢業於世界新聞專科學校編採科的陳素香，是位愛好攝影及詩歌的文藝青年。陳素香覺得當時的世新收留了幾位很有意思的老師，例如，因哲學系事件被趕出台大校門的王曉波，還有政治思想有「問題」的曾祥鐸老師等。這些老師會在課堂上教台灣史或是批評時事，其中王曉波老師講台灣早期抗日作家的課，讓陳素香印象非常深刻。另外，還有一批在《中國時報》任職但同時在世新兼任教授新聞採訪寫作的老師，則是讓她有機會認識台灣社會現

實的另一面。例如，卜大中、李利國、耿榮水等媒體人，他們會將當時台灣

社會的重要事件放進課堂上當教材，其中耿榮水就曾在課堂上讓他們瞭解中

壢事件之所以發生的前因後果，這個事件的相關報導在當時並不會出現在北

部的媒體上。

陳素香還記得有位很特別的女音樂老師，也曾在音樂課上教學生唱〈美麗

島〉、〈老鼓手〉、〈少年中國〉，還有〈愚公移山〉，當時她只覺得這些

歌很有意思，跟過去學校教唱的歌曲很不一樣，但當時她並不知道這些歌曲

背後的故事。等到因工作進到黨外這個圈子後，才知道李雙澤的歌所要表達

的是民族情感與反美情緒。受訪中，陳素香還很不好意思的透露，在學期間

因看了陳映真的小說，尤其是他的短篇小說〈哦！蘇珊娜〉和〈蘋果樹〉，

讓她非常、非常的感動，為此還忍不住地寫信給當時還在藥廠上班的陳映

真，只是陳映真並沒有回信。

基於上述的那些經驗，陳素香對畢業前發生的「美麗島事件」及「林家血

案」等相關新聞非常關心，並且密切地注意這些事件的後續發展，畢業前還

與同學討論，甚至選定「黨外雜誌」做為他們新聞採訪的畢業作品主題。陳

素香表示，這兩個事件對當時的她，衝擊真的很大，甚至導致她在價值判斷

上產生嚴重的錯亂。一方面根據主流媒體報導，覺得逃亡中的施明德很恐怖，可是在法庭審判上他又是那麼的瀟灑，有時候她也會覺得美麗島事件中的這些人是暴力分子，但有時候又覺得他們長得很正派，說話也很有條理。加上當時在台灣南部發行的《台灣時報》，對美麗島事件的報導與首都發行的官方及主流媒體的報導差異甚大，一時間她實在無法明白其中的是非真假，只覺得向來認定的價值觀瀕臨崩潰。

當陳素香講述這段經驗時，讓我想起了吳耀忠年少時也曾有類似的經驗，那些被以「附匪」罪名判處死刑的年輕人，為何在鄉親的口中竟是優秀的人呢？而我在第一次見到吳耀忠時也是如此。當時我對政治犯還沒有概念，而且認為會被關的應該都是壞人，可是當我見到吳耀忠，看他對待晚輩的態度、聽他說話的樣子，心裡不免疑惑這樣的人怎麼會是壞人？

畢業後，陳素香先後在《淡水週刊》、房地產廣告公司、《戶外》雜誌社及梨山打過工，還失業了一段時日。就在那段沒事做的日子裡，有天她晃到淡水英專路上的文理書店，並在書店裡看到了《大地生活》雜誌，當她讀到雜誌封面內頁上的詩作──〈大地之歌〉時（後來才知道是蔣勳寫的詩），

心裡受到震動，覺得這就是她想做的事。陳素香鼓起勇氣打電話到雜誌社，至今她仍記得當時是經理部的何碧珍接的電話，在電話中她向何表達很喜歡《大地生活》雜誌，並希望有機會認識他們，就是因為這通電話，陳素香寫出關於勞動者的第一篇文章，並於日後獲得吳耀忠的贈畫。

訪談中，我不免好奇的是，一首詩如何孕生出如此強大的能量，讓她分文不取的投入《大地生活》雜誌的工作？陳素香說：

我說過「美麗島事件」和「林家血案」對我衝擊很大，讓我對社會產生極大的困惑，我想那時候應該有很多年輕人跟我一樣都很鬱悶罷！但是看到《大地生活》時，我馬上知道那就是我一直在尋找的東西，可以說就是一種理想性的呼喚。妳知道的，在那種社會氛圍裡，很多人都想做點甚麼事，但像我這種沒有任何背景和關係的人，真的是不曉得如何介入，也不曉得到哪裡找到一群像《大地生活》這樣可以一起做事的人。那首〈大地之歌〉，如今看來是有點濫情，但那時候我確實被它很濫情的理想給召喚，所以我就對自己說，這就是我要做的事。

就這樣，陳素香成為《大地生活》雜誌社的無酬特約編輯，她為雜誌社採訪報導寫成的第一篇文章——〈憤怒的豬仔——記北縣家畜市場的騷動事件〉刊登在《大地生活》第七期，陳素香記得當時好像連稿費都沒有。為了生計，她進了《自由日報》擔任採訪記者，並在工作之餘繼續幫《大地生活》雜誌採訪寫稿。陳素香說也因為這樣，她才有機會擁有吳耀忠的畫作。

《大地生活》雜誌第九期（一九八二年七月號）刊登陳素香的一篇報導〈老獅的悲劇——談建築工人的勞保問題〉，雜誌出刊後不久，時任雜誌美編的黃勝豐交給她一幅炭筆畫作，畫面中是幾位在鷹架上勞動的工人。黃告訴了陳，吳耀忠很喜歡她寫的這篇報導，所以想送她這幅畫做紀念。陳素香受訪時說，在這之前，她只看過吳耀忠的書封畫作，但並不認識這個人。至於為何她手中會有另外兩幅吳耀忠的打鐵工人畫作？陳素香表示已經完全不記得了。

陳素香表示，其實她跟吳耀忠並不熟，只見過幾次面，而且沒有太多的交集。唯一一次印象比較深刻的，就是一群參與《大地生活》雜誌工作的年輕人，有一天硬是把悶在三峽喝酒的吳耀忠拉到淡水玩樂（那一次就是我和陳

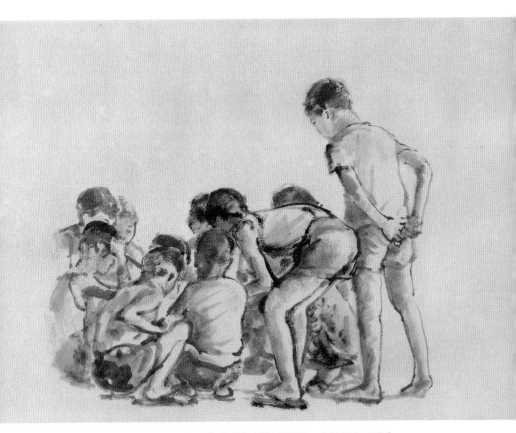

〈童玩〉，淡彩，一九八二，《關懷》雜誌第六期封面畫作。圖片提供／鍾喬

素香一起到雜誌社因而認識吳耀忠的那一天）。她記得在夜色已深的淡水老街上，一群人手勾手瘋瘋癲癲的跟著吳耀忠學唱〈國際歌〉。陳素香覺得吳耀忠有點像小孩子，很真、很熱情，只是可能因為坐過牢，吳的純真中還混雜著政治犯的神祕感，並不是很容易親近，然而在當年黨外運動的氣氛裡，好像大家很容易就可以分享一種無須言說的同志情誼。

陳素香並不是一直從事與勞工有關的工作，但勞工運動卻是她參與最久也是最深的社會場域。這樣的投入不必然與《大地生活》雜誌有一定的連續關係，但這道門卻是在那時候打開的。在《大地生活》雜誌工作期間，她認識了王津平、楊渡、鍾喬、徐璐、楊祖珺、何碧珍等人，還有日後影響她至深的《夏潮》雜誌創辦人——蘇慶黎。陳素香說：「以前我並不認識這個圈子，是《大地生活》雜誌讓我跟這些人搭上線的。」

《大地生活》雜誌結束出刊後，鍾喬進入《中國時報》擔任編輯，之後又選擇進入《人間》雜誌社工作。《人間》雜誌社停刊後，鍾喬在學校、報社、電影圖書館之間流轉度日，在曾經不知如何走下去的時日，也動念過去拿個博士學位進學院教書。但鍾喬知道自己一直無法忘情於社會參與，並一

再思索什麼樣的介入形式才可以將藝術與運動結合？

一九八九年底《人間》雜誌停刊，陳映真苦思如何為同仁找出路，知道鍾喬研究所讀的是戲劇，因此介紹他到南韓參加一場由菲律賓民眾戲劇工作者所舉辦的戲劇訓練課程。到了南韓後鍾喬才發現，這個發生在亞洲第三世界內部，包含韓國的民眾戲劇，事實上是延續著一九六八年法國學生運動的左翼精神，例如生產於鄉村的菲律賓民眾劇場就帶有強烈的毛派色彩。鍾喬發現民眾劇場不僅可以將藝術與運動結合在一起，而且還可以和民眾共同生產藝術與運動。回台後鍾喬即開始嘗試推動民眾戲劇，但真正專心於民眾劇場的工作是在一九九七年以後。那年鍾喬在一位企業友人允諾長期贊助下創辦了「差事」劇團，並積極展開民眾劇場的各項實驗行動。陳素香則是在《自由日報》、《前進雜誌》、《首都早報》等不同媒體繞了一圈後，於一九九〇年前後加入了勞工運動團體至今。

一九八七年初，吳耀忠過世後十天，陳映真等人協助吳家親人在板橋為吳辦了一場追思告別式。在綠色小組王智章所拍攝的告別式影片中，我們看到鍾喬捧著裝滿黃色菊花的花盤，始終站在陳映真的身旁，緊鄰著他們的是躺在棺木裡的吳耀忠遺體。尋畫過程中，數度與鍾喬書信往返，幾次信末他總

是一再感謝我們為吳大哥所做的事，然而當我們邀他為刊登在《關懷》雜誌上那幅吳耀忠畫作寫下的故事時，他卻一再謙稱不知如何寫這篇文章。最後在無法推辭下只好向我要了幾篇文章做參考，收到文章後的鍾喬隨即來信寫著：

其實，回想起來，我是怕去見耀忠大哥的，因為，我怕那種酒精的誘惑，最終我會無法承擔。這也就是說，我愛飲酒來逃避，而不是在頹廢面前將自己關進黑暗中。我怕黑暗，怕那種沉淪到底的黑暗，我只是用酒來和自己的憂傷相濡以沫吧！

陳素香也參加了那場告別式，只是她全忘了。二十三年後，當陳素香在紀錄影帶中看到自己的身影時，她驚訝得無法言語。究竟是尋畫讓我們重新看到吳耀忠呢？還是尋找吳耀忠讓我們重新看到自己呢？

1 後輩對陳映真的稱呼。

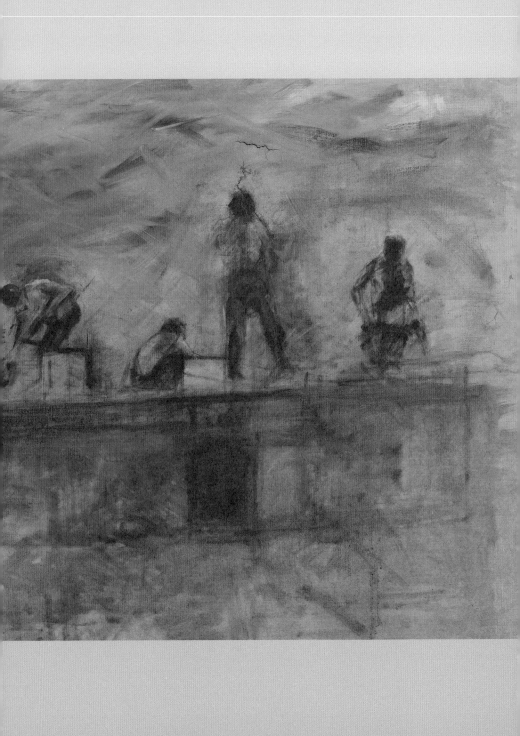

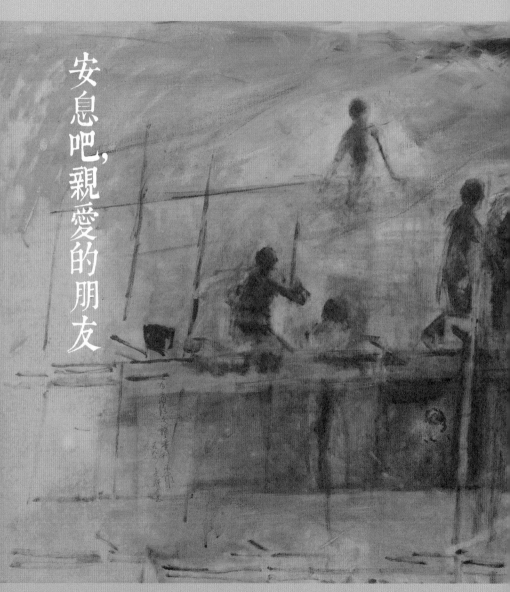

安息吧，親愛的朋友

〈上工〉，油畫，一九八四，《台灣文藝》合訂本書衣畫作。圖片提供／鍾肇政

安息吧，親愛的朋友，別再為祖國擔憂。

你流著血照亮的路，指引我們向前走。

你是民主的光榮，你為愛國而獻身。

冬天有淒涼的風，卻是春天的搖籃。

安息吧，親愛的朋友，別再為祖國擔憂。

你流著血照亮的路，我們繼續向前走！

楊祖珺在《玫瑰盛開》一書中曾提到這首歌。一九八四年，政治犯史庭輝剛從綠島服完十年刑期回到台灣本島，透過朋友介紹暫住楊祖珺家，客居楊家這段時間，史庭輝教了楊祖珺這首歌。一九八五年，楊祖珺在楊逵的喪禮上帶領眾人合唱這首歌，事後同去參加葬禮的「老同學」[1]告訴她，〈安息歌〉是俄羅斯的曲調，傳入中國大陸後聽說由郭沫若重新改編填詞。

五〇年代，國民黨政權大肆逮捕台灣地下共產黨員，這首歌成了獄中難友為處決前同志所唱的送別歌曲。日後，除了在「老同學」的喪禮上可以聽到這首歌外，台灣左翼人士也以這首歌為保釣大俠唐文標、抗日作家楊逵送行。一九八七年一月十七日，吳耀忠的追思告別式，在楊祖珺領唱的〈安息

歌〉聲下漸次收場，原本歌詞中的首句：〈安息吧，死難的同志〉，在此被轉唱成：〈安息吧，親愛的朋友〉。眾人歌聲伴隨著吳耀忠的棺木往外緩緩移動，一次次地迴盪在板橋縣立殯儀館的明倫廳。

二○○九年九月二十六日下午，我前往和信醫院地下二樓參加老孟（孟祥森）的告別式，在那裡遇到許久不見的麻子（王智章）和黃崇憲。為了舒緩友人離世的沉重心情，我們離開醫院後隨即前往耕莘文教院附近一家小酒店。在車上我隨口問了麻子，是否有拍吳耀忠的告別式？麻子說有，崇憲隨即接口說，有一次坐上麻子的摩拖車，兩個人從台北一路騎到三峽民權老街找吳耀忠喝酒。除了施善繼、楊渡、鍾喬、徐璐、麻子、黃崇憲等人，尋畫過程中，我陸續得知許多在八○年代初期開始投入各種社會改革運動的藝文工作者，如精神分析醫師王浩威、知名導演鄭文堂、台灣文學大將羊子喬等人，都曾在友人的陪伴下，踏上這條「探訪革命前輩」的路途。之後我打電話給麻子，跟他要吳耀忠告別式的帶子，麻子說過去綠色小組拍的片子都保存在台南藝術學院，目前正在進行數位化，不久的未來應該會成為公共文化資產，但無論如何，他會先請朋友將吳耀忠告別式的帶子寄給我。

看著這份二十五年前拍攝的影片，我突然有種時光重演的錯覺。首先我看到一張張熟識的面孔從追思告別式專車走下來，有《文季》的創辦人尉天聰、目前任教於台南藝術學院的楊祖珺、二〇〇六年發表新作《走進福爾摩沙時光步道》的曾心儀、書寫《行走的樹》的季季、現為台灣國際勞工協會政策研究員的陳素香、一九七一年因組讀書會入獄四年多的作家陳列、前《人間》雜誌文字記者藍博洲，還有剛剛編導新劇《黑洞》的王墨林等等。

鏡頭一轉，明倫廳內外擠滿了人潮，作家黃春明、時任國大代表的蔡式淵、前新竹市市長蔡仁堅、曾經擔任《人間》出版社常務編輯的范振國、前民進黨祕書長王拓、現任台灣好基金會執行長的徐璐、國家文化總會祕書長楊渡，現任吾鄉工作坊執行長的盧思岳，還有因「尋畫」而結識的詩人施善繼、曾淑霞夫妻、鐵工廠老闆陳金吉、前春之藝廊董事長陳逢椿、前《雄獅美術》月刊發行人李賢文、前《島嶼邊緣》雜誌發行人王浩威、現任中華基金會董事長王津平、吳耀忠學生並名列義子的吳佳謀、年紀仍小的姪子吳冠德……。還有高頭大馬、滿臉倦容的陳映真及他的妻子陳麗娜，還有《人間》雜誌的子弟兵：攝影記者鍾俊陞、蔡明德負責拍照，主編鍾喬擔任總幹事，協助吳家親屬在會場忙進忙出。

右圖：吳耀忠離世前留給學生的便條

左圖：吳耀忠告別式訃文

相較於忽遠忽近敲打木魚及磬鐘的急促誦經聲，攝影機的鏡頭卻有如一隻溫柔的大手，輕輕地在白布墨字的輓聯上和填滿黃白菊花的花籃、花圈中緩緩移動。環繞在吳耀忠遺像兩旁的花圈與花籃落款者計有：林懷民、李南衡、王拓、曹永洋、尉天驄、王津平、施善繼、陳逢椿、師大同學、同案受刑者等人。家屬及友人的輓聯，則是一塊塊地夾掛在大廳的正面，以及左手邊的木格窗前，窗外陽光穿透白布輓聯，與墨黑的字跡形成斑駁不定的光影，戲劇界大老姚一葦、春風雜誌社、人間雜誌社、詩人詹澈與葉香、詩人廖莫白、詩人楊渡、同案難友林華洲、作家黃春明……，眾人的哀悼文隨著光影的浮動若隱若現。

攝影師麻子顯然熟知陳映真與吳耀忠的情誼，以至於畫面移至陳映真所題的輓聯時，鏡頭彷彿不忍離去般地在悼文上來來回回走了好幾趟：

耀忠阿兄千古：

少時訂交，共讀新書，慷慨同繫兩千日天獄，笑談猶惜同鄉學友心。

老來死別，獨吟故牘，悲涼孤對千萬里祖國，吞聲何堪兄弟同志情。

陳映真泣輓

尋畫過程，我數度觀看告別式的影片，看著吳耀忠友人在輓聯上留下的隻字片語，心裡想著，這些友人們如今都在做什麼呢？同案難友林華洲聽說在海南島當農夫，前《夏潮》主編蘇慶黎已然安息，曹永洋始終是史懷哲之友雜誌社志工，退而不休的尉天驄不久前才出版新作，是畫家也是作家的奚淞修行如僧人，小說家黃春明與成大台文所教授的「台語」事件成了去年藝文圈大事，李賢文卸下《雄獅》大業重拾畫筆雲遊四海，鍾喬剛導了一齣以左翼作家呂赫若為引子的帳篷劇《台北歌手》。《文學季刊》、《春風詩社》和《人間》雜誌已經停刊很久了，而陳映真呢？那試圖以筆寫下民眾苦難的偉岸身軀，如今可好？前塵如煙但卻未曾湮滅，否則怎麼會讓我二十幾年後如此尋畫呢？

影片拍攝的時間是一九八七年一月十七日，再過六個月，執政者國民黨宣布解嚴，這是一段漫長而黑暗的政治災難，影片中的許多人都曾因此而入獄、而受苦，吳耀忠只是其中一位，如今他趕在解嚴前離世，是因為他覺得來世一遭任務已達呢？還是他已然預知即將面對的恐怕是遠比威權政體時代更為複雜的世局呢？

安息吧，親愛的朋友

243

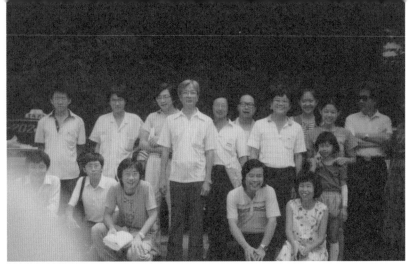

一九八五年夏天，吳耀忠（左四）與「春風詩社」同仁合影，照片中的人物包括陳映真（右一）、施善繼（右四）、鍾喬（右五）、詹澈（右六）、王浩威（左三）及楊渡（前排左一）。圖片提供／施善繼

書寫尋畫文章的尾聲，我作了一場夢，夢中場景就在吳耀忠的三峽老家，在燈火輝煌的街道上，在路人交錯如織的空隙間，我彷彿看到吳耀忠穿著白色唐衫佇立在人群中。接著我看到吳耀忠時而回首，時而往前邁步，於是我急慌慌地一邊叫著「吳大哥」，一邊緊隨著他的身影。緊接著夢中景象直接跳到三峽國小前的入口廊道，我感覺到兩旁的茄苳樹梢還有風在走動，越過低矮的校門，只見裡頭有一處光亮如白晝，我不由自主地往光處走去，走入一條由大大小小的畫作所布成的迴廊。在夢中我大叫了起來：「是吳耀忠的畫」，可是夢境裡的畫，並不是吳耀忠小學五年級時導師幫他收集的畫作，而是出獄後他為勞動階級、受苦之人、庶民生活所畫的作品，其中一幅還曾掛在我家的書房牆上。

從夢裡醒來的我再也無法入眠，只能在靜黑的

初冬夜裡，細細追索那屬於夢境的密碼符語。我想小五那年，級任老師為吳耀忠舉辦個人畫展這經驗，對於日後他走上畫家之途應是重要的，而想畫、能畫這件事，正是吳耀忠此生之所以美好的元素，因為繪畫不僅是吳耀忠表現自我的媒介，同時也是他實踐理想的方式，是不是因為繪畫，夢境中的我才會隨著吳耀忠的身影，回到他繪畫的起點呢？可是吳耀忠小時候的畫作為何在夢裡會變成他出獄後的那批作品呢？如果說繪畫是吳耀忠在世一遭所創造留下的美好元素，那這批畫作會不會意味著我生命中的某些美好，也可能根源於此呢？

有幾天的時間，我的思緒纏繞在這場夢境。我想著吳耀忠的這批畫，想著年少的我如何成長，想著初初走進現實主義藝文世界的我，當時是如何的激動與振奮，有如新生一般地渴望擁抱自己以外的世界。那迫不及待想要脫離藝文想像空間的我，是如何地渴望走入人群、走入社會。我不確知拿著石膏齒模在自家騎樓畫畫的日子，是不是吳耀忠短暫生命中最為快樂的時光，但我猜想解嚴前夕的台灣社會，對如我一般，在當時彷彿看到了光與希望的文藝青年而言，應該是一段美好的記憶，而吳耀忠的這批畫作，顯然是這段美好

安息吧，親愛的朋友

245

記憶中，一組讓我特別難以忘懷的風景。

但這組風景在台灣解嚴後卻顯得格外的孤獨。尋畫過程中，我不僅尋畫、也尋找吳耀忠的身影，然而相較於他所做過的事、所受過的苦，吳耀忠留在台灣社會的身影竟是如此的單薄和模糊。幾位人文學科的年輕學子知道我們在尋畫，總會好奇地問：「你們在尋誰的畫啊？」我不驚訝他們從未聽過吳耀忠這位畫家，但當我試圖以陳映真的小說封面來提示他們的印象時，卻發現他們連陳映真都不認識。

告別式影片中，有一段是吳耀忠大學同學張清治的致詞：「……我經常跑到三峽做不速之客，就如剛才陳映真所言，我們經常徹夜長談。我是從南部岡山北上求學的鄉下小孩，吳耀忠所談論、所瞭解、所接觸的東西，似乎都比我想像中的深入與廣泛。我從鄉下來，一無所知，我很驚訝的發現，不只是美術、繪畫，其他知識性的學問，他也懂得非常多。我發現吳耀忠關心的面向實在是太多、太多了，遠遠超過他一個人所能承擔。」

影片中的吳耀忠顯然已經卸下那承擔不起的重量，靜靜地、無聲息地平躺在棺木裡，在施善繼為他挑選播放的柴可夫斯基鋼琴三重奏的樂聲下，哀淒的送行者一個個繞著棺木瞻仰吳耀忠的遺容。身上鋪滿向日葵 2 和黃色菊花

的吳耀忠，請安息。

願你把酒與頹廢帶走

留給我們可以繼續向前走去的勇氣

留給我們對理想

永不屈撓的信心

對善良正義光明

永不放棄的堅持

——蔣勳寫於吳耀忠告別式

1 老同學，五○年代因白色恐怖而遭受逮捕、入獄的受難者自稱。

2 向日葵迎日轉動，象徵朝向光明與希望，因此深受前蘇聯人民的喜愛並指定為國花。相傳毛澤東自認是「最紅的紅太陽」，因此特別喜歡「朵朵葵花向太陽」的向日葵。戒嚴時期，因為向日葵的左傾隱喻，成為當時國府的禁忌，台中老牌太陽堂餅店為此塗改商標，並將畫家顏水龍所做的向日葵馬賽克壁畫隱藏起來。楊渡在受訪時提到，向日葵一直是吳耀忠心中的火花，對一名左翼藝文工作者而言，向日葵就是新中國的象徵，所以楊渡覺得除了傳統的菊花外，應該還要有向日葵來為吳耀忠送行，因此託了李疾前往附近的批發市場，帶回一批向日葵分發給告別式現場的友人。

謝詞

誠摯感謝所有協助「尋畫」工作的朋友：

感謝吳明珠、林克斌、林素瓊、吳佳謀、吳冠德讓我們感受到吳耀忠的家人對他的愛。

感謝陳金吉、陳中統、陳逢椿、陳映真、陳麗娜、尉天驄、鍾肇政、施善繼、曾淑霞、曾心儀、楊渡、徐璐、鍾喬、陳素香、李賢文、李健儀、葉麗晴與我們分享了吳耀忠的畫作及生命故事。

感謝施淑、劉大任、丘延亮、黃春明、王津平、王童、林孝信、曹永洋、淺井基文、王智章、范振國、羊子喬、林樹枝、簡中生、洪武雄、董自得、李景光等朋友接受採訪及提供寶貴資料。

謝謝各位訴說你們和吳耀忠之間的生命交會所激盪的情感、理想及碰撞出的火花。

感謝初安民、周昭翡、江一鯉、陳健瑜編輯出版《印刻文學生活誌》「吳耀忠專題」及本書。

感謝陳筱茵協助校對文稿。

感謝交通大學社會與文化研究所接受本人所提駐校作家的報導文學調查寫作計畫。

感謝陳光興與交大亞太／文化研究室各位伙伴的支持與協助。

蘇淑芬、陳瑞樺兩位「尋畫」伙伴，謝謝你們。

謹將本書獻給吳耀忠先生。

附錄

【吳耀忠生平紀事】

一九三七　出生台北縣三角湧（三峽鎮）。吳父名玉雲，留學日本學醫專攻齒科，返鄉後於三峽老家開設聚雲齒科診所

一九四三　就讀三峽國小

一九五〇　就讀成功中學初中部，與陳映真同校，並成為終生好友

一九五三　轉讀大同高中

一九五六　因升學壓力罹患精神疾病休學一年，留在台大醫院接受療護

一九五七　進入補習班，準備報考大學

一九五八　考進省立師範大學文學院藝術學系三年制藝術專修科學習

一九六〇　結束專科學程，前往三峽中學實習一年

一九六一　以轉學生師身分插班考進師大藝術系，從大三念起

　　　　　在學期間與陳映真祕密研讀三〇年代中國左翼文化運動以及舊俄時期革命藝文運動的相關作品，兩人既是好友也是同志

一九六三　師大畢業，好友陳映真以〈文書〉一文相贈，該文發表於九月號的《現代文學》

一九六四　李梅樹任教於國立藝術專科學校（今之台灣藝術學院），聘用吳耀忠擔任

一九六八　參加由《文學季刊》主辦的「李行作品研究」座談會

一九六九　「民主台灣聯盟」案發，與陳映真等三十六人被捕待審

二審定讞，判刑十年，收押於新店景美看守所服刑

一九七五　蔣介石逝世百日，當局頒布特赦令，吳耀忠等人獲減刑三年出獄

一九七七　受邀參與「春之藝廊」的籌畫工作

一九七八　四月「春之藝廊」開幕，吳耀忠擔任藝廊經理一職

一九七九　父親吳玉雲過世

「春之藝廊」陸續舉辦「朱銘木雕展」、「陳澄波遺作展」、「洪瑞麟三十五年礦工造型展」等

一九八一　離開「春之藝廊」，返回三峽老家居住

一九八五　免費指導兩位學生吳佳謀、毓麒繪畫

一九八六　十月因肝疾住進台大醫院，後因故離院不肯就醫，年底再次進入和平醫院，旋即陷入昏迷

一九八七　元月六日病逝於北市和平醫院

元月十七日，親友在台北縣立殯儀館明倫廳為吳耀忠舉行告別儀式

雄獅畫廊舉辦「李梅樹、吳耀忠師生紀念展」

一九九一　台北市立美術館典藏吳耀忠作品〈洞天〉（一九五八）、〈三峽〉（一九六二）

一九六一
・作品〈黃衣〉入選第二十三屆台陽美展，並獲得該年的台北市長獎
・作品〈花開時節〉入選第十五屆省美展，並獲得優選
・作品〈春疏一襲灰衣〉入選第二十四屆台陽美展，並獲該年的台陽礦業獎

一九六二
・作品〈寫至友永善〉，日後成為陳映真小說《夜行貨車》書封畫作
・作品〈長夜〉入選第十六屆省美展，並獲優選
・作品〈樹下〉入選第二十五屆台陽美展，並獲佳作獎
・完成油畫作品〈靜物〉

一九六三
・完成作品〈三峽〉
・作品〈湊合谷之冬〉入選第一七屆省美展，並獲優選

一九六七
・作品〈合歡殘雪〉入選第三〇屆台陽美展
・作品〈雪岩〉入選第三〇屆台陽美展，並獲同年的台陽展教育會獎
・作品〈屋簷下〉發表於《文學季刊》第二期

一九六八
・作品〈芥川龍之介〉發表於《文學季刊》第五期
・作品〈卡繆〉發表於《文學季刊》第六期

一九六九—一九七五
・完成作品〈浪濤〉
・一九七五 七年牢獄期間，吳耀忠除了依獄方要求，每日繪製一顆蛋殼畫外，也依獄方要求繪製偉人畫像，例如孫中山先生等

一九七五
・為陳映真小說《將軍族》繪製封面，完成作品〈少年鞋匠〉

一九七六
・為陳映真小說《第一件差事》繪製封面

一九七七
・完成《鍾理和全集》書封作品
・完成《金水嬸》書封作品
・為《仙人掌》月刊繪製封面人物共十期
・完成《我愛博士》書封作品
・完成《吳濁流作品集》書封作品

一九七八
・完成〈建築連作之一——團結〉、〈建築連作之二——邁步〉、〈建築連作之三——照應〉、〈建築連作之四——關懷〉、〈建築連作之五——奮進〉等作品

一九七九
・八月號《雄獅美術》刊登陳映真以許南村之名專訪吳耀忠並整理成〈人與歷史——畫家吳耀忠訪問記〉一文
・完成〈石碇〉系列作品

一九八〇
・開始〈打鐵店作業〉及〈建築連作〉系列作品

一九八一
・為四季出版社發行「四季文存」書系提供封面畫作,陸續完成〈待沽〉、〈起航〉、〈叫價〉、〈果菜販〉、〈討海人〉、〈打鐵店作業〉、〈建築工人〉等作品

一九八二
・完成〈野台戲〉作品,後為《大地生活》雜誌第八期封面
・完成《關懷》雜誌第六期封面
・完成《大地生活》雜誌第六期封面作品〈童玩〉
・完成《大地生活》雜誌第七期封面作品〈修道班作業〉
・完成《大地生活》雜誌第九期封面作品〈紙器工人作業〉
・完成《大地生活》雜誌第九期封面作品〈石碇〉

一
九
八
四

遠景出版社推出「諾貝爾文學獎全集」書系，由吳耀忠、梁正居、邱美月
等三人輪畫作家肖像。

作品〈山路〉原為陳映真小說《山路》書封，後因故沒有使用
在鍾肇政請託下，為《台灣文藝》合訂本完成書衣〈上工〉畫作

二〇一一年十一月七日林麗雲製表

文學叢書　316

INK PUBLISHING

尋畫——吳耀忠的畫作、朋友與左翼精神

作　　者	林麗雲
總 編 輯	初安民
責任編輯	陳健瑜
美術編輯	黃昶憲
校　　對	吳美滿　林麗雲　陳筱茵　陳瑞樺

發 行 人	張書銘
出　　版	INK印刻文學生活雜誌出版有限公司
	新北市中和區中正路800號13樓之3
	電話：02-22281626
	傳真：02-22281598
	e-mail：ink.book@msa.hinet.net
網　　址	舒讀網http：//www.sudu.cc

法律顧問	漢廷法律事務所
	劉大正律師
總 代 理	成陽出版股份有限公司
	電話：03-3589000（代表號）
	傳真：03-3556521
郵政劃撥	19000691 成陽出版股份有限公司
印　　刷	海王印刷事業股份有限公司

港澳總經銷	泛華發行代理有限公司
地　　址	香港筲箕灣東旺道3號星島新聞集團大廈3樓
	電話：852-27982220
	傳真：852-27965471
網　　址	www.gccd.com.hk

出版日期	2012年 3月　初版
ISBN	978-986-6135-78-1

定　價　280元

Copyright © 2012 by Lin Liyun
Published by **INK** Literary Monthly Publishing Co., Ltd.
All Rights Reserved
Printed in Taiwan

國家圖書館出版品預行編目資料

尋畫——吳耀忠的畫作、朋友與左翼精神
　/ 林麗雲 著.
　--初版. -新北市中和區：
　INK印刻文學, 2012. 3. 面；
　15 × 21公分. --（文學叢書；316）
　ISBN 978-986-6135-78-1（平裝）
940.9933　　　　　　　101000693
　1.吳耀忠 2.畫家 3.臺灣傳記 4.訪談